DIGITAL PHOTOGRAPHY TUTORIAL

数码摄影教程

主　编　董河东

副主编　董　雪　万晓娣

参　编　韩　阳　徐利丽　姚淑娟
　　　　董　亚　李　娜　杨文彬
　　　　张　淼　王　越

U0124999

中国电力出版社
CHINA ELECTRIC POWER PRESS

内容提要

本书是奉献给广大读者的一本全面、详实、实践性强的摄影教材，具有系统性、完整性、科学性、实践性等特点，是一本比较实用的数码摄影教程。

作者以自身深厚的理论和实践积淀，在查阅和汇总大量国内外文献资料的基础上，经过反复斟酌与精心编排，最终定稿。

全书共分十二章，前两章介绍了摄影的特性、功能及诞生历史。第三章运用大量笔墨介绍了中国的摄影发展历史以及国内高校摄影发展现状。第四章介绍了从传统到数码时代，照相机的种类、影像载体及照相机的构件与附件及其变化。第五~第七章，分别介绍了曝光、对焦、景深、影调、色彩控制等摄影基本技术以及摄影用光、取景构图等基础知识。在第八章的摄影实践中，介绍了一些专题摄影的拍摄技巧。第九章则介绍了创意摄影的拍摄方法。第十章介绍了数码相机的成像原理以及数字影像的后期处理过程。第十一章和十二章介绍了摄影作品的命名及摄影艺术创作与鉴赏步骤，意在使读者在掌握摄影基本知识和技能的基础上，增强对摄影图片的分析和鉴赏能力。

本书编者结合教学实际，知识全面，深入浅出，非常适合作为高等院校相关专业的摄影课程教材。

图书在版编目（CIP）数据

数码摄影教程 / 董河东主编. —北京：中国电力出版社，2012.8

ISBN 978-7-5123-3272-0

Ⅰ.①数…　Ⅱ.①董…　Ⅲ.①数字照相机 - 摄影技术 – 教材　Ⅳ.①TB86②J41

中国版本图书馆CIP数据核字（2012）第199548号

中国电力出版社出版、发行

（北京市东城区北京站西街19号　100005　http://www.cepp.sgcc.com.cn）

北京盛通印刷股份有限公司印刷

各地新华书店经售

*

2012年9月第一版　　2012年9月北京第一次印刷

787毫米×1092毫米　16开本　17印张　431千字

印数0001—4000册　　定价65.00元

敬 告 读 者

本书封底贴有防伪标签，刮开涂层可查询真伪

本书如有印装质量问题，我社发行部负责退换

版 权 专 有　　翻 印 必 究

前　言

　　摄影登上历史舞台，已有近二百年的历史。如今，摄影又全面进入数码影像时代。随着网络的发展与普及，影像民主化的世界性潮流扑面而来，从"读图"时代到"掌图"时代，从日益蓬勃发展的草根摄影群体到海量的网络图片信息，这其中，数码摄影发挥着无可替代的决定性作用。

　　试想，一个只有文字与手工绘像的世界是多么的寂寞，一个没有电影、电视的社会是多么的空虚，一座现代化大都市只有各种图案而缺少五彩缤纷的影像是多么的令人不可思议。这决不是凭空感慨，至今我们的地球上仍有许多地方处于这种生活状态，就连美国这样发达的国家，许多州仍存有个别绝不使用电的村落，笔者曾亲自考察过，他们顽强地坚守着，幸福着，自然的生活着……我想，这应该是人类社会多样性并存的真实写照吧。

　　《数码摄影教程》一书试图适应数字化时代的需求，本着与时俱进的态度，从摄影专业的角度出发，以摄影发展历史为脉络，全方位地对数码摄影基础知识进行了详实的诠释，力求理论联系实际，以通俗易懂的语言，图文并茂的形式全方位地讲解摄影技能技法，并运用大量篇幅介绍数字相机和数字影像系统，是一部较系统性的数码摄影教程。

　　近几年，国家推行文化体制改革，大力发展文化创意产业，摄影艺术得到了蓬勃发展，国内各大高校先后开设了摄影专业，培养摄影专门人才，还有一些高校将摄影作为一门重要的选修课程，以期提高现代大学生的艺术修养与素质。本教程不仅可以作为高校摄影专业学习及选修教学的基础教材，同时也可作为报考摄影专业研究生的参考书，并且也适合于广大的摄影爱好者，希望本书的出版能对发展我国的摄影教育事业起到一定的促进作用。

　　本书的个别图片和资料源自摄影丛书和互联网络，由于未能找到原始出处，请原作者见到本书后与我们联系，以便今后修订改正。在此，向原作者表示诚挚的谢意！一并向参与编写的全体同仁表示诚挚的谢意！

<div align="right">

董河东

2012 年 7 月于济南

</div>

目　录

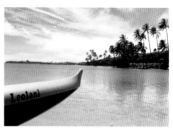

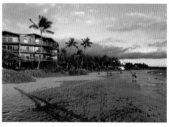

第六章　摄影用光 　58

第七章　摄影的取景构图 　89

第八章　摄影实践

第十二章　摄影作品分析与鉴赏　　237

参考文献　　262

第一章
摄影导论

一、摄影的概念

摄影是人类社会进步和现代科学技术发展的产物。它可以帮助人们扩展视野、延伸视力、记录现场、抓取瞬间，提高和加深人们认识世界的能力，丰富人们的精神文化生活，已被广泛地应用于社会生活的各个领域，成为人类文明不可缺少的一个重要方面。1839 年，摄影术发明之后，人类真正找到了一种能将自己所看到的东西完整地记录下来的方法。

摄影的记录方式是直接的、科学的，能照实记录，得到的影像真实而可信，自然而真切，于是人类有了一种能够准确地进行视觉传播的媒介——照片。

摄影术发明至今，不过一百七十余年的时间，相对于人类社会漫长的历程来讲，摄影的历史可谓十分短暂。然而，自摄影术发明以来，人类传播活动的发展和进步，尤其是人类视觉传播活动的巨大变化和进步，在人类历史上是不曾有过的，它具有划时代和革命性的意义。

摄影提供了一种科学地、形象地记录自然景物和人类社会生活的影像的方法。由于摄影具有科学性、直接性、形象性等特点，在它出现之后，很快在人类社会的传播活动中发挥了重要的、特殊的作用。

正如人们描绘的那样，在路易·达盖尔于 1839 年 8 月 19 日发表了他的摄影方法之后，摄影以它彗星爆炸般的威力，突然涌现于平静而自然的维多利亚时代的欧洲。几个月内，欧洲就出现了一个新的行业，一种新的技术，一种新的艺术形式和一种新的流行玩意儿。在伦敦、巴黎，出售镜头的光学商店里和出售冲洗药品的药店里，全部挤满了摄影爱好者，他们兴冲冲地等待着，想买到自己的相机和感光片。类似的现象很快遍及世界各地。

1856 年，伦敦大学开设了一门新的课程——《摄影技术》。

紧接着，摄影又以同样迅猛的速度冲入了人类社会生活的其他领域。今天，在人类社会生活的各个方面，都在利用摄影手段为各种不同的目的服务。从科技到文化，从政治到经济，从大众传播到人类日常生活，摄影的作用可以说是无处不在，不可或缺。

那么，摄影图片究竟具有什么作用呢？

二、摄影的特性、应用与功能

首先，照片及数码影像能将人们看到的有意义的、有价值的视觉形象记录并保存下来，使之成为永恒的视觉存在。今天的各类照片，纪实的、纪念的、艺术的或新闻的照片，结合起来，

将成为明天的历史画卷，从不同侧面保留了历史的真正面目，为人类的研究工作提供了宝贵的形象资料。通过照片及数码影像保留下来的历史片断，无疑比以往人类历史上留下来的任何资料都更加准确、可信、生动、具体。

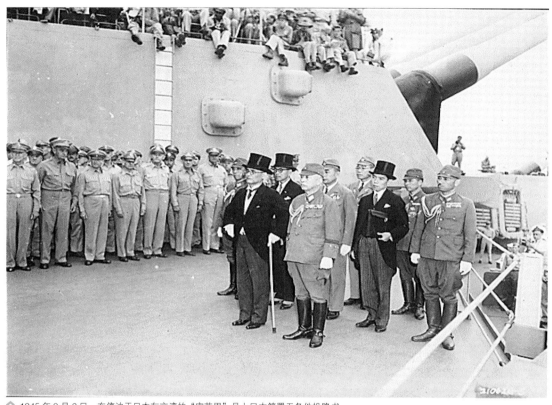

≫ 1945 年 9 月 2 日，在停泊于日本东京湾的"密苏里"号上日本签署无条件投降书

　　照片及数码影像延伸了人的视觉能力。通过照片及数码影像本身或印刷媒介，将人们带到了未能或难以亲临的现场，或难以亲眼目睹的情境之中，使人们看到了从前的、平时难得一见的、视而不见的、用眼睛难以分辨的各类形象。艺术摄影则可以像传统的宗教画和现代超现实主义绘画那样，让人们看到并非真实存在或并非事物的真实存在形态的视觉形象，丰富了人类视觉的内容和触及范围。

　　照片及数码影像可以为文字或口语描述提供生动的、富有活力的和有趣的、极具说服力的视觉佐证。俗话说"眼见为实"，今天的印刷媒介——书、刊、报、画册，各类印刷广告、招贴以及各种产品包装和说明书中无不大量采用照片来提供说明性的画面。照片及数码影像的大量采用，丰富了传播的内容，增强了其直观性、可理解性和可信性。在各类会议如汇报会、研讨会、答辩会、展示会以及教学中，人们也大量采用照片、幻灯片、投影仪等来增强感染力、说服力及可信性。照片和幻灯片、投影仪等成为人们喜爱的一种生动的、有效的信息传播媒介，极大地丰富了传播的信息量，加深了大众的印象，强化了传播的效果。

　　摄影图片及数码影像可以为科学研究提供重要科学依据。从高科技研究和日常生活科技领域，照片及数码影像都发挥着特殊重要的作用。通过照片及数码影像，我们看到了小到细胞结构，大到宇宙景观的各类不同的景象。

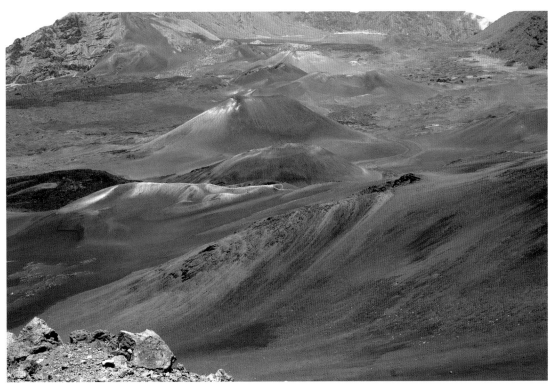

世界最大的休眠火山——哈雷卡拉火山　　　　　　　　　　　　　　董河东　摄

　　对于画家来讲，照片及数码影像远比过去的写生草图要生动、细致，能为画家提供准确的参照形象。现在，许多画家都用照相机代替了素描用的画笔，用照片及数码影像代替了素描簿。

　　对于文艺活动，照片及数码影像提供了重要的宣传信息。通过电影海报上的照片和出版物上的其他照片，人们认识了许多演员和歌手。对于歌迷们来讲，一张他（她）们所崇拜的偶像的照片，给他（她）们带来的愉悦有时远远胜过听若干首歌。电影导演用照片及数码影像来挑选演员，看演员的造型效果。在电影、电视剧的拍摄过程中，一般还要请专门的摄影师来拍一些剧照以及一些有关拍摄过程的图片资料。一方面留做资料，另一方面也是为日后的宣传资料提供图片，必要时也可提供给报刊、电视台使用。

　　去影剧院，在橱窗内会看到演员的角色照片和介绍电影、戏剧剧情的系列照片。通过这些照片，人们可以了解剧情，了解演员，了解表演的特色和艺术，从而对增强观众购票欣赏的欲望，提高观众的欣赏水平。

　　还有街头的那些大型广告牌、灯箱广告，也大量采用图片来夺人视线，从而增强广告的吸引力、可读性、趣味性和形象性。

　　商品的包装和产品广告也用大量的图片来描述、介绍产品，甚至利用广告模特儿的图片来吸引人，诱发人们的购买欲。

　　大型企业和部门以及一些大型活动，不仅印刷有大量图片的简介、年度报告、年鉴等，还常采用图片来举办展示活动。通过用图片来展示企业的规模、典型的场景、典型的人物、代表产品等，使观众产生具体、生动、形象的认识。

　　大量的时装和时装模特儿的图片出现在街头巷尾、大小报刊、影视场景之中，对于造成时尚、推动流行、改变着装的观念和态度，影响人们的着装趋势和生活方式起到了难以估量的推动作用。

当然，今天照片的大量用途是作为传递新闻信息的手段。在报刊上，无论是新闻类刊物还是其他专业刊物，每天都有大量的图片呈现在读者眼前，为广大读者提供生动、形象、具体、一目了然的信息。

照片在政治活动中也发挥着巨大的作用。现在的政治家们，无不十分重视自己的形象，他们知道肖像照片和新闻照片对他们走向成功、树立形象具有十分重要的意义。

照片也成为人们明辨是非、判断正误的依据，在司法程序、体育比赛及其他一些需要"证据"的情景中，照片可以提供无可争议的铁证。

对科学研究和科技知识的传播，照片也发挥着积极的作用。

在人们的日常生活中，照片和摄影同样不可或缺。今天的人们几乎每个人都拥有自己的"私人照相簿"，其中保存的纪念照片对于每个人来讲都具有特殊的意义。

没有其他任何一种手段曾像照片一样能触动人们的情感，因为无论是纪实抓拍的照片，还是充满诗情画意的摆拍化妆之作，都真实地记录了生活中存在的那一瞬间。人们看到一张朋友和亲人的照片，就会想起拍照时的情景，陷入彼时彼刻的情境之中，从而引发内心深处的喜悦、感慨、不幸、悲哀、欢乐与美妙的情感体验。照片所具有的这种"煽情"作用，是其他任何手段难以企及的。

有了摄影，才有了电影和电视。摄影图片加上电影、电视上的图像包围了现代人的生活和工作，促使人们形成了新的观念、新的视觉习惯。

可以说，如果没有摄影术的发明，也许我们仍然处在只会读和听、不会看的年代，很难想象那样的世界会是一种什么样的情景。

第二章
摄影史略

第一节　摄影术的发明

人们常说："摄影是一门年轻的艺术"，此话十分正确，因为与一切古老的艺术相比，摄影的真正历史太短暂了。美国纽约摄影学院是一所世界闻名的摄影大学，而在它的门口，对称地放置着两座石狮子。我们知道，石狮子是中国古代皇家和豪门前的装饰物，也是我国古代文明的一个象征，而摄影学院门前摆放它，恰好形成了一个强烈的对比，引起路人的侧目和注意。因为摄影的历史与中国古代文明的历史相距太远，可以猜测，当初设计放置它的人，一定注意到了二者的强烈反差，也就是摄影上的黑与白的极端效果，以此吸引人们的注意和重视。

那么，摄影的历史究竟有多长？何年诞生的呢？现在全世界一致公认的标志是——1839 年8 月 15 日，法国科学院与美术院在联席会议上宣布了"达盖尔摄影术——银版摄影术"，这一天是摄影术诞生的日子。达盖尔的发明具有划时代的意义，他首先确定了摄影术的基本原理与方法，并得到了法律的认定。所以人们把 1839 年作为摄影术诞生的年代，各国摄影界也经常举办隆重的庆祝活动。

1989 年，恰好是摄影术诞生 150 周年，我国摄影界也举办了首届中国摄影艺术节，以纪念摄影术的发明。

第二节　摄影术的出现

摄影术的诞生固然以达盖尔的银版法公布之日为标志，然而它却是人类共同探索、共同实践的结果，其中也包括勤劳智慧的古代中国人民对几何光学理论的贡献。针孔成像是光学中最重要的原理之一，也是摄影术的基础，早在二千三百多年前，中国的《墨经》和希腊亚里士多德的《质疑篇》中，就对针孔成像原理作过验证和叙述，这是目前人类在光学知识方面的最初记载。近年美国职业摄影师协会（PPA）在中国山东举办了"影像亚洲"活动，由于《墨经》的作者墨子诞生在山东滕州，山东是公认的 2300 多年前小孔成像的发源地，因此从 2010 年开始，设立了取墨子"小孔成像"之意而命名的"金小孔奖"，以纪念这位先贤。

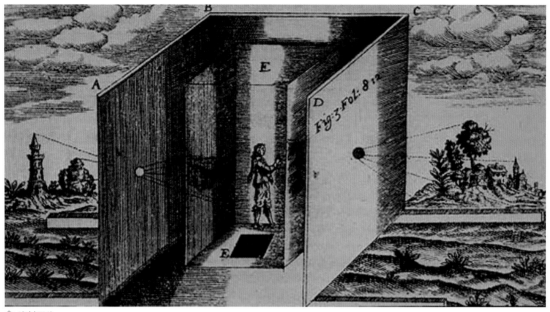

▲ 资料图片

最早根据这一原理制作的摄像器具，称做"暗箱"，它是针孔成像原理的实际应用方式，也是今天照相机的雏形，只不过它在当时是用于手工描绘的工具。从现有的记载来看，比较完备地应用小孔成像的记录，是十六世纪欧洲文艺复兴时期的艺术巨匠达·芬奇的笔记。这位杰出的、天才的画家、科学家，当时已经应用小孔成像来描绘景物了。

其后，暗箱经过几度改进。1550年，意大利的物理教授丹诺发现装满水的圆形玻璃瓶子，在光线的照射下，瓶中会呈现外部世界的倒影。这一物理现象启发他联想到给暗箱装上凸透镜。这便是最原始的照相机镜头。他的这一发明，使暗箱的通光孔放大，增加了通光量。

▲ 资料图片

▲ 资料图片

1636年，德国人休温特制作的装有"牛眼"的暗箱照相机和1685年法国人扎恩改进的可以伸缩调焦的暗箱照相机都是以丹诺的发明为基础的。现代相机的镜头种类多、功能全、已达到了高、精、尖的技术水平。但是原始的凸透镜是基础、是祖先。丹诺教授的发明是世界摄影史上的第一个里程碑。

第三节　达盖尔摄影术

十七世纪的暗箱，开始向轻便可移动使用的途径迈进。进入十八世纪，知识阶层使用暗箱已经很普遍，并有各种大小和形状不同的暗箱普及和流行，正是在这个基础与历史背景下，法国人达盖尔的摄影术发明了。

应用针孔成像原理制作的各种暗箱，为当时人们提供了摄取外界景象的方法，但这个景象除了手工描绘，还无法把它固定下来。达盖尔的高明之处，就在于他在前人研究过的基础上，注意到了受光变黑的银原素，终于在 1837 年 5 月，使用水银蒸气，完成了眼睛看不见的的潜影，并且找到固定影像的方法。

达盖尔的银板照片制作过程是这样的：把光洁度很高的镀银铜板的镀银面朝下，放在装有碘晶体的容器里，升华的碘蒸气与银发生化学反应，形成有感光性能的碘化银。将这种有感光性能的"银板"放入摄影暗箱，进行摄影曝光，银板上记录下拍摄对象的影像，这是我们人眼看不到的化学反应，是个"潜影"，也叫"潜像"。把已摄有潜像的镀银面朝下，放入一个有加热水银的容器里，水银蒸气便与银板上曝过光的碘化银粒子起化学反应，也就是我们以往胶片的显影过程。这样，一幅银板照片便完成了。银板照片上的影像实际上是一种水银浮雕，它的清晰度和色调层次无比细腻丰富，是至今任何方法也达不到的。

⟪ 首次定影成功的金属银盐干板，也是世界第一幅静物照片

1939 年，法国发行了一枚纪念摄影诞生一百周年的邮票，在这张票面上，记载着摄影术的发明人和 1839 年法国科学院发表"达尔盖摄影术"时的情景。据说当时的科学院内，群情沸腾，如同欢庆胜利一般，发表后约一小时，巴黎所有的光学器材商店都被人山人海的群众围住，人们都想尽快的购买到这种刚发表的奇异的室外照相器材，以先睹为快，以先拍为荣，所有的器材很快便被抢购一空。

达盖尔的银板摄影术，开创了近代摄影史的新纪元，从此人类有了可以如实地把客观景物的形象永久地"凝结"保存下来的方法。它魔术般地把现实生活景像，精确入微的缩制在一块金属板上。

银板照片的清晰度和色调层次，至今仍是摄影的奇迹。不过，银板照片虽然极其逼真，但它的影像实际是水银造成的浮雕。因此要在适当的角度看才是一幅正像照片，如果角度不当，看到的可能是负像，也可能是正负混合像。此外，银板照片曝光时间长，银板制作手续繁复，成本很高，所以银板照片流行约有十年后，便逐渐为其他方法所取代。

第四节　达盖尔之后的摄影

在摄影技术诞生后的一个半世纪中，摄影器材特别是感光材料大约每20年便产生一次突破性变革。正是这些变革推动了摄影的不断前进和发展。从整个历程来说，摄影的发展大致可分为两大阶段：笨重摄影和轻便摄影。

笨重摄影阶段是从1839年到1888年，它的基本特点是，摄影机体积大而且重，必须固定在三脚架上才能拍摄；感光材料必须由拍摄者自己配料，市场上没有成品出售，因此性能很不稳定。

根据所用感光材料的不同，笨重摄影阶段又可分为：

（1）达盖尔式和卡罗式摄影时期。

（2）火棉胶"湿板"时期。

（3）明胶干板摄影时期。

达盖尔式和卡罗式摄影时期是从1839年到1850年。卡罗式摄影法是用白纸作为片基，先后蘸以食盐水和硝酸银溶液，使之成为氯化银感光纸，经过曝光、显影和定影，得到一幅负像底片，再用负像底片与另一张氯化银感光纸洗印成正像照片。以上这两种摄影方法各有优点和不足。达盖尔摄影法影像清晰、层次丰富，但不能复印；卡罗式摄影方法可以反复印制，但影像粗糙，层次较少。

 资料图片　　　　　　　　　　　　　　Tower　　　　　　　　　　　　W.H.F.Talbot　摄　　1840 年

　　火棉胶"湿板"摄影时期是 1851～1870 年。这种摄影方法是用玻璃板作为片基，用火棉胶作胶合剂，将感光化学药品附着在光滑的玻璃表面上，使之成为透明的感光板。曝光、显影与定影后，成为负像透明底板，再与像纸进行印制，印成正像照片。由于火棉胶干后不透水，无法显影，必须在干燥前进行拍摄和冲洗，所以称之为"湿板"摄影法。这种方法的优点是：影像清晰，还可以反复印制，缺点是玻璃底板容易打碎，而且必须在拍摄时配制并马上使用，十分不便。

　　明胶干板摄影时期是 1871～1888 年，它是用明胶代替以前的火棉胶，它的最大特点是可以在干燥后进行拍摄和冲洗，所以称之为"干板"。它拍摄出来的是负像，质量高，可以反复印制。唯一缺点是玻璃板不便携带，也不便收藏。

⤊ 打开的门　　　　　　　W.H.F.Talbot 摄　1843 年

⤊ 资料图片

　　轻便摄影阶段是从 1889 年开始，直到胶片拍摄时代的结束。它的基本特点是摄影机小而轻，可以拿在手中拍摄，感光材料可以在市场上买到。

　　从 1889 年开始，摄影的发展进入轻便摄影阶段。它的标志是美国"柯达"公司首先生产出世界第一台手提式轻便摄影机和第一个卷式轻便感光胶片，使摄影从繁杂的技艺中解放了出来。从 1889 年直到今天，先后发生了许多重大的突破性变革，其中较为有代表性的是：

　　1907 年，法国生产出世界上第一个彩色感光材料"天然彩色感光板"，使摄影从黑白进入了彩色时代。

　　1936 年，美国生产出三层乳剂彩色反转片，使彩色摄影进入日趋完善的阶段。

　　1947 年，美国生产出世界上第一个黑白即显系统，使摄影开始进入能立即显出影像的"即显"摄影时代。

　　1960 年，日本制造成功世界上第一台电子自动曝光摄影机，从此摄影开始进入电子自动化时代。

　　1981 年，日本研制成功世界上第一台磁录摄影机，为"非银"摄影打开了一条新路。这种摄影方法，也具有划时代的意义，如果它能普及推广的话，将是在达盖尔摄影术之后的一次重大的历史变革。

　　2000 年后，数码摄影时代的来临，它彻底取代了达盖尔摄影术之后的一切方法，代表着摄影史上一个新的开始。

　　分析起来，摄影在一百七十年来获得迅速发展有以下几个原因：①摄影赖以存在的科学材料、工具正处在一个技术急剧变革的大飞跃时代，为它提供了不断更新的物质条件。②这个时

代人的思想、观念空前活跃，最富有创造性。③与它最邻近的艺术——绘画有几千年的历史积淀，使摄影艺术有较多的借鉴（甚至模仿），从而省略了自身发展中探索的时间。

<h2 align="center">第五节　摄影史中的代表性事件</h2>

摄影术问世后，它主要用来做什么呢？

根据资料了解，英、法等国首先用它拍摄风光景物，而美国则一开始就用于拍摄人像，随后，在许多国家都很快建立照相馆，主要用于人像摄影。这表明，人类发明反映和保留自身真实形象的摄影术，根本任务是拍摄人，是为人服务的。1850年，美国仅人像照片就花掉一千万美元左右，占当年照片总费用的95%，由此可以看出，人像摄影在摄影术发明之初，所占比重和位置是相当高的。

从1840年到1850年，摄影术陆续用于新闻、生活、旅游、天文、考古和文物复制等摄影活动。随着摄影技术的革新和摄影历史的发展，纪实性摄影和新闻摄影逐渐占据主导地位，成为摄影的主流并极大地促进了摄影艺术的发展。

1840年，美国天文学家德雷伯拍出了世界上第一张月球照片。

1842年，德国比欧乌拍摄的《汉堡大火遗迹》是世界上第一张新闻照片。

1845年，最早的显微摄影——青蛙血球放大照片问世。

1855年英国芬顿采访克里米亚战争，成为世界上第一个战地摄影记者，并举办了世界上第一个新闻摄影展览。

1895年，德国物理学家伦琴用X光摄影拍成人的手骨结构，它对医学有重大作用，并命名为伦琴射线，也称X光照相，沿用至今。

1896年，摄影帮助居里夫人发现了比铀更强的镭射线，推动了原子能的发展。

1896年，美国发明家爱迪生依据摄影术的原理发明了电影摄影机和放映机。世界上从此有了电影。

1925年，德国巴纳克研制的莱卡相机正式生产，后不断改进发展成多种型号，备受摄影记者欢迎，成为照相机的一项重大革新。

1925年闪光灯泡发明成功，代替了原始的镁光条（1864年发明）、镁光粉（1887年发明）进行闪光摄影。

1925年，美国电报电话公司成立永久性照片传递网，1935年1月1日美联社开始传真照片。

1926年，美国伊斯曼柯达公司推出全色感光片。

1929年，第一架德国双镜头反光相机禄莱福莱上市；1937年，世界上第一台单反相机爱克富泰也在德国产生。

1931年，美国的埃杰硕发明了频闪电子闪光灯，后又研制成多种闪光器，被称为"闪光灯之父"。

1937年胶片感光度已达到21定，即现在使用的100度。

从二十世纪五十年代起，摄影术被广泛应用于新闻、广告、工业、科学、教育、军事、体育、公共关系及个人生活。摄影刊物、摄影画报、摄影展览等层出不穷。

1950年，摄影技术进入美国大学课堂，到1960年，美国许多大学开办摄影艺术理论课，并设立了学士、硕士学位。

1960 年，美国视屏红外线观察器进入太空，传回有关地球的第一批清晰照片。

1969 年 11 月 20 日，美国太阳神飞船 11 号用特制的哈苏相机，成功地拍摄了人类在月球上活动的照片。

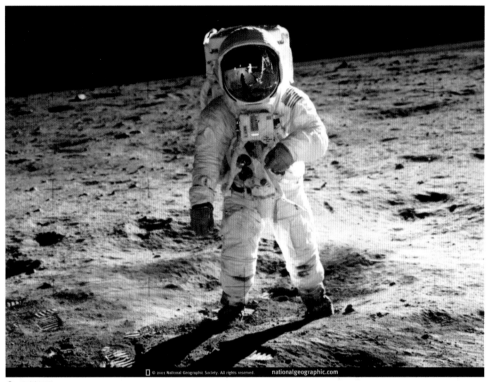

∧ 资料图片

二十世纪七十年代以来，技术革命的推进，社会生活节奏的加快和电视狂潮的出现，促进了摄影技术的发展，摄影成了无所不在的真正的大众化视觉文化。人们的审美能力大大提高，无论是新闻摄影还是艺术摄影的质量标准都有了新的追求与突破。

1970 年，从日本美能达相机开始，绝大多数单反相机都使用全光圈测速法，各种变焦镜头、超广角镜头和鱼眼镜头相继出现，使摄影获得了新视野，出现了许多过去看不见、拍不到的新奇照片。

1976 年英国有 61% 的家庭有相机。

1978 年，美国生产出 400 度的高速柯达彩色胶卷。到 1986 年，胶卷感光度已提高到 1000 度、1600 度、3200 度。彩色胶卷的还原性、宽容度、颗粒性、保存性、感光质感都有了极大提高。

1980 年以后，中国也出现了群众性的摄影热潮，年耗胶卷约在 7000 万～ 4 亿个左右，成为全球发展最迅速的影像市场之一。

1986 年，单反 135 相机实现全自动化。

1987 年美国 95% 的家庭有相机，每户年平均拍色彩色片 155 张。

随着摄影技术的发展，摄影已成为科学的有力工具。170 年来，科学家不断探索摄影对于科学研究的作用，把照相机与望远镜、显微镜、电子技术、遥感技术等巧妙地结合起来，使摄影已能拍到大至宇宙状态，小至原子结构的清晰照片。科学技术使摄影冲破了无光不能摄影的局限，摄影使科学具有了特别敏感和锐利的第三只眼睛。

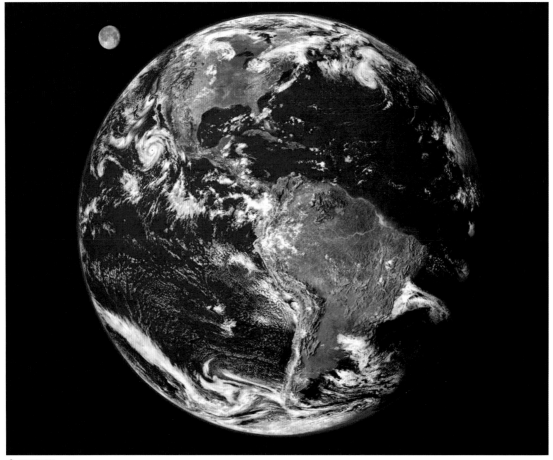

⤒ 资料图片

二十世纪初，摄影已广泛用于地面测量，加上第一次世界大战发展起来的空中照相测量，大大提高了地图测绘的精确度。

微光摄影术，可以利用看不见的闪光、红外线拍成照片，也可以在无光的微光之下拍到地面上的活动，已广泛用于军事、公安、国防、科研等方面。它还可以变为电视，成为监测系统的得力武器。

高速摄影可以使人看到玻璃破碎、放电火花、子弹出膛、光焰起源、爆炸始末等肉眼根本看不清的奇观。高速连续摄影，从二十世纪五十年代的每秒拍 10 万幅，提高到现在的每秒拍 1 亿幅。

遥感技术已广泛使用多光谱摄影，用于资源调查、环境与农作物的监测。太空摄影，使人能看见地球，纠正了人们原来以为地球是扁平的盘状物而非球形星体的旧观念。

总之，由于现代科技与摄影术结合，使摄影的社会作用发生巨大变化。摄影应用范围已从新闻、艺术、广告、生产、生活、军事、医学、公安司法等领域，发展到人体内部观察、金属结构分析、地质勘探、水下研究、空间探索、天文学、生物学、植物学、考古学等各个科学研究领域，它从宏观到微观已无所不及。同时，摄影已成为一种不可或缺的社会生产力，成为人们喜爱的生活方式，成为人们一种创造性活动形式，并且越来越民主化。相机也成为人们观察和认识自然、社会和人类自身的一种必备工具。

第六节　摄影艺术流派简述

　　摄影流派是指近似相同的审美眼光、创作风格与特点也相似的艺术家所形成的一个艺术圈或团体。通过这些团体不同的摄影风格将摄影分为了很多的流派，如写实主义摄影、绘画主义摄影、自然主义摄影、纯粹主义摄影、新现实主义摄影、达达主义摄影、超现实主义摄影、抽象主义摄影、主观主义摄影、堪的派摄影等。它们均在摄影历史某个时期内产生过重要作用和深远影响。

　　写实主义摄影：写实主义摄影是摄影艺术中最基本的流派，也是摄影艺术中最为重要的一个流派，它以纪实为主要特点，真实再现镜头前的人与事，强调画面中的每一个事物都必须是真实准确地再现。写实主义摄影大多取材于现实生活，画面非常朴实，但是却具有一定的教育作用，发人深思。从某一方面讲写实主义摄影的教育与认识的作用大过于一般审美作用，这也使得写实摄影从创立开来一直延续至今。

⌃ 通敌的法国女人被剃光头游街　　　　　　　　　　　　　　　　　　卡帕　摄　1944 年

　　绘画主义摄影：绘画主义摄影在十九世纪的英国产生，风行于二十世纪初的摄影领域，主要以追求绘画意趣，以绘画的风格来进行摄影创作为主要特点，发展时期比较长。绘画主义摄影分为两种：绘画派和画意派。绘画派模仿文艺复兴时期的画风，画面结构严谨，对模特、拍摄物品、道具进行设计和安排，拍摄出的照片追求的是一种绘画效果。这一时期的摄影创作宗教色彩比较浓重，含有一定的寓意。1857 年雷德兰（1813～1875）创作的作品《两种生活方式》标志着绘画摄影艺术的成熟。随后绘画主义渐渐有所扩大，逐渐发展到画意阶段，这一阶段追求的是作品的意境、情感与画面的形式美，画意摄影家还运用柔光镜手法来创造出浪漫的画意效果。绘画主义摄影的创作大多都脱离现实生活，它是在原有的照片中采用或擦或抹的绘画手法，从而造成一种模糊朦胧的画面效果，使摄影丧失了它的特性，但这并未影响绘画主义摄影在摄影史中占有非常重要的地位。

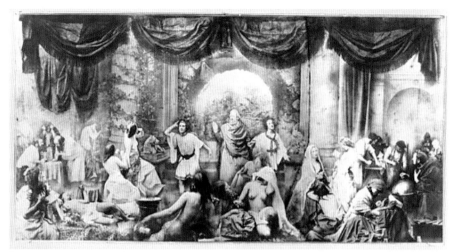

⤊ 绘画主义摄影 《两种人生》 雷兰德 摄 1857 年

自然主义摄影： 自然主义摄影的产生最初是因为对绘画主义摄影的抨击，自然主义摄影追求题材的真实，认为接近自然的作品才具有最高的艺术价值。这一派别的创作题材大多是风光摄影和社会生活。他们认为绘画应该交与画家去完成，摄影艺术不应该借鉴绘画的手法进行创作，而是应该准确的、精细的反应自然，进行独立的摄影创作。自然摄影的产生对发挥摄影的自身特点起到了推动作用，但是自然摄影只追求画面的真实性却忽略了事物的内在本质，没有太多意义，实际上是现实主义摄影的低级化。

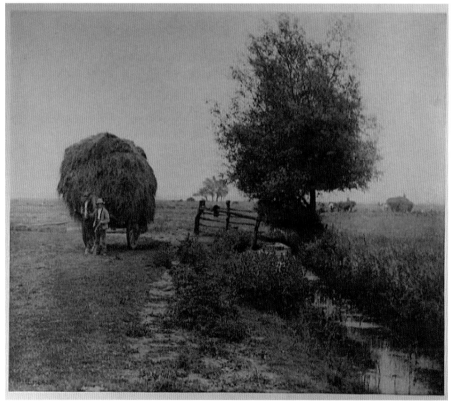

⤊ 农夫 爱默生 摄 1893 年

　　纯粹主义摄影：纯粹主义摄影主张摒弃绘画对摄影的影响，发挥摄影的特点，运用纯粹的摄影手法与技巧进行摄影创作，表现摄影所特有的画面美感。纯粹摄影的创始者是美国摄影家斯蒂格利茨，风行于二十世纪初。它强调运用纯粹的摄影技术对镜头中画面的光影变化、丰富细腻的影调变化、物体纹理的表现、画面构图等进行细致的刻画。强调物体本身的特性，要求表达事物最真实的一面，运用摄影的特性来表现物体的光、影、型等各方面，而不是借助某一种艺术形式。这一流派确定了摄影的自身价值，也使人们对摄影特性与摄影技巧有了更进一步的探索与研究。

⤊ 向日葵　　　　　　　　　　　　　　　　　　　　　　　爱德华·斯泰肯　摄　1902 年

　　印象派摄影：印象派摄影借鉴西方绘画中的印象派绘画，将这种艺术形式移植到摄影艺术中。印象派摄影追求的不是镜头中物体的线条与轮廓，也不关注画面的空间感，而是强调画面中色彩和色调给人的视觉感受，表现对事物的瞬间感觉。受绘画摄影的影响，印象派摄影提出"软调摄影比尖锐摄影更优美"，所以这一流派的作品大多模糊不清，空间感比较差。它提倡摄影家凭借自己对事物模糊的感受来肆意创作。他们认为没有绘画就没有真正的摄影，所以印象派摄影家还会在照片中用画笔等绘画工具对画面中原有的色调明暗变化进行处理。

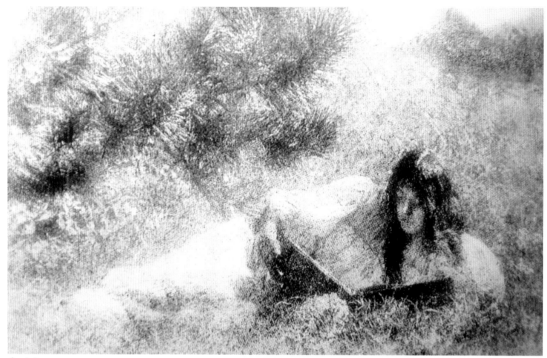

⌃ 少女　　　　　　　　　　　　　　　　　　　　　　乔治·戴维森　摄　　1889 年

新现实主义摄影：新现实主义摄影是二十世纪二十年代出现的一种摄影流派。新现实主义摄影派的摄影家们将摄影从虚无的审美中拉回到现实，在现实生活中寻找美。强调摄影艺术自身的特性，他们认为新现实主义摄影就是摄影的本质，运用摄影的近景、特写等特性来对事物表面的某一细节进行精细的表现，视觉冲击力非常强，但是它忽略事物的本质，只注重视觉上的感受。这种只注重事物表面细部结构的表现手法，为以后的抽象主义摄影奠定了基础。

达达主义摄影：达达主义摄影有一种反艺术精神，它是第一次世界大战期间出现于欧洲的一种摄影流派。它与传统的艺术审美相对立，以荒诞滑稽的表现手法来表现事物的本质，体现出非常强的对现实的批判。达达摄影派摄影家习惯在后

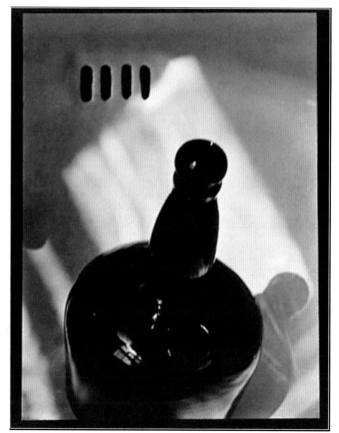

⌃ 瓶子　　　　　　　　　　　　兹西次基　摄

期暗房中对照片进行加工，从而达到一种虚无滑稽的视觉效果，作品大多表现出对社会的悲观失望，对人性的嘲讽与挖苦。正因于此，达达派摄影的审美趣味与一般艺术的审美要求不符，也就让后来的超现实主义摄影派所冲击，但它对摄影艺术还是有很大贡献的。

超现实主义摄影：超现实主义摄影在达达派摄影没落的时期出现，兴起于二十世纪的三十年代，有比较严谨的艺术理论。它跟达达派摄影一样运用一些工具和暗房技术对画面进行造型，创造出一种荒诞神秘的视觉效果，所不同的是超现实主义摄影是将这种虚无荒诞与现实中真实的东西相结合，制造出虚无与现实之间的一种神秘视觉效果。

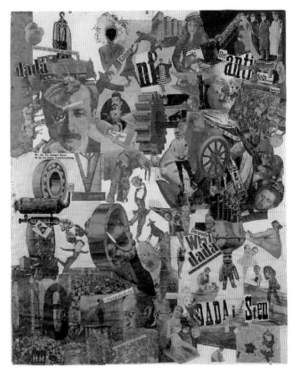

︽ 达达主义摄影 　　　　　　Hannah Hoch 　摄 　1960 年

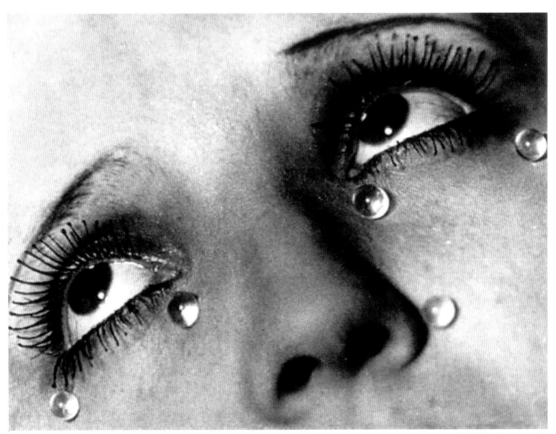

︽ 悲伤 　　　　　　　　　　　哈尔斯曼 摄 　1946 年

抽象主义摄影：抽象主义摄影是第一次世界大战后出现的一种摄影艺术流派。该流派的摄影家否定造型艺术是以可审视的艺术形象来反映生活,宣称要把摄影"从摄影里解放出来"。初期,用无底放大法省略去"被摄体"的细部纹理和丰富影调,制作成仅表现其形状的"光图画"。后来发展到或运用光线或剪辑集锦,或中途曝光,或拍摄时震动照相机使被摄物体在底片中的结象模糊,直到改变画面的表面结构,改变被摄物体的原有形态和空间结构,使被摄物体转变成某种不能辨认为何物的线条、斑点和形状的结合体。以表现该派艺术家奉为圭臬的所谓人类最真实、最有本质力量的潜意识世界。作品中,被摄物体只不过是被艺术家借来随心所欲地产生表现自身想象和个性旋律的音符。

⌃ 纽约鸟瞰 阿尔文·兰登·科伯恩 摄 1913 年

主观主义摄影：主观主义摄影是一种在第二次世界大战后形成的比抽象派摄影更为"抽象"的摄影艺术流派,所以又被称作"战后派"。它是存在主义哲学思潮在摄影艺术领域中的反映。其创始人是德国摄影家奥特·斯坦内特。他认为"摄影是本来具有发挥自己能力的宽阔领域,也具有高度的主观能动作用。但目前却成了一种机械的写实主义",于是提出了摄影艺术主观化的艺术主张,极力主张摄影艺术的终极应该是提示摄影家自身的某些朦胧意念和表现不可言传的内心状态和下意识活动。"主观摄影就是人格化、个性化的摄影。"这便是该流派的艺术纲领。主观摄影的艺术家们极度强调自己的创造个性,蔑视一切已有艺术法则和审美标准。画面中的影像是具象或是抽象,都不过是自我表现的形式而已,是摄影家的感觉、意识和情绪。

⚠ 儿童狂欢　　　　　　　　　　　　　　　　　　　施坦纳特　摄　1971 年

　　堪的派摄影：堪的派摄影是第一次世界大战后兴起的、反对绘画主义摄影的一大摄影流派。这一流派的摄影家主张尊重摄影自身特性，强调真实、自然，主张拍摄时不摆布、不干涉对象，提倡抓取自然状态下被摄对象的瞬间情态。法国著名"堪的派"摄影家亨利·卡笛尔·布列松说过，"对我来说，摄影就是在一瞬间里及时地把某一事件的意义和能够确切地表达这一事件的精确的组织形式记录下来。"因而这一流派的艺术特色是客观、真实、自然、亲切、随便、不事雕琢、形象生动而富有生活气息。

⚠ 午休　　　　　　　　　　　　　　　　　　　　埃里奇·萨洛蒙　摄　1932 年

第三章
中国摄影发展简述

第一节　中国早期的摄影

1839 年 8 月，法国政府公布了达盖尔银板摄影法，摄影在西方很快就作为一门新兴艺术登上舞台。

⌃ 清军火炮队　　　　　　　　　　　　　　　　　　　　　　　　　　　　　　　　　　　资料图片

　　然而，在中国则不同。摄影术早在 1840 年第一次鸦片战争时期就已传入我国，十九世纪六十年代已有照相馆"摄映本城风景，制为小画片发行"。八十年代有人把风景照片"制成射影灯片"，即幻灯片，放映给亲友欣赏。到十九世纪末，戏装照、化妆照和分身照等照片已经流行，

但这却都还没有和艺术挂上钩。其原因首先由于中国长期的封建社会的封闭和帝国主义野蛮入侵等，摄影也被当时的清朝统治者称为"邪术"、"异端"；其二大概和中国传统的艺术观念有关，以与摄影作品最接近的绘画作品来说，它的创作是"搜尽奇峰打草稿"，大多以写意为主，而当时的摄影只能写实，自然与艺术还隔着一层。

≫ 资料图片

到二十世纪初，中国的许多知识分子业余学会了摄影，他们不依靠摄影作为谋生的手段，却乐于用摄影来寄托和表现自己的思想感情和艺术趣味。经过他们的不断摸索和实践，使摄影和中国艺术的距离大大缩短。到二十世纪二十年代初，以提倡和发展摄影艺术为宗旨的业余摄影团体一个个组织起来，其中北京的光社、上海的中华摄影学社、广州的景社、南京的美社等成为当时最活跃的摄影团体。到二十世纪三十年代，沿海地区的大中城市以至某些县城和乡镇也出现了摄影组织，其中上海的黑白影社的社员遍及各省市和海外侨界，逐渐具有全国性的规模。这些摄影社团经常进行创作活动和学术交流，举办摄影作品展览，出版作品集、摄影年鉴，有的还创办了摄影杂志，有力地促进了摄影艺术在中国的诞生和发展。

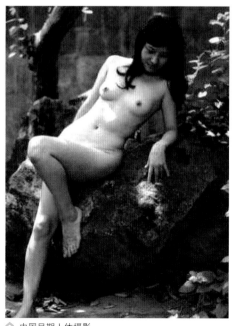

≫ 中国早期人体摄影

摄影社团的活跃，扩大了摄影艺术的社会影响，也出现了一批著名的摄影家，他们当中较有代表性的有陈万里、刘半农、潘达微、郎静山、张印泉、吴中行、蔡俊三等人。他们在摄影创作中有的提倡写意，有的提倡写实；有的强调美，有的强调真；有的重在意境，有的重在形式……各有各的追求，各显各的神通，各有各的成就。其中郎静山先生作为中国最早的摄影记者，所创立的集锦摄影在世界摄坛上独树一帜，1980年曾获得美国纽约摄影学会颁赠的世界十大摄影家称号。

第二节　抗战时期的摄影

抗日战争爆发后，日本侵略军的炮火击毁了中国摄影家苦心营造的"象牙之塔"。中国摄影在枪林弹雨中经受了严峻的考验，也同时进入一个新的发展阶段。在延水河边、在太行山上、在密林中，在青纱帐里……一些从"国统区"奔赴延安的摄影青年与解放区的摄影战士，逐渐汇合成摄影队伍。他们一手拿枪，一手拿照相机，在侵略者铁壁合围、分割扫荡的缝隙中，创造出一个个摄影的奇迹。这一时期代表性的摄影人物有沙飞、吴印咸、石少华、罗光达、徐肖冰、郑景康、高帆等，他们的摄影作品以反映战斗场面、八路军领导人物、群众抗日活动为主，用以唤醒民众、振奋军心！他们没有想过要在作品中表现自我，也没有着意去创造个人风格、流派。当时的战争环境要求他们把自己消溶在革命群众中，消溶在战斗集体里，用赤诚的心为时代风云作真实的记录，为人民留下了中华民族从屈辱走向胜利的历史画卷。其中吴印咸先生对我国摄影事业和摄影教育事业做出了巨大贡献，在中国摄影界，被称为一代宗师。

中华人民共和国成立后，摄影界继承了战争年代摄影的基本特色，摄影事业进入了一个崭新的发展时期，摄影的艺术水平也迈上一个新的台阶。

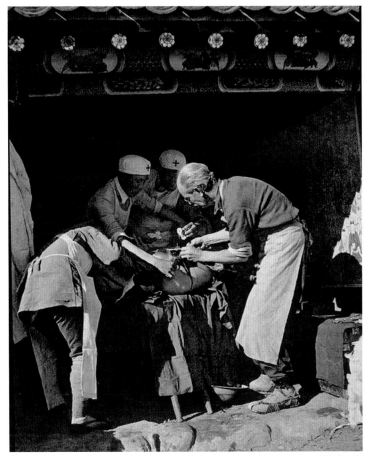

⬆ 白求恩大夫　　　　　　　　　　　　　　　　吴印咸　摄

第三节　新中国成立后的摄影

新中国成立之后，我国的摄影事业大体经历了四个发展阶段。

一、摄影艺术起步阶段（1949 ～ 1955）

它的特点是全国的摄影家汇合在一起，建立了一支全新的摄影队伍，开始从事社会主义的摄影事业，摄影艺术在为社会主义建设服务中逐步发展，1955 年在北京举办的《摄影艺术展览会》是这一时期摄影创作的总成果和代表性标志。

二、摄影艺术的发展阶段（1956 ～ 1966）

它的一个主要标志是 1956 年底在北京成立了"中国摄影学会"，也就是现在中国摄影家协会的前身，同时各省市自治区也逐步建立了分会，成为中国历史上人数最多、规模最大的摄影组织。这一时期每年举办大型摄影艺术展览，出版了不少摄影画册，参加了许多国家举办的国际影展并有一些摄影作品获奖，代表着我国摄影艺术水平的迅速提高。随之而来的是涌现和培养了一批摄影艺术家。

三、摄影艺术的停滞阶段（1966 ～ 1976）

文化大革命时期，摄影艺术和其他文学艺术一样遭到了厄运，发展几乎停滞。

四、摄影艺术的恢复和大发展阶段（1977 年至今）

1978 年建立"恢复摄影学会筹备组"，1979 年 10 月，召开了中国第三届会员代表大会，学会工作正式恢复。大会提出了新时期的工作任务，即动员全国广大摄影工作者和业余爱好者开创社会主义摄影艺术繁荣的新局面，让摄影艺术在新的历史时期发挥更大作用。也正是在这次大会上，学会正式改名为中国摄影家协会，徐肖冰当选主席，副主席为孙振、陈昌谦、陈复礼、吴印咸、高帆、黄翔，发展到今天，中国摄影家协会共有全国会员近万人，包括各个省协会的会员，达到几万人。

从 1979 年到现在的几十年间，是中国摄影艺术事业的大发展时期，也是历史上摄影艺术发展的最快、最好的时期，形成了百花齐放、繁荣昌盛的局面，具体表现如下。

摄影艺术理论工作的活跃，推动了摄影创作的发展，其特点是：

（1）讨论由浅入深。从最早的讨论"抓"与"摆"到讨论纪实特性、艺术功能、分类、艺术语言、审美特征、本体论、主体意识、现实主义和现代主义、当代摄影以及多元化和主旋律等。

（2）范围由窄到宽。从摄影艺术学逐步扩大到摄影美学、哲学、心理学等。目前摄影理论工作正在向纵深发展，并进入新的探索研究时期。

自 1983 年以来，我国摄影展览在过去已有的基础上，有了新的飞跃。不仅质量有很大提高，数量也增加了许多，从多人联展到具有一定个性的个人影展，从街头摄影之窗到展览大厅，各类影展和影赛已多得无法统计。这些影展在给人以美的享受的同时，也给人以启发、感染和教育，影展作品正朝着更具有时代精神和现代气息的方向向前发展。

在摄影出版工作方面，新时期也有了迅速发展，尤其是摄影艺术画册和摄影理论书籍最为突出。新中国成立后很长一段时期没有一家摄影专业出版社，要出版摄影画册和摄影书籍需要

各家美术出版社支持。1980 年中国摄影出版社成立，成为新中国第一家专业摄影出版单位，之后，中国人民解放军及北京、浙江、新疆、福建、海南等地都相继成立了摄影出版社。近些年出版的摄影书籍，无论从品种数量、印刷数量、总字数都几十倍于新中国成立后前 30 年同类书籍出版的总和，而且从内容质量和装帧形式都堪称精美，基本体现出了我国目前的画册、书籍的出版水平。

新时期的摄影创作，既有主旋律，又呈多样化，不仅摄影的题材、体裁、表现方法、艺术形式多样化，还由于新闻摄影和艺术摄影的明确区分，使新闻摄影增强了新闻观念，按新闻的规律与要求去拍摄；使艺术摄影增强了艺术意识，按艺术的规律去创作，各自发挥了自己的特点和优势，促进了各自的发展和繁荣。

回顾过去，展望未来，中国的摄影艺术经过了漫长曲折的历程，迎来了它的成熟期。今后，随着数码影像技术的快速发展，它必将以雄健的步伐，迈向无限广阔的天地，进入空前发展的历史时期。

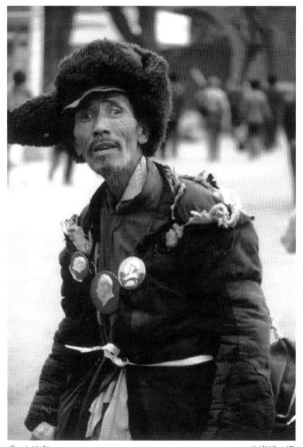

⚠ 上访者　　　　　　　　　　　　　　李晓斌　摄

第四节　我国高校摄影教育概述

在我国，摄影事业是伴随着社会进步和人民的革命事业发展起来的。无论是在战争年代还是社会主义建设时期，摄影作为一种独特的艺术形式，发挥了无可替代的作用。近百年的中国摄影史，造就出一大批著名摄影家，形成了具有我国民族文化特色的不同摄影流派，出现了题材、体裁、形式、风格多样化的摄影作品及有关摄影艺术、技术的学术专著。我国高等摄影教育伴随着这一历程，也在艰难中起飞，在开拓中有了快速的发展。

一、高校摄影教育的发展

新中国成立后很长一段时间，我国培养摄影人才的办法主要是靠举办摄影训练班、短期进修班，只有少数的大学新闻系曾开设过新闻摄影专业或摄影课程，且范围小、层次低，整个摄影教育水平非常落后。这种状况不仅使从事摄影工作的专业人员得不到深造，而有志于投身摄影事业的青年人也没有地方学习。

1983 年，中国人民大学首先开办了学制为两年的摄影专科，在全国产生了较大的影响。1984 年，江西大学也开设了同样的摄影专修科，受到广大摄影工作者的欢迎和好评。这两个摄

影专科的设立，开创了我国高等摄影教育的新局面。1988 年 8 月，中国摄影家协会在山东牟平县养马岛召开了全国第三次摄影教育工作会议，这是一次对我国高等摄影教育产生深远影响的会议。参加会议的代表有高等院校、群众文化机构和中国摄影家协会负责摄影教育的人员 60 余人，山东艺术学院代表董河东也参加了会议。会议的主要议题是总结创办高等摄影教育的经验，研究今后高等院校摄影教育的形势与发展。会上，创办我国第一个摄影专修班的中国人民大学一分校校长李德良作了《我国摄影教育事业的发展》的报告；中国摄影家协会书记处书记陈淑芬在开幕词中说，"中国摄影教育从无到有，从少到多，终于发展起来并日趋繁荣。这是中国摄影家协会依靠各热心摄影教育事业的高等院校通力合作所取得的成果，在中国摄影史中具有里程碑的意义。"

随后，举办两年制摄影艺术专科的高等院校越来越多，1989 年，山东艺术学院开办了中国高校中第一个广告摄影大专班，连续招生四届，2002 年开始招收四年制本科生，2005 年开始招收摄影专业研究生，是山东高校中最早开展摄影专业教育的院校。1996 年中国摄影学院在北京电影学院成立，办学层次从本科生、研究生直至博士生，成为中国高等摄影教育的中心院校。目前，我国开设摄影专业的高等院校已达二百余所。

我国高等摄影教育虽然取得了一定成绩，有了较大和较快的发展，但距国外的摄影教育水平和国内的实际需求，仍差距很大，还要有一段很长的路要走。在摄影发达的日本，开办摄影专业已有近百年的历史，他们提出"一切为了明天人们需要的图像"的口号，开设了电影、电视、摄影、制版等诸多专业，为图像艺术培育了许多专业人才，这些人才又开拓了图像艺术与市场，由此产生良性循环。

摄影是一门特殊的却又具有普遍性的学科，早在 1998 年国家教育部颁布的高校本科专业目录中，已有摄影专业。在当今计算机、数码影像对传统摄影发生极大挑战之际，如何让高等摄影教学更加正规化、现代化已是摆在我们面前刻不容缓的重大课题。

二、我国高校摄影教育"两会"的成立与发展

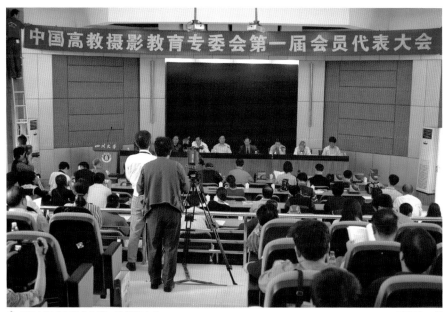

△ 2004 年"专委会"第一次代表大会　　　　　　　　　　　　　董河东　摄

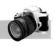

1980年之后，教育改革的春风给高校摄影教育的发展带来了前所未有的机遇。摄影教育零零星星的在中国大地上发芽。一些省、市高校先后成立了高校摄影教育学会（协会），在本地开展活动，促进本省的摄影教育交流。

1988年，全国已有16个省、市经当地政府部门批准正式成立了高校摄影学会（协会）。很多省、市高校摄影学会联合举办了摄影联展，对高校摄影教育工作的交流和提高起到了有力的推动作用。

拥有一个属于摄影教育工作者自己的组织是当时每个摄影教育工作者的强烈愿望。基于上述情况，北京、辽宁、四川、湖北、云南、河北、山东、江苏、福建、湖南、贵州、河南高校摄影学会等召开了联席会议，决定成立一个联合组织，名称为"全国高校摄影联合会"，即全国各省、市、自治区高等学校摄影学会的联合组织。

1988年4月16日在昆明召开了全国高校摄影联合会成立大会（第一次代表大会），产生了理事会和领导机构。"联合会"的成立，标志着各省、市高校摄影学会有了自己的组织核心，并决定1989年12月15日在四川举办"全国高校首届摄影艺术展览"，展示高校摄影界的水平与风貌。

第一次影展共收到全国300余所高校的参展作品9000余件，展出200余幅。展出作品内容健康、形式多样、清新明丽，好评如潮，受到当时中央和地方有关领导同志的肯定。1990年10月，"全国高校首届摄影理论年会"在张家界召开。参加这次讨论会的有来自全国20个省市高校摄影理论工作者75位。经审定有80篇论文送交大会。

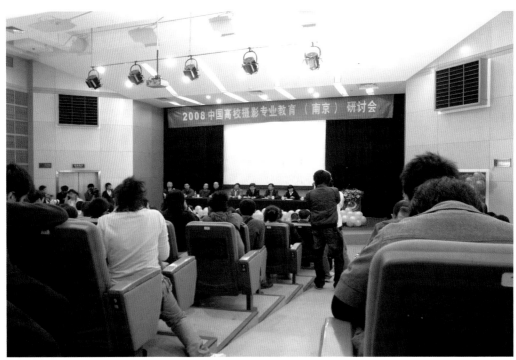

✦ 2008中国高校摄影专业教育（南京）研讨会　　　　　　　　　　　　　　吴飞虎　摄

全国高校摄影联合会的第一个影展与第一个理论年会的成功举办，展示出高校摄影界人才多、水平高、潜力大、人心齐的特点。这是对全国各省市高校摄影力量的第一次大检阅，也是全国各省市高校摄影学会大团结的象征。

1996 年 5 月，"联合会"的第三届代表大会在四川重庆召开。全国 25 个省、市 70 多位代表出席了会议。会议推选四川省的张宗寿同志为主席，"联合会"驻会四川。

1998 年，"联合会"与南京师范大学联合召开了首届全国高校摄影教学研讨会，全国 21 个省、市 60 多所高校，78 位代表出席了会议。会议主要就摄影教学方法、教学经验、教学手段、教材以及教学新思路等问题进行交流与研讨，会议对提升一线摄影教育工作者的教学水平起到了很大的促进作用。

1999 年，"凤凰光学"股份有限公司出资 200 万元，与"联合会"共同设立中国第一个摄影教育专项奖励基金——"中国摄影教育奖励基金"。基金共设立"红烛奖"、"特殊贡献红烛奖"、"人才奖"、"人才提名奖"四个奖项。奖励为中国摄影教育事业做出突出贡献的优秀人才，激励摄影教育工作者不断努力，不断提高。"凤凰光学"摄影教育奖励基金的成立，在摄影界，尤其摄影教育界掀起一阵不小的波澜，被誉为"中国摄影教育的希望工程"。

2002 年 4 月 20 日，"联合会"第四次理事代表大会在辽宁大学召开。大会审议修改了《全国高校摄影联合会章程》，拟定了理事单位及团体会员会费缴纳制度。选举产生了新的理事和常务理事。

"联合会"在高校摄影教育中的地位和影响力得到了教育部门、众多高校的认可。为了提高高校摄影教育师资队伍的素质，2001 年，"联合会"与南京师范大学联合开办了美术学（摄影方向）研究生课程进修班；2006 年，"联合会"同中国高等教育学会摄影教育专业委员会与中国人民大学联合开办了视觉传播方向（摄影）硕士研究生课程班。

2004 年 9 月，中国高等教育学会摄影教育专业委员会（简称"专委会"）在四川成都召开了第一次会员代表大会，全国 31 个省、市、自治区均有代表参会，规模空前。新成立的"专委会"与"联合会"并存，以"两块牌子，一套班子"的组织形式开展工作。至此，全国摄影教育工作者有了第一个属于自己的全国性学会。从此"联合会"的职能由"民间"的联合组织转变为国家的正式学术团体。工作重心以侧重摄影活动为主转变为以发展全面教育为主。团结全国摄影教育工作者，促进摄影教育的全面发展、平衡发展、科学发展成为"专委会"与"联合会"的新的使命。

⚠ 2004 全国高校（成都）摄影艺术汇展　　　　　　　　　　　　　董河东　摄

　　2004 年 9 月，在召开成立大会之际，"联合会"与教育部艺术教育委员会、成都市人民政府等联合举办了 2004 全国高校（成都）摄影艺术汇展。汇展以"全面贯彻党的教育方针，促进艺术素质教育，培植良好美育教育环境"为主题。共有来自全国 31 个省、市，港澳台地区及日韩欧美国家的代表参加。汇展活动规模大、范围广、内容丰富，被誉为中国摄影教育的"奥林匹克"。

　　到 2005 年，全国已有 100 多所高校开设了不同方向的摄影专业与影像文化专业；600 余所高校开设摄影课程，摄影成为高校选修热门课程。同时随着新闻、广告、艺术设计、医学、刑侦等专业的扩张，摄影教育作为其他学科建设中必不可少的组成部分，其专业细分性及摄影教材的专业适用性日益突出。从 2004 年至 2009 年，"两会"组织专家、教授对《大学摄影基础教程》进行了三次修订；编辑出版了《大学摄影选修教材》、《新闻摄影教程》、《摄影构图学》、《大学摄影》、《大学数字摄影》、《中小学教师摄影培训教材》等教材。其中《大学摄影基础教材》（修订本）、《新闻摄影教程》、《摄影构图学》成功申报为"普通高等教育'十一五'国家级规划教材"。

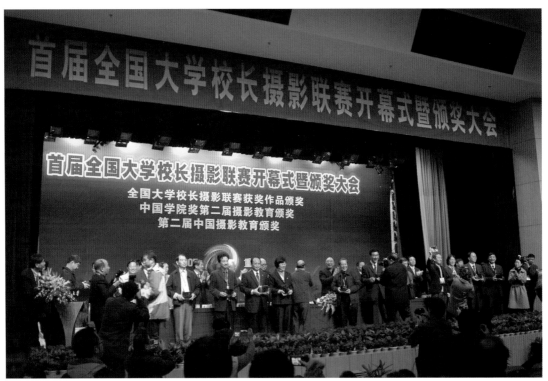

⚶ 首届全国大学校长摄影联赛开幕式暨颁奖大会　　　　　　　　　　　　　　　　　　董河东　摄

　　为响应国家构建"和谐社会"的号召，2005 年 10 月，"两会"联合教育部艺术教育委员会、中国高等教育学会等单位共同发起了"全国大学校长摄影联赛"。旨在通过大学校长的参与和带动，促进高校精神文明与和谐校园的建设，同时促进高校对摄影艺术教育的重视。这次联赛从 2005 年启动至 2007 年 12 月举行开幕式，前后历时二年。共收到 29 个省市、431 位高校领导的 3488 幅参赛作品。2007 年 12 月，"全国大学校长摄影联赛"开幕式暨"全国大学校长'校园文化艺术与和谐校园建设'论坛"在重庆大学成功召开。"全国大学校长摄影联赛"的举办，不仅培养了高校领导的艺术情操，更促进了高校领导对摄影教育以及摄影教育于素质教育重要作用的深入认识，为高校摄影教育事业的发展开辟一条阳光大道，在教育界、社会上引起了热烈的反响。教育部对此举的意义给予高度重视。

△ 第八届全国高校摄影艺术作品展　　　　　　　　　　　　　　徐国武　摄

2008年,"两会"与中国高等教育学会、哈尔滨2009年第24届世界大学生冬季运动会组委会、哈尔滨市人民政府、黑龙江省教育厅、黑龙江省高等教育学会联合举办"第八届全国高校摄影艺术作品展暨中国高校摄影专业教育论坛",2009年2月在哈尔滨举行开幕式,同时展出全国32省、市、自治区师生摄影作品及众多高校摄影院系作品。这是高校摄影教育界继"2004全国高校(成都)摄影艺术汇展"和2007年"全国大学校长摄影联赛"后的又一次大型活动。

从1988年到2009年,从"联合会"到"专委会",20多年的努力和奋斗,历经了很多波折和坎坷,也收获了很多鲜花和掌声。"两会"团结全国摄影教育工作者为中国摄影教育的发展和繁荣作出了巨大的努力和贡献,在中国摄影教育史上留下了绚烂的篇章。2009年秋,"联合会"第五次会员代表大会,"专委会"第二次会员代表大会在辽宁大学召开,

△ 2009年"两会"代表大会在辽宁大学召开　　　　董河东　摄

会议选举刘志超担任新一届两会主席,相信在新的主席团领导下,有全国摄影教育工作者和热心摄影教育的同仁的支持与努力,我国高校摄影教育工作将走出新的一片天地。"两会"的发展将更上一层楼。

第四章
摄影基础知识

第一节　照相机的种类

一、35mm 照相机

35mm 照相机是指传统相机中使用 35mm 胶片的照相机总称，这种胶卷的宽度是 35mm，尺寸是 36mm×24mm。它体积小、质量轻、操作简便、价格便宜，因此是最普及、使用最多的机型。35mm 照相机在品种、数量上是各种照相机中最多、最全的，目前的数码相机也大多沿用了此类机型。

按照取景方式的不同，35mm 照相机一般可以分为平视旁轴取景照相机和单镜头反光取景照相机两大类。

（一）平视旁轴照相机

这是 35mm 照相机最早的一种样式，它与 1913 年所设计的早期徕卡照相机原型几乎完全一样。它通过取景窗进行调焦，但不能够显示出与记录在胶片上完全一样的影像（这就是它与单镜头的反光照相机的区别，后者取景器中的影像与记录在胶片上的影像完全一致）。

平视取景式照相机一般都是应用在小型照相机上，相对于单镜头反光照相机来说，它体积小、结构简单、使用方便、价格便宜，因此在家庭使用中比较多。

这种相机存在一些不足之处：

（1）无法更换镜头，给拍摄范围带来局限。

（2）存在视差，它通过玻璃取景窗进行调焦，往往不能够显示出与记录在胶片上完全一样的影像。

（3）成像质量较差，一般来说，在镜头的选择和曝光操作上存在缺陷，成像质量相对于单镜头反光相机有不小的差距。但是，像徕卡系列的平视式相机的成像质量可以跟单反媲美甚至比一些单反相机的成像还要好。如徕卡相机的 M6、M7 系列。

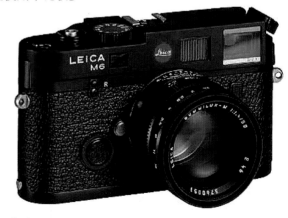

∧ 徕卡 M6 相机

（二）单镜头数码反光照相机

这是当今被绝大多数摄影师所喜爱和使用的机器，直接通过镜头观察和聚焦影像是其重要的特征。有些单镜头数码反光照相机是手动与自动相结合的，即手动设置时由拍摄者转动调节盘和刻度盘来聚焦影像和设置曝光量，而另外的几乎是全自动的。这种类型的单镜头数码反光照相机解决了前面介绍的平视旁轴式照相机所涉及的问题：

（1）可以更换镜头，允许为每项工作选择适当的镜头。

（2）无视差，单镜头数码反光照相机通过五棱镜取景，可以观看到与 CCD 上所记录的完全相同的影像，允许精确调整影像。右图为数码单反的内部结构图。

（3）可操控性较强，在聚焦和曝光上单镜头数码反光照相机给摄影者提供了更加方便和精确的选择，这样大大提高了照片的成像质量。

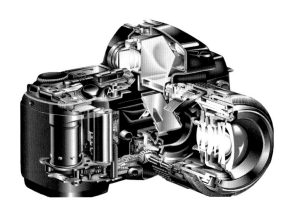

单镜头数码反光照相机在拍摄时也存在着不足之处：

（1）体积较大，比较重，携带不便。

（2）价格相对较贵。

（3）在快门开启时，由于反光镜抬起让开光路，会有瞬间看不到被摄对象的神态，特别在长时间曝光时会对取景带来不便。

二、数字照相机

数字照相机（数码相机）近年来几乎取代传统相机，并彻底改变"达盖尔摄影术"，它利用电子传感器把光学影像转换成电子数据，与传统相机利用胶片上卤化银的化学变化来记录图像的原理不同，数字相机的传感器是一种光感应式的电荷耦合 CCD 或 CMOS。

数码照相机主要分为消费级数码相机和数码单反相机两大类。

（一）消费级数码相机

消费级数码相机一般都是家庭使用，体积较小，使用方便，容易上手，经常被很多专业摄影师用来做辅助摄影器材。目前市场上陆续推出一些高端的消费级数码相机，得到很多专业摄影师的青睐，比如佳能的 G10、G11，松下的 LX3，理光的 GRD 系列等。越来越多的消费级数码相机也被用在专业摄影领域。

⋀ 佳能 G11

⋀ 松下的 LX3

虽然消费级数码相机能够满足大部分日常摄影题材的拍摄，但是消费级数码相机大都采用平视旁轴式取景，因此它也像前面所讲的 35mm 平视式相机一样存在着不可以更换镜头、存在视觉差等不足之处。此外，由于消费级数码相机的 CCD 影像传感器尺寸较小，所能记录的影像范围和细节有限，成像质量一般。在夜晚或者使用高感光度拍摄时，照片的噪点较大，颗粒较粗。快门时滞较长，从按下快门按钮自动对焦到显示影像的时间一般比较长，对瞬间的抓拍带来一些不便。

（二）数码单反相机

数码单反相机采用了可更换摄影镜头的设计，拥有极为完整的光学镜头群和配件群。由于数码单反相机的成像质量要比消费级数码相机高出许多，而且其开机速度和快门时滞比较短，因此它得到了专业摄影师和摄影发烧友们的普遍青睐。

为了实现可更换镜头的光学设计，数码单反相机普遍采用了五棱镜反光式取景系统。

数码单反相机有如下优势：

1. 可以更换光学镜头，能拍摄各种摄影题材。

2. 开机速度快，对焦速度快，快门时滞短，连拍速度快，适合抓拍和新闻摄影。

3. 成像质量好，影像的细节和层次更丰富，色彩更逼真。

4. 电池更耐用，一次充电可以拍摄 500～1000 张数码照片，高端的数码单反可以拍到 2000 张。

5. 配件系统化，大大方便了摄影师在各种环境下的拍摄。

与普通消费级数码相机相比，数码单反相机具有更大的动态范围（信噪比）、可换镜头、更加优秀的成像画质、更短的快门时滞、更快的操作和处理速度，在取景、连拍速度和专业的操控等等方面是消费级 DC 无法比拟的。目前市场上的数码单反相机价格已经不像当初那么昂贵了，很多数码单反相机已经走进了普通大众。从四五千块钱的入门级数码单反，如尼康 D3100、佳能 550D 到三四万的高端数码单反，如尼康 D3X、佳能 1Ds-Mark 系列，有着众多的机型可供摄影者选择。

⮝ 尼康 D3X

⮝ 佳能 1Ds–Mark III

三、中画幅照相机

中画幅照相机是指底片尺寸介于 36mm×24mm 的小画幅及 4in×5in 的大画幅之间的照相机，又称 120 照相机。常见的中画幅品牌主要有哈苏、禄莱、玛米亚、宾得、富士等。

中画幅照相机由于底片尺寸较 35mm 照相机大，因此在成像质量上比 35mm 照相机更加出色，放大尺寸也更大，一般应用在更加专业的领域，比如广告、婚纱、人像等方面。但是，中画幅相机体形较大，一般要固定在三脚架上拍摄，手持拍摄不易操作，给拍摄带来一定的不便。

目前，中画幅胶片相机使用宽度为 6cm 的 120 胶卷，成像尺寸一般有 6cm×4.5cm，6cm×6cm，6cm×7cm，6cm×9cm 等。6×7 系统具有最高的画质，同时也便于选择。6×6 系统具有模块化的优势，有大量的配件和镜头以供选择，较之 6×4.5 系统有较大的画质提高，同时，该系统的价格也是最高的。6×4.5 系统可以允许在提高画质（相对于 35mm 系统）的基础上投入较少的资金，从而便于携带和使用。

中画幅相机有单镜头反光式和双镜头反光式两种。

单镜头反光式，它类似于 35mm 单镜头反光照相机，也是由相机内的五棱镜进行取景，因此在取景拍摄时不会存在视觉差。但是，取景时要通过机身顶部的毛玻璃屏从上往下看，并且看到景物的影像是左右相反的。这种单镜头式的最常见代表型就是哈苏相机，如右图所示。

双镜头反光式，这种照相机具有两个镜头，上面的镜头用于取景和聚焦，下面的镜头用于拍摄，当上面的镜头在磨砂玻璃上结成清晰影像时，下面的镜头在焦平面上也同时结成清晰的影像，因此在取景

⮝ 哈苏相机

时会存在视觉差。这种双镜头式最常见的就是禄莱相机，如右图所示，我国产的海鸥120系列也是这种双镜头式的。

四、中画幅数字后背相机

中画幅数字后背相机是在中画幅相机的基础上改进的，添加了数字机背，近年来中画幅数字后背相机也是各厂家争夺的市场焦点。

数字机背又称数字后背，它有CCD芯片和数字处理等部分，而没有镜头等机构，只有加附于其他传统照相机机身上才能拍摄，一般用于中幅照相机和大型照相机上，使中画幅照相机和大型照相机可进行数字化拍摄的装置，如下图所示。

⚠ 禄莱相机

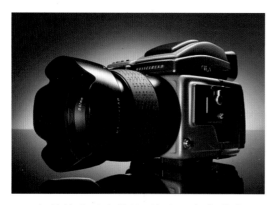
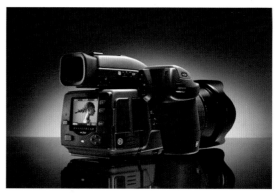

与单镜头反光数码照相机和轻便数字照相机相比，加用数字机背的数码照相机体积大，使用灵活性相对较差，价格高，但像素水平高，可充分利用中画幅照相机、大型照相机高素质的成像特点，用在要求苛刻或有特殊需求的商业摄影及其他摄影方面。

五、大画幅照相机

大画幅相机又称为机背取景照相机，通常用于大型影棚或影楼（摄影室）摄影，或者较为复杂的工业和建筑外景拍摄。大画幅相机一般价格昂贵，大都使用4in×5in、5in×7in或8in×10in的散页片胶片，并被安装在大型三脚架上使用。大画幅相机操作起来比较复杂，需要有丰富经验的摄影者进行操作。由于体积非常大，拍摄范围较窄，使用频率相对不高。

大画幅摄影是一门技术性极强的摄影类别，从题材选择到表现手法上都有它独具的特点，目前国内外有一批摄影专业人士对大画幅摄影情有独钟，成立了各种大画幅摄影"沙龙"，专门进行研究。大画幅相机具有以下的优点：

（1）大画幅相机拍出的影像尺寸较大，成像清晰，质感真切，影调与色调层次细腻动人，色彩更加饱和逼真，能带来高清晰度、高品质的图像。

（2）具有丰富的镜头。一般都会有一种错觉，大画幅相机的镜头都是固定焦点的镜头，种

类不多。其实在大画幅相机中，并不存在哪一款镜头是哪一个品牌相机的专用镜头，也就是说，只要是为大画幅相机制作的镜头，就把它装在不同品牌的镜头板上，所有的镜头在任何品牌的相机上均能通用。

（3）有能改变成像透视效果和焦点平面的移动调整功能。大画幅相机尤其是单轨式相机，有十分灵活的移轴调整功能。它的光轴是既可以移动，还能改变角度，通过这样的移轴和调整，能够在相机不移动的情况下，在一定的范围内改变相机左右、上下的视点。

（4）拍摄的魅力。大画幅相机只能使用单独的散页片盒，胶片的装卸也比较繁琐。但这种不便也正好是大画幅的优点之一。因为是单张拍摄，可以轻而易举地更换所想使用的任何类型胶片，也可以根据需要对每张底片单独曝光、单独冲洗加工，以控制所需影调，达到最佳效果。

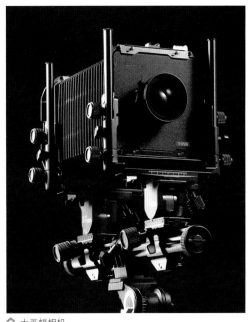

⌃ 大画幅相机

第二节　影像载体

一、影像传感器

影像传感器就是数码相机的心脏——感光元件。

感光元件是数码相机的核心，也是最关键的技术。数码相机的发展道路，可以说就是感光元件的发展道路。数码相机的核心成像部件有两种：一种是广泛使用的 CCD 元件；另一种是 CMOS 器件。传统相机使用"胶卷"作为其记录信息的载体，而数码相机代替胶卷的就是感光元件，它使数码相机不用更换的"胶卷"而且与相机为一体，所以称数码相机的心脏十分贴切。

各种影像传感器的工作原理基本一致，以 CCD 元件为例，它使用一种高感光度的半导体材料制成，能把光线转变成电荷，通过模数转换器芯片转换成数字信号，数字信号经过压缩以后由相机内部的存储器保存，并可轻而易举地把数据传输给计算机，并借助于计算机的处理手段，根据需要和想像来修改图像。

目前市场上主要有两种类型的感光元件，一种是 CCD（光电耦合元件），另一种是 CMOS（互补性金属氧化物半导体）。根据制造厂商的不同，感光元件在 CCD 和 CMOS 的基础上又发展出多种不同类型的感光元件，例如富士开发出的 Super CCD 和 Foveon 公司开发出 X3 CMOS。

CCD 是英文 Charge Coupled Device 头一个字母的缩写，译为光电耦合元件。它是由许多微小的光电二极管构成的固态电子元件，通常以矩形排列。CCD 本身并没有记录影像的功能，它只负责感光，而且它只能感受光线的灰度，也就是说只能感觉到光线的强弱，而感觉不到光线的颜色。而我们最终需要的是彩色的影像，这就需要在 CCD 每个光电二极管上加滤光片，经过一系列的数据处理而产生彩色影像。CCD 感光元件的主要生产商是索尼和柯达，目前，尼康

D200、D80、索尼α100、宾得 K10D、徕卡 M8 等机型均使用 CCD 感光元件。

富士开发出的 Super CCD 采用了 8 边形的构造，排列方式是蜂窝状排列，而普通 CCD 中的成像单元都是长方形的，排列的方式是矩形排列，因此 Super CCD 比普通 CCD 具有更大的有效感光面积，并能够更有效地利用空间。使用它的代表机型有富士 FinePix S3 Pro、富士 FinePix S5 Pro 等。

CMOS 是英文 Complementary Metal-Oxide Semiconductor 头一个字母的缩写，译为互补性金属氧化物半导体。同 CCD 一样，CMOS 的主要作用也是感光，CMOS 结构相对简单，它与 CCD 最大的不同在于，CCD 是以行为单位的电流信号，而 CMOS 是以点为单位的电荷信号，CMOS 是利用硅和锗这两种元素所做成的半导体，通过 CMOS 上带负电和带正电的晶体管来实现这个功能。这两个互补效应所产生的电流即可被处理芯片记录和解读成影像。CMOS 相对于 CCD 最主要的优势就是非常省电。CMOS 感光元件的主要生产商为佳

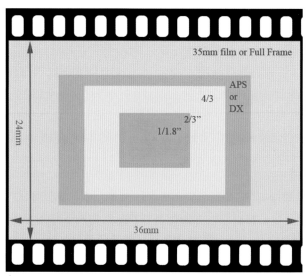

▲ 画幅

能和索尼，目前代表机型有佳能 EOS 1Ds 系列相机、EOS 5D、EOS 40D、尼康 D3、D300、索尼α-700、宾得 K20D 等。

X3 CMOS 是一种用单像素提供三原色的 CMOS 图像感光器技术。与传统的单像素提供单原色的 CCD/CMOS 感光元件技术不同，X3 技术的感光元件由三层感光元素垂直叠在一起，与银盐彩色胶片的原理相似。在同等像素下，X3 CMOS 感光元件要比传统 CCD 锐利两倍，并能提供更丰富的彩色还原以及避免出现色彩干扰。X3 CMOS 感光元件的主要生产商是 Foveon，目前，适马 SD14、适马 SD10 等机型均采用了 X3 CMOS 感光元件。

目前市场上流行的数码相机中，感光元件大小一般分为以下几类规格：1/8 画幅、2/3 画幅、4/3 系统、APS-C 画幅、APS-H 画幅以及全画幅。如右图所示，每种画幅尺寸的感光元件的面积都是不一样的，一般来说感光元件的面积越大，得到的影像质量会越好，当然相机的价格也越高。

二、存储系统

数码相机使用存储卡来记录和保存数码照片，常用的存储卡类型有 CF 卡、SD 卡、SM 卡、记忆棒、XD 卡等。

CF 卡在数码单反相机上使用得较为广泛，它的体积比其他类型的卡要稍大一些。它的优点是具有良好的兼容性、扩展性与开放性，在专业数码相机与高端非专业数码相机上的应用已经占据了主流，而且在可以预见的将来无可替代；随着应用领域的不断拓展，应用的普及会带来价格的下降。

SD 卡是目前消费电子设备上最为常用的一种存储卡。SD 卡比 CF 卡和记忆棒都要小巧一些。SD 卡可以在掌上电脑、手机、MP3 播放器、数码相机等设备之间通用。SD 卡的发展速度很快，

不但东芝、Panasonic 在自己的电子产品中力推 SD，它也得到了美能达、柯达、卡西欧等厂家的大力支持。

记忆棒是索尼公司推出的一种专用存储卡，它可以在索尼品牌的笔记本电脑、手机、掌上电脑、掌上游戏机、数码相机、MP 播放器等多种电子设备上通用。

XD 卡是富士和奥林巴斯联手推出的一种小型存储卡。它的通用性比较差，无法在除了富士和奥林巴斯以外的其他品牌数码设备上使用。

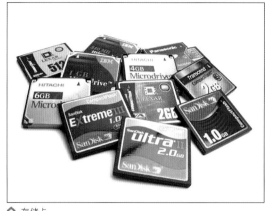

⤊ 存储卡

数码存储卡的主要技术指标是存储容量和存储速度。存储容量方面，现在的存储卡已经具备 8GB、16GB 存储容量，32GB、64GB 的大容量存储卡也在逐步推向市场。在存储速度方面，采用"倍速"这个概念来进行标识，也就是说单一倍速数据读写速率为 150KB/s，目前最高速的 133 倍速的存储卡每秒钟可记录约 20MB 的数据。

第三节　照相机的构件与附件

一、镜头

镜头是照相机最重要的部件，镜头的作用是成像，成像质量的高低是评价镜头好坏的标准。一只高质量的镜头必须在解像力、色彩还原、反差、锐度等多方面都要达到一定的标准。

镜头由透镜组和部分机械装置组成，其核心是镜片，如右图所示。目前任何一款相机的镜头都不可能是由一块镜片组成，标准镜头和功能型附加镜头都是如此。一个镜头往往是由多块镜片构成，根据需要这些镜片又会组成小组，从而把要拍摄的对象尽可能清晰、准确的还原。通常，透镜片数多，消除各种像差情况就好，成像质量也高。

镜头的种类很多，根据它的用途和作用可以分为以下几类：广角镜头、标准镜头、长焦（望远）镜头和变焦镜头。

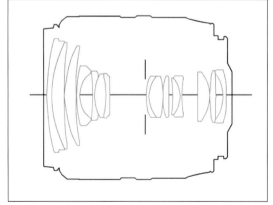

⤊ 镜头构成

（1）标准镜头。由于焦距受照相机画幅的支配，标准镜头的焦距与影像画幅的对角线长度大致相等。比如，135 相机其底片的对角线长度约为 42mm，因此 135 相机的标准镜头焦距在 50mm 左右。120 相机的底片画幅为 6cm×6cm，其标准镜头的焦距约为 75～80mm，底片画幅为 6cm×9cm（6cm×7 cm），其标准镜头焦距约为 90～105mm。标准镜头的视角和人眼视角相似，拍摄景物的透视效果符合人眼的透视标准和习惯，在摄影中被广泛应用。标准镜头的有效孔径（最大光圈）较大，适合在低照度下使用。其光学性能好，不易失真。

（2）广角镜头。广角镜头的焦距小于底片画幅对角线的长度,广角镜头比标准镜头的视角宽,有利于拍摄群体像或在狭窄的空间里摄影。以 135 相机为例,广角镜头通常是指镜头焦距约在 17 至 35mm 之间的镜头。广角镜头的基本特点是镜头视角大,视野宽阔。从某一视点观察到的景物范围要比人眼在同一视点所看到的大得多;景深长,可以表现出相当大的清晰范围;能强调画面的透视效果,善于夸张前景和表现景物的远近感,这有利于增强画面的感染力。由于广角镜头的视觉冲击力较强,因此在新闻摄影中被广泛应用。

（3）长焦镜头。长焦镜头的视角小于人眼的正常视角,它的焦距长度大于底片画幅对角线的长度。长焦距镜头又分为普通远摄镜头和超远摄镜头两类。普通远摄镜头的焦距长度接近标准镜头,而超远摄镜头的焦距却远远大于标准镜头。以 135 照相机为例,镜头焦距从 85mm 到 300mm 之间的摄影镜头为普通远摄镜头,300mm 以上的为超远摄镜头。长焦镜头的特点是焦距长、视角窄、相对口径较小。与标准镜头相比,同样的拍摄距离可获得较大的影像,其大小与焦距成正比,焦距越长,影像越大。长焦镜头的景深范围比标准镜头小,因此可以更有效地虚化背景、突出主体。此外,在使用长焦镜头拍摄时,由于影像的放大率大,视角小,镜头又比较重,不易持稳,一般应使用高感光度及快速快门,如使用 200mm 的长焦距镜头拍摄,其快门速度应在 1/250s 以上,以防止手持相机拍摄时照相机震动而造成影像模糊。为了保持照相机的稳定,最好将照相机固定在三脚架上,无三脚架固定时,尽量寻找依靠物帮助稳定相机。

（4）变焦镜头。变焦镜头的焦距是可以调节的,拍摄者站在固定位置,只需转动调焦环便可获得大小不同的画面,非常有利于画面构图,而且克服了变换镜头的麻烦,有利于及时掌握抓拍时机。由于一只变焦镜头可以兼当起若干个定焦镜头的作用,外出摄影时不仅减少了携带摄影器材的数量,也节省了更换镜头的时间。

光圈是镜头的一个重要装置。它对调节镜头的进光量、控制景深起着决定性的作用。光圈是在镜头中间由数片互叠的金属页片组成的可变孔径光阑。光圈孔径开得越大,进光量则越多;开得越小,进光量则越少,如右图所示。

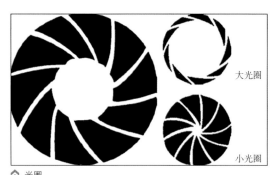

大光圈

小光圈

⤒ 光圈

光圈的大小用 1、1.4、2、2.8、4、5.6、8、11、16、22 等数字来标识,它就是光圈系数,用 F 表示。各级的通光量相差两倍,例如 F4 光圈的通光量是 F5.6 的两倍,F1.4 的光圈是 F2 的两倍,以此类推。

光圈的作用有以下三个方面:

（1）调节进光量。

（2）控制景深。这是光圈重要的作用,一般来说,光圈大,景深小;光圈小,景深大。

（3）影响成像质量。由于受各种像差的影响,任何镜头都有某一档光圈的成像质量是最好的,这档光圈俗称最佳光圈。一般来说,最佳光圈位于该镜头最大光圈缩小约两到三档处。拍摄时尽量使用最佳光圈,以提高成像质量。

二、快门

快门是控制感光元件曝光时间的装置。快门时间由 1、2、4、8、15、30、60、125、250、

500、1000 等数字表示，它们的实际值应是标定值的倒数，即 1/2、1/4、1/8、1/16 等。在 B 门和 1min 之间的 2、4、8 等数字则代表整秒的快门开启时间。

B 门俗称"慢门"，在需要长时间曝光时使用。B 门状态下，按下快门按钮快门即开启，松开则关闭，一般要同快门线配合使用，以避免手指按动快门时引起的震动。

快门一般分为中心快门（镜间快门）和焦平面快门（帘幕快门），在拍摄运动物体时，使用中心快门的相机不会使动体产生变形，并且它的任何一级快门都能和电子闪光灯同步。但是，中心快门的最高快门速度一般只有 1/500s，对高速运动的物体无法拍摄清楚，目前逐渐退出市场。焦平面快门的相机最高快门速度可以达到 1/8000s 甚至 1/12000s。

三、取景器

取景器是用来观察被摄景物、确定拍摄范围的装置。目前数码相机取景器一般有以下三种类型：后背屏幕型取景器、单镜头反光取景器和磨砂玻璃取景器。

后背屏幕型取景器可以通过屏幕直接看到景物，进行构图取舍后按动快门，所获影像与屏幕中一致。

单镜头反光取景器是由镜头、反光镜、对焦屏、五棱镜和目镜诸多光路组成，目镜上看到的被摄物象与被摄物的方位完全一致，不存在视差。在快门释放的时候，由于反光板向上翻起，阻挡光线，视场会瞬间变黑看不见被摄物体。

磨砂玻璃取景器多用于双镜头反光照相机和机背式取景的大型座机，它的结构简单直观，毛玻璃框大小即为取景范围，但视场的四个角较暗。毛玻璃上的像是左右相反的倒像，可以配备正像取景装置进行矫正。

四、常用摄影附件

1. 三脚架或独（单）脚架

三脚架是为了保证照相机稳定的必备附件，多用于慢速拍摄、多次曝光、夜间摄影、自拍、翻拍等，使用长焦镜头时最好使用三脚架。

单脚架类似于可折叠的手杖,折起来时大约只有 1 尺多长，伸开时大约为 5 尺长。当拍摄场地不适合使用三脚架时，如狭窄的体育场看台或就座于毕业典礼会场、马戏场、时装表演会等，单脚架可以为照相机提供一个稳固的平台，尤其是使用长焦镜头拍摄时。

2. 快门线

快门线顾名思义就是控制快门的遥控线，可用于远距离控制拍照。早期有气压式快门线，通过挤压气球产生压力推动远端快门达到拍照目的，此方式简单低价，但不稳定，可靠性差。其后出现钢索式快门线，市面上多有出售，配合机身快门上的螺旋孔紧密结合，可靠性大大提高。

随着数码相机的出现并逐渐取代传统相机的地位，快门线的功能也随之增加。现在的数码相机均使用电子快门线或无线

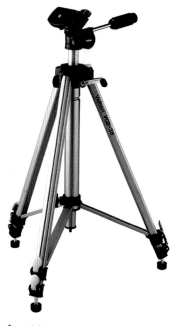

≪ 三脚架

遥控器，可实现长时间曝光、间隔时间拍照、连拍、计时拍照等功能。

　　快门线主要应用在摄影棚里，摄影师可以不用碰触相机机身，更好地与模特互动沟通，拍出满意的画面效果。

△ 单脚架

△ 快门线

3. 遮光罩

　　遮光罩是装在照相机镜头上遮挡四周光线的一种附件。它主要用于防止漫射光、逆光和侧逆光及杂乱的反射光进入镜头，以免造成眩光，影响照片的清晰度。

　　遮光罩有金属的、硬塑的、软胶的等多种材质。常见遮光罩有圆筒形、花瓣形、异形三类。遮光罩多用在广角镜头上，既避免在短焦端成像区的四周出现黑角，又顾及在较长焦端有足够的遮光能力。镜头焦距越短，视角越大，遮光罩也就越短。如果将标准镜头的遮光罩套在广角镜头上使用，就会产生画面四周不能成像的后果。

△ 遮光罩

4. 测光表

　　测光表是用来测量被摄体的反射光的亮度或光源照度的一种仪器。根据摄影者创作意图的需要，用它来测量光线的亮度，确定光圈、快门速度的曝光组合，这样有助于进行准确的曝光。

　　测光表是利用光敏元件测出被摄物的平均亮度或者局部亮度，将光能转化为电能，并用数字方式进行显示以作为曝光组合的依据，供摄影师选择。测光表有测反射光和入射光两种方式，在测入射光时应在测光表头上加上半球状乳白色的漫射罩或锥形扩散罩，测反射光时应取下漫射罩。

5. 灰板

　　灰板是指柯达公司生产的一种反光率为 18% 的硬纸板，是一块一面是 18% 的灰，另一面是纯白的纸板，主要用途是为了准确测光。

　　18% 的灰色是反射式测光表的一个基准，相机的内测光和物体的反射率都可以此为基准。

简单说就是一个在任何光线情况下测光的基准板。用灰板测定曝光值时，灰板要与反射式测光表配合使用。

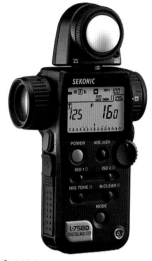

测光表

灰板

第五章
摄影的基本技术

第一节　曝光控制

一、曝光的基本概念

当我们按下快门按钮，在快门开启的时间内，胶片或影像传感器得到光线的过程称为曝光，得到光量的多少称为曝光量。曝光量取决于照度和曝光时间，即

$$曝光量 = 照度 \times 曝光时间$$

数码相机通过光圈和快门分别控制照度的多少和曝光时间的长短。因此，在同一被摄体光源照度不变的条件下，光圈越大，通光量越多；光圈越小，通光量越少；快门速度越低，曝光的作用时间越长；快门速度越高，曝光的作用时间越短。所以，不同的光圈和快门相组合得到的曝光量是不相同的。

在使用数码相机拍摄时，曝光准确与否可以根据显示屏上的显示效果来判断，但因受显示屏尺寸大小、观看视角、观看环境等因素的影响，其结果有时也并不可靠，这时我们可以借助直方图来进行判断。

直方图可以直观反映影像中不同亮度像素的相对比例。其横轴从左到右代表照片中从暗部到亮部的亮度等级，纵轴表示每个亮度等级下的像素个数，峰值越高说明该明暗值的像素数量越多，在照片中所占的面积也就越大。通过直方图的横轴和纵轴可以判断曝光是否合适，影像层次是否丰富等等。

曝光准确： 直方图从左到右在各亮度等级上均有像素分布，而且在两端几乎没有溢出现象，说明曝光准确，照片的亮部和暗部都保留了丰富的层次和细节。

曝光不足： 像素密集于直方图左边，并在左端产生溢出，右边高亮度区域没有像素，此时照片曝光不足，照片画面偏暗，应当增加曝光量。

曝光过度： 像素密集于直方图右边，并在右端产生溢出，左边低亮度区域没有像素，此时照片曝光过度，照片画面过亮，应该减少曝光量。

影像反差小： 如果像素密集于直方图的中间部位，波形凸起，两端很大区域没有像素分布，说明此时照片对比度不足，明暗反差过小。

影像反差大： 如果直方图两端都有溢出现象，说明影像明暗反差过大，照片中缺少细节和

影调层次。

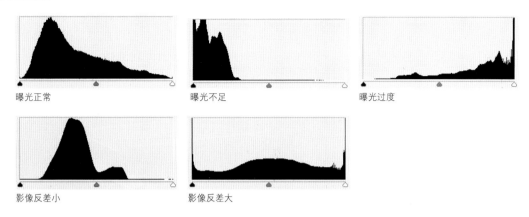

曝光正常　　　　　　　　曝光不足　　　　　　　　曝光过度

影像反差小　　　　　　　影像反差大

二、正确的曝光选择

　　从技术来讲，衡量一张照片曝光正确与否，通常要求清晰度高、影调丰富、层次分明、质感较强，照片中较亮和较暗部分的影纹都能清晰分辨。我们可以把这样的照片作为曝光正确的标准。

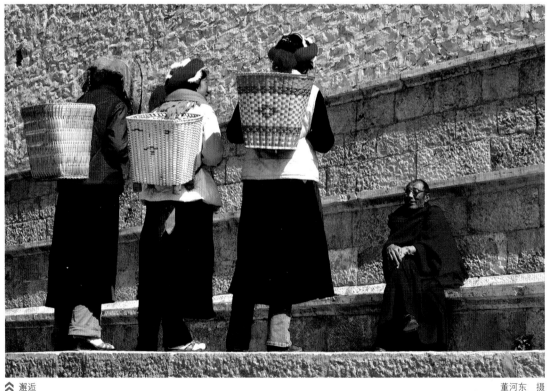

☆ 邂逅　　　　　　　　　　　　　　　　　　　　　　　　　　　　　董河东　摄

　　但如果上升到艺术角度来审视一幅摄影作品，仅仅追求照片的清晰度、层次、影调是不够的，这就是正确曝光选择的另一个艺术标准。这个标准要求从作者的创意出发，也就是作品的创作主题、创作意图和包含在作品中的创作情感等，能否渲染环境气氛、产生意境；能否有较强的视觉

冲击力；照片内容与表达思想能否有机的结合，这就要求在选择正确的曝光时还不能脱离创作思想和艺术效果。有时，一张模糊的、影调不够丰富的照片反而比一张清晰度高、影调丰富的照片更具感染力，因为画面中模糊不清的视觉感受恰恰可以更好的表达照片的思想内涵、起到烘托氛围、传递情感的作用。因此，艺术标准与技术标准是不可分割的，不可一概而论，应当结合艺术标准去考虑曝光的技术因素，也应该根据曝光的技术条件去考虑作品的艺术表现。当然，初学摄影者应该先从技术上掌握正确的曝光，熟练以后再进一步去理解"正确曝光"的准确含义。

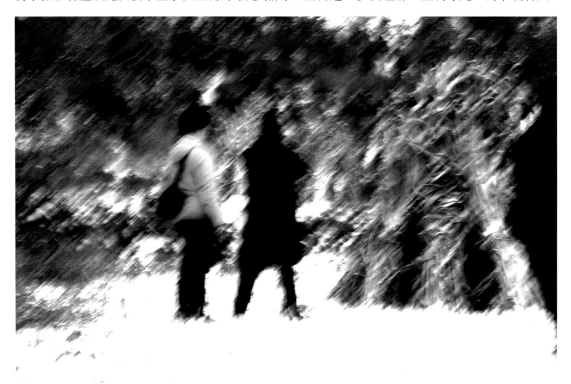

☝ 风雪摄影人 董河东　摄

三、影响曝光的因素

影响曝光的因素有很多，主要归纳为感光度、光照度和景物亮度三种，此外还受光的照射方向、光源与被摄体的距离以及光的色温等因素的影响，在设定曝光时都应当予以考虑。

1. 感光度的影响

在传统相机上，感光度（ISO）代表胶片的感光速度，ISO数值越高就说明该感光材料的感光能力越强。在数码相机中感光度定义和胶片类似，也代表着CCD或者CMOS感光元件的感光能力，同时也间接反映了拍摄所需曝光量的多少。在同一光照条件下拍摄同一物体时，感光度数值设置的越高，拍摄时所需曝光量越少。因此，在使用不同感光度拍摄同一光照下的同一被摄体时，应选用不同大小的光圈和不同的快门速度，否则会造成曝光失误。

ISO数值的选择，与能否获得一张影调丰富、质感强、色彩饱和的照片存在密切关系，感光度过高或过低都不能将被摄体原有的明暗色阶正确的表现出来。所以，数码相机感光度的高低又决定着获得高质量影像所需要的曝光量。一般在环境光线充足的情况下，如晴朗的午后，我们可以使用较低的感光度，如ISO50或者ISO100来进行拍摄，这样拍摄出的照片不但可以真实

的反映被摄物体的影调层次关系，而且可以在质感及图像的细腻程度上得到一定的保证；如果在阴天、雨后等环境下进行拍摄，则可以使用ISO200或ISO400进行拍摄；对于一些比较黑暗的环境，如夜晚、光线昏暗的室内，则可以使用ISO800甚至更高的感光度进行拍摄。但需要注意的是，以目前感光元件的技术发展程度，大多数数码相机的感光度越高，其感光元件相互产生电荷影响的可能性就越大，这也就是为什么高感光度照片会产生明显颗粒感的原因。

2. 光照度的影响

光照度是指光源发射出来的光线投射到被摄体上的照明强度。这里主要指天气、季节、早晚时间的变化对曝光产生的影响。

首先是天气的变化。如在阳光照耀时，快门速度用1/250s，薄云时为1/125s，阴天为1/60s，乌云密布时则用1/30s了。若不改变快门速度，通过对光圈的调节也是一样。

其次是四季的变化。夏季时太阳光线的照度较强，冬季太阳光线的照度较弱。一般以春、秋为标准，夏季、冬季则应减少一级曝光量。

再次是早晚时间的变化也有影响。太阳每天东升西落，与地平线形成不同的角度，这种角度便影响着景物照度的不断变化。当日出和日落时，阳光斜射，通过大气层时间比夏天中午要长35倍，短波光被散射，只有长波光到达地面，故照度弱，色温低；当阳光照射与地面夹角成30°～60°时，即上午和下午的大部分时间，此时的光线极易穿过大气层，受大气层中的杂质干扰较少，照度比较均匀，易于表现物体的立体感和质感，影调层次丰富；当太阳升高与地面夹角成60°～90°时，也就是中午时分，阳光垂直照射，水平面照度大于垂直面照度，景物顶部很亮，未被照射的部位较暗，具有强烈的明暗反差，逆光拍摄的话就要适当的增加曝光量。

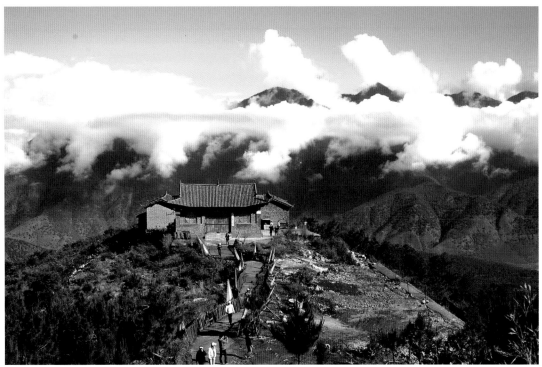

云南三江口　　　　　　　　　　　　　　　　　　　　　　　　　　董雪　摄

此外，光照度也受地球纬度和海拔高度变化的影响。在同一季节里，光照强度因为纬度不同而有所差别。太阳直射赤道，离赤道越远，阳光照射越倾斜，纬度每差 15°时曝光时间应相差一级。海拔越高，大气层中杂质越少，紫外线越多。约在海拔 1000m 时，应减少 1/4 曝光量；2000m 时，减少 1/3 曝光量；依次递减。

3. 被摄体亮度的影响

由于被摄体材质不同，吸收和反射光线的程度不一，物体受光量和受光面积有大有小，因此各类被摄体的亮度相差很大。例如，雪景、湖、海、天空白云；风景、浅色建筑；近景、人物；阴影中的人或物，每类景物按序应相差一级曝光量。

四、测光方法及测光模式的运用

要得到正确的曝光，必须通过测光来确定需要多少曝光量。随着数码相机自动化程度的提高，测光模式也越来越多，按照测光区域的不同，将测光模式分为中央重点测光、点测光、多区测光和局部测光等。

1. 中央重点测光

测光区域以画面中央位置的亮度值测量为主，其余部分的亮度值为辅，该模式下通常可以兼顾到主体和周围景物的亮度值，一般都能准确的测量出曝光量。至于位置中央的主要测光区域所占面积多少，因相机的品牌和型号不同而有所差异。该测光模式在拍摄特写花卉、人像写真、产品静物等以画面中心为主要表现对象的题材时运用较为广泛。

2. 点测光

点测光的测光区域仅限于画面中央很小的范围内，基本上不受测光区域外其他景物亮度的影响。在远距离拍摄景物的情况下，运用点测光可以对所摄景物或某一部位进行准确曝光，获得理想的画面。如果选择的部位亮度过低，容易曝光过度；选择部位亮度偏高，又会容易产生曝光不足。因此，在使用点测光时摄影者必须知道哪个部位是比较典型的具有 18% 中级灰，以适合相机准确测光。

3. 矩阵测光

也称为多区域评价测光，是目前比较流行的、智能化的测光方式。测光系统将取景画面分成若干区域（不同的相机划分的形状、方式不同）分别进行独立测光，然后对各个区域的测光信息进行整体运算、综合评估后得到曝光值。在运算比较中，参照被摄主体的位置、与背景的亮度关系，甚至是场景的色彩关系等因素，最终决定每个区域的测光比重，是一种比较科学实用的测光方式。在较常见的风光摄影、集体合影、新闻摄影、包括逆光拍摄在内的摄影活动中，凡是光照条件比较均匀，主体和背景的明暗反差不是太大的情况下，采用该测光模式基本上都可以得到较为准确的曝光。

4. 局部测光

又称重点测光，它只对画面中央的一块区域进行测光，以画面中央部分的曝光条件作为主要的测光参考，测光范围大约是 3%～13%。适用于舞台演出、逆光等光线比较复杂、周围存在强光或者明暗反差大的场景。由于矩阵测光模式的兴起及广泛使用，这种模式现已较少使用。

五、自动曝光

自动曝光是数码相机根据自身测光系统对被摄体进行测光以后，自动选定光圈系数和快门速度的组合，来获得准确曝光量的曝光功能。主要有以下三种自动曝光模式：

1. 程序式自动曝光

该程序下，光圈和快门速度均由数码相机自动设定。在选择拍摄模式盘上或者 LCD 屏上用字母 "P" 表示。选择该程序后，数码相机就会启动相应程序，进行自动曝光。较常见的程序式自动曝光模式有：

人像摄影程序。光圈较大，景深较小。在拍摄人像时，有清晰主体和虚化背景的功能，可以形成鲜明的对比，使主体突出。

风景摄影程序。使用较小光圈令主体和背景都能清晰表现，景深较大。

近摄程序。景深较小，主体突出清晰，背景虚化模糊。光圈一般控制在 F5.6 或 F8 左右。

体育程序。利用大光圈来确保较高的快门速度，以便捕捉到运动物体的瞬间形象，背景的虚化又使得主体突出。

夜景程序。在较暗的光线条件下，用较小的光圈使主体和背景在景深范围内得以清晰呈现。

⤒ 晨曦　　　　　　　　　　　　　　董柏华　摄

2. 光圈优先式自动曝光

又称 "光圈先决式"，顾名思义，该程序下，拍摄者可以先决定光圈的大小，然后由数码相机根据景物亮度和感光度等综合信息自动选择合适的快门速度进行曝光。一般情况下，该程序在需要考虑景深效果时较为见长，而不适合用于拍摄运动物体。

在使用光圈优先式自动曝光时，先选择光圈系数，再通过半按快门就可以在取景器或者 LCD 屏上显示自动控制下的快门速度。此时需要注意的是，当出现快门速度低于 1/30s 时，应重新考虑调节光圈，或者把相机置于脚架等可以稳定相机的位置上，否则可能会出现画面模糊、不清晰的效果。

3. 快门优先式自动曝光

又称 "快门先决式"，它是由拍摄者首先确定快门速度，然后数码相机根据测光信息和感光度，自动选定光圈大小。同样在使用该自动曝光模式时，通过半按快门就可以在取景器或者 LCD 屏看到所显示的光圈系数。这一模式使拍摄者具有选择快门速度的主动性，因此在需要充分考虑快门速度的拍摄中较为见长，适用于拍摄动态的物体，可以通过利用高速快门来获得动感强烈的动体效果。

第二节 对焦控制

对焦的目的就是要拍摄出一张清晰的照片，尤其是要保证所摄画面的主体清晰，这是拍摄时的最基本要求。要想拍摄出好照片，应该对所使用相机的对焦方式了解清楚并能够正确的运用。

一、自动对焦

大多数数码相机采用自动对焦（Automatic Focus，AF）的方式，自动对焦又可分为主动式AF和被动式AF两大类。

1. 主动式 AF

由相机发射出红外线或超声波，根据拍摄景物反射的信号，进行测距对焦的方式，叫做主动式 AF（Active AF）。主动式 AF 能在光线较暗的环境下正常聚焦，但有效聚焦距离短，一般不超过 10m。如果数码相机与拍摄对象之间隔着玻璃等能反光的透明物质，主动式 AF 可能会误在玻璃表面上聚焦，此时，我们除了可改为手动对焦以外，还可以将相机左右倾斜对着玻璃来实现正确对焦。

2. 被动式 AF

是一种通过判断成像影像的清晰度来实现正确对焦的自动对焦方式，即使是无穷远的被摄景物也可以实现对焦。高端的数码相机多采用聚焦速度快且精度高的相位差检出式被动对焦，普通小型数码相机则多采用 TTL-CCD 自动对焦方式。

按照聚焦区域来划分，被动式自动对焦可分为单区域 AF、宽区域 AF 以及多区域 AF 等。其中单区域自动对焦是将焦点集中于一个较小范围内完成自动对焦，适合拍摄静态的物体；宽区域对焦则是对焦区域面积较大的自动对焦方式，这样当被摄物体偏离取景器中央较大时也能对焦，这对于拍摄快速移动物体极为有用；多区域自动对焦可以使画面中多个需要对焦的点实现自动对焦，使整个画面中清晰范围变得更宽广。

二、手动对焦

手动对焦是在自动对焦无法完成或需要精细对焦时，通过手工转动对焦环来调整相机镜头内部镜片，从而达到照片焦点清晰的一种对焦方式。采用手动对焦时，通常是在取景器内用目测观察被摄景物的清晰程度，从而判断焦点准确与否，这对拍摄者的视力和熟练程度要求较高。该对焦模式的缺点是对焦速度较慢，花费时间长。

三、选择性对焦和对焦锁定

通常一些较高端的数码单反相机都具有选择对焦功能，将选择按钮置于选择性对焦功能上时，首先半按下快门，然后就可以通过控制方向键的按钮来进行焦点的选择。该功能可以使照片中某一部分对焦清晰，引导观众注意力集中在最清晰的部位，同时让其他部分模糊。

对焦锁定意味着当被摄主体偏离画面中心时，仍然可以对它聚焦。在这种情况下，可先暂时将被摄体处于画面中心，对焦锁定后，然后移动相机重新构图，以获得被摄体处于画面一侧的构图效果。

第三节　景深控制

　　景深控制是摄影中应当掌握并较为常用的重要技术之一。灵活运用景深，可以使照片中画面形成前实后虚的效果，从而使主体突出，如下图所示。

⤊ 静物　　　　　　　　　　　　　　　　　　　　　　　　　　徐栎淼　摄

　　也可以使画面中的整个场景都非常的清晰。

⤊ 陕北人家　　　　　　　　　　　　　　　　　　　　　　　　董河东　摄

一、景深的概念

当镜头聚焦于被摄体中某一点时，这一点就是照片中最清晰的区域，在这一点前后一定的范围内被摄体均能被较为清晰的记录下来。这种清晰范围越大，景深越大，这种清晰范围越小，景深越小。因此，从被摄体到最近清晰点的距离称为前景深，被摄体到最远清晰点的距离称为后景深，前后之和叫全景深，简称为景深。巧妙的进行景深控制，对于拍摄主题的表达以及追求艺术效果的表现都是颇具实用价值，也是摄影者应具备的一项基本功。

二、景深的调节

为了达到不同的拍摄目的，是缩小景深表现前实后虚的效果，还是利用扩大景深表现被摄体每一处细节，这都需要通过对景深的调节来控制。

影响景深大小的因素有下列三项：

首先是光圈的大小。在镜头焦距和拍摄距离（物距）不变的情况下，光圈越大，景深越小；光圈越小，景深越大。

其次是焦距的长短。在光圈大小和拍摄距离相同时，镜头的焦距越长，景深越小；焦距越短，景深越大。

再次是物距的远近。在光圈和焦距不变的情况下，景深的大小取决于镜头离被摄体的距离。物距越远，景深越大；物距越近，景深越小。

在了解了关于景深的调节方法以后，我们就可以将其表现特点运用于拍摄中。比如在拍摄风光照片时，一般说可以用小光圈、广角镜头、并离被摄体远一些，以实现大景深。有些数码单反相机具有"景深预测"功能，拍摄时可以把光圈收缩到所需的大小，通过按下景深按钮来预先观看景物的清晰范围。

三、超焦距

当镜头调焦到无限远（∞）时，从照相机到最近清晰点之间的距离叫做超焦距，用 H 表示。也就是说，当镜头的焦点调到无限远（∞）时，位于无限远处的被摄体可以形成一个清晰的影像，而镜头前的一个有限距离上的被摄体也能形成一个较为清晰的影像，从这一点到镜头之间的距离，即为超焦距。

1. 影响超焦距的因素

超焦距并不是一个固定不变的某个距离，它与光圈、镜头焦距和景深三个因素有关。镜头的光圈越大，H 值越大，光圈越小，H 值越小，与光圈成正比的关系；镜头的焦距越长，H 值越大，焦距越短，H 值越小，二者也是成正比；超焦距越大，景深越小，超焦距越小，景深越大，两者之间成反比。

2. 超焦距实用价值

超焦距是一种扩大景深的聚焦技术，利用此技术可以获得最大的景深，从而实现从前景到很远距离范围内的景物都很清晰的画面。利用超焦距进行拍摄时，对焦方法是值得我们注意的地方，不能将焦距对在无限远处，应以超焦点距离作为对焦距离。例如焦距为 50mm 的镜头，使用 f/8 时的超焦点距离约为 6m，如果将焦点分别对在无限远和超焦点距离上，其景深变化分别为 6m～∞和 3m～∞。所以说，将对焦点对在超焦点距离上，要比对在无限远上的景深扩大一倍。这一点，除了使用镜头最大光圈外，其他各挡光圈都适用。

超焦距的实用价值除最大限度的增加景深以外，还可以有限地开大光圈，提高感光度，提高快门速度。

第四节　影调控制

影调的处理，是摄影艺术创作的重要手段之一，所谓影调，是指摄影画面在光线的作用下所产生的黑、白、深浅不同的灰等多层次的调子。这种深浅不同的调子在摄影中就被称为影调。无论是黑白还是彩色摄影，影调的控制都直接影响着摄影创作的艺术效果。

一、影调的分类

1. 按基调来分

基调是指在摄影画面中占有主要的地位的影调，又称为"主调"。基调的主要功能是烘托和表现主题，表达一定的气氛和构成一定的意境。影调按基调可分为：高调、中间调和低调。高调，是指以中灰到白的影调为主而构成的影调形式，它给读者一种明快、纯净、清秀的视觉感受。中间调是指由黑、深灰至浅灰、白为主构成的层次丰富的影调形式。是摄影中最常见的影调形式，中间调的照片能充分表现被摄体的立体感、质感和空间感，给人一种细腻、浑厚而和谐的感受。低调是由灰、深灰至黑占主导的影调组成，给人一种深沉、庄严而凝重的视觉感受。

2. 按明暗反差来分

不同的光比可以营造不同的明暗反差，有软调和硬调两种。软调的画面影调柔和，明暗反差小，中间过度层次多，其细部刻画深入，常常给人以柔和、细腻、含蓄的视觉美感；硬调的影像反差强烈，画面给人以素雅、刚毅、简洁的视觉感受。

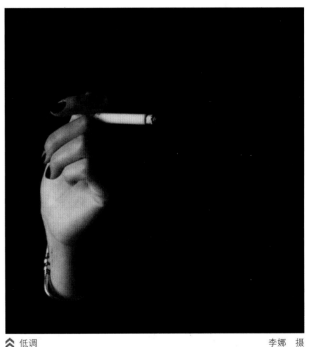

⤊ 低调　　　　　　　　　　　　　　　　李娜　摄

二、影调的选择

影调的选择是为表现意图所服务的。

首先，摄影者要对被摄体进行充分的观察和思考，对于照片最后的形成做充分的想象，包括对于画面影调结构的想象，使所选择的影调形式更加符合作者的情感表达。

其次，摄影者还应考虑被摄体本身的表面结构和特征是否符合所选择的影调形式。另外，还应该结合被摄体所处的环境来考虑对于影调的选择。例如，在雪地、沙滩等环境下拍摄，可以用高调来处理；在城市建筑、田野风光等层次丰富的景物，一般都采用中间调处理。

季节和天气变化也能对影调产生影响，比如阴天和有雾的天气是以散射光为主，画面明暗反差小，影调层次丰富，容易形成软调的效果；而晴朗的天气以直射光为主，明暗对比强烈，容易形成硬调的效果。

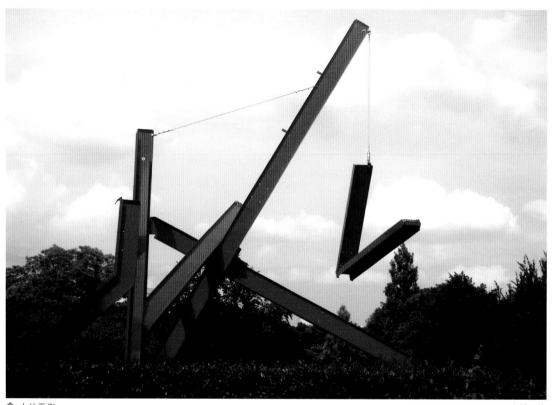

⟰ 力的平衡 金婕 摄

三、影调的调整

为了达到不同的影调效果，我们可以通过以下几种手段来进行调整：

1. 改变光照条件

照明光线的强弱、光质的软硬、照射角度，都影响着被摄景物在影像中的影调。照明光线越强，光质越硬；照明光线越弱，光质越软。不同的光位照明获得的影调结构也各不相同。

2. 调整拍摄点

改变拍摄点会改变光线的照射角度，从而改善影调的结构关系，形成不同的明暗效果，表现不同的空间感。改变拍摄点包括：改变拍摄方向、拍摄高度和拍摄距离。

3. 选用滤镜

在摄影镜头前加用滤光镜，同样可以改变画面的影调。例如，在拍摄天空时，在镜头前加用黄色或橙色滤光镜，就会使蓝天在画面中的影调变深，白云的影调变浅，从而增加画面的明暗反差。在直射光照明下，影像反差大，可在镜头前加用柔光镜，得到的画面影调效果便会柔和一些。

4. 调整曝光量

在拍摄同一景物时，选用不同的曝光量可以获得不同的画面影调效果。准确曝光的照片影调层次丰富；曝光过度会损失景物亮部的影调层次；曝光不足会造成暗部影调层次的损失。

第五节　色彩控制

在摄影中，色彩发挥着重要的魅力，对于塑造形象、表现主题、烘托氛围起着重要作用。摄影者可以充分利用色彩这种较为直观的视觉冲击力来提升作品的感染力，传达所要表达的思想感情。

⚒ 泉城公园雕塑　　　　　　　　　　　　　　　　　　　　　　　　　　　　　　　李娜　摄

一、观察色彩

一幅彩色照片，一般都有它主要的色彩倾向，也就是给人一种总的色彩印象，即画面色彩的基调。当摄影者在拍摄彩色照片时，应对画面的色彩基调做充分考虑，思考的重点主要从色彩对比与色彩协调两个方面进行。色彩对比，是加强主体表现的重要手段，它可以产生强烈的视觉效果，有助于深化画面意境。色彩协调则是用于缓和过于强烈的色彩对比，追求一种和谐统一的视觉效果。

1. 色彩对比

色彩对比主要包括色别对比、明度对比和纯度对比三种形式。

（1）色别对比。

色别也叫色相，是各种色彩的名称和相貌，如红、绿、蓝、黄、品、青等。在彩色摄影中，色别的对比又分为：三原色对比、三补色对比、互补色对比和对比色对比。三原色对比指光谱色中红、绿、蓝三色光的对比。红、绿、蓝三种不同色别的色彩有机结合会产生强烈的色彩对比，给人以鲜艳明快的画面色彩效果。三补色对比，指与三原色光成互为补色的黄、品红、青色之间的对比。互补色对比，在彩色摄影中，利用互补色配置在一幅作品中，会产生强烈的色彩对比效果。对比色对比，这种色彩的对比，不仅是色别不同，而且还是将具有鲜明对比性的色彩配置在一起，从而产生一种强烈的色彩对比效果。色彩对比还受色彩面积大小、位置、形状、质感等因素的制约。

（2）明度对比。

明度对比是指色彩的明暗、深浅程度之间的对比。可以分为：同一色别的明度对比和不同色别的明度对比。同一色别的明度对比是指同一种色别的色彩受光照的程度不同，而形成的不同的明度对比；不同色别的明度对比，是指光谱色中的红、橙、黄、绿、青、蓝、紫中其本身明度不同而产生的色彩对比。

（3）纯度对比。

纯度对比即色彩饱和度的对比，以阳光的光谱色为标准，愈接近光谱色，色彩的饱和度愈高。色别相同，纯度不一样，也能获得色彩对比的效果。纯度越高，颜色越饱和，色彩便格外的鲜艳醒目。纯度越低，显得色彩浅淡。

2. 色彩协调

对比的色彩可以通过改变其色相、明度、纯度以及面积、比例等达到协调色彩的效果。比如补色之间的对比可以加入缓和的色彩，也可以选择黑、白、灰等中性色来协调。某一种颜色可以通过在面积或者色彩强度上与其他颜色拉开差距，从而形成主导整个画面的色彩基调。比如整个画面以红色、橙色为主要色调可以形成暖色调，给人以温暖、热情的感受；若以蓝色、绿色为主要色调则形成冷色调，给人以严肃、清凉的感受。

色彩的对比与协调并不是一种对立的状态，而是相辅相成，在变化中求统一的关系，它们都是拍摄者为追求画面色彩和谐，抒发个人情感的手段，只是方法不同而已。

△ 瓦胡岛海滨 　　　　　　　　　　　　　　　　　　　　　　　　　　董雪　摄

二、色温

色温是表示光源的光谱成分，用绝对温标 K（Kelvin）来表示。各种不同的光源之所以呈现出不同的颜色，就是因为光谱成分不同。通常人眼所见到的光线，是由七种色光的光谱所组成的，其中有些光线偏红，有些偏蓝，色温就是专门用来量度光线颜色成分的一种概念。光源发射光的颜色与某种金属黑体燃烧发出的辐射光色相同时，则该金属黑体的温度称该光源的色温。

光色越偏红，色温越低，偏蓝则色温越高。拿一天当中不同时刻直射光来说，日出后

30min，光色发黄，色温值 2400K；正午日光偏白，上升至 4400 ～ 5500K；日落前光色发红，色温又降至 1900K。

☆ 夏威夷海滩 　　　　　　　　　　　　　　　　　　　　　　　　　　　　董河东　摄

光源的色温不同，光色不同，带给人的视觉感受也不相同。色温在 3300K 以下，有一种温暖、热烈、活泼的感受；色温在 3000 ～ 5000K 为中间色温，有明朗爽快的感觉；色温在 5000K 以上后会有一种寒冷、严肃、安宁的感受。因此，对于彩色摄影，应该对于一些常用摄影光源的色温值有所了解，才能更好的表现画面效果。下表为常用光源色温表。

常用光源色温表

光源类型	光源种类	色温值（K）
自然光	晴天时日出和日落时的阳光	2000左右
	晴天时日出后和日落前半小时	3000左右
	晴天时中午前后两个小时	5500左右
	晴天下午日光	4000左右
	多云	6600左右
	阴天有散射光	7700左右
	蓝天天空光	10000左右
人造光	电子闪光灯	5500左右
	照相强光灯	3400
	1300W的碘钨灯	3200
	400~1000W的民用钨丝灯	2800左右
	蜡烛光	1600左右

三、色彩处理

彩色摄影中，我们经常使用偏振镜来加大颜色的饱和度，使之色彩艳丽，对比突出。偏振镜还可以消除或减小非金属物体（如玻璃、陶瓷、水面、上光木器等）表面的反光，不仅适用于风光拍摄，也适合于室内静物一类的拍摄。在数码摄影中，有一些数码相机内设有关于颜色饱和度调节的相关设置，摄影者可以自己设定颜色饱和度级别，以获得鲜艳的色彩。

但是，不是所有的情况下都需要追求鲜艳的色彩，过于艳丽的色彩有时也会引起人们的视觉疲劳。利用低饱和度拍摄出来的照片可以产生淡雅、宁静等效果，同样可以给人们留下深刻的印象。色彩处理，就是要我们把握住整个画面的色彩协调问题，使画面中的颜色和谐统一于作品当中。

追求合理的色彩搭配，形成统一、协调、赏心悦目的视觉效果是我们进行色彩处理的重要目标。

毛依岛海滨公路 董河东　摄

四、白平衡调整

白平衡调整就是在拍摄过程中，以景物的白颜色部分为校正标准，使景物色彩能够准确还原再现的一种功能，大多数的数码相机都具有白平衡调整设置。因为在不同光源下色温不同，拍摄出来的照片会产生偏色现象，如在色温比较低的情况下，拍摄出来的照片会偏红、偏黄，色温比较高的情况下会偏蓝、偏绿，此时我们便需要利用白平衡功能来做补偿。使用时，应事先将它调整设定到与拍摄光照条件相一致的挡位上，或设定在自动挡上。

数码相机白平衡调整方式主要分两种：

1. 自动白平衡

绝大多数的数码相机内都具有此功能，相机内置的自动白平衡系统可以测量来自被摄体反射光的色温，从而根据不同的色温做自动校正，使拍摄物体的色彩达到最大程度的还原。

但在混合照明的情况下，自动白平衡可能会出现失误，则需要我们利用手动校正来达到理想的效果。

2. 手动白平衡

一般在数码相机的规格参数表中，手动白平衡有白炽灯、荧光灯、直射阳光、闪光灯等几种模式。不同的数码相机，手动调整的方式可能会各不相同。具有代表性的方式有两种：一种是将数码相机镜头对准白纸等白色占绝对优势的物体，按下白平衡调整按钮（W.BAL 或 WB），直到取景框内代表白平衡相应符号由出现到闪烁为止；另一种是将模式开关拨到白平衡挡（WB 挡），再将手动白平衡挡位开关调到与拍摄光源挡位相符即可。

⤊ 海滨黄昏

董雪 摄

第六章
摄影用光

光是摄影的灵魂和支柱，光在摄影中能传递各种各样的信息：被摄体的形状、体积、质感、色彩、明暗关系、空间深度、自然状态等。人们对摄影往往存在一个误区，一般以为看到的物体本来就是这样的，其实光的性质对物体外观的影响很大，看到的与拍摄出来的往往差异很大。因为光的颜色、强度和方向都在影响着人们对一些物体真正是什么样子的看法。

研究和探索光在摄影艺术造型中的功能，目的是确立光在摄影中的地位和作用，使人们更了解、熟悉、掌握它，并更好地运用、发挥它，使摄影这门光影艺术散发出更灿烂的光芒。

第一节　光的表现及运用

摄影艺术是"光"与"影"的造型艺术，光与影是摄影的基础，完成摄影的过程必须借助于光，正确运用和发挥光在摄影艺术造型中的功能，记录、反映、表现、传递我们的创作思维，情感和表现的技法，以达到画面的可视形象。

从科学的意义上理解，没有光学就没有摄影——摄影技术的产生与光学理论的研究和发展是分不开的。同时，没有光线以及由此产生的阴影，也就没有了物体的形象和形态特征，照相机也无法获得感光的可能，摄影家更谈不上巧妙的运用光来塑造完美的形象。

一、光在摄影造型中的表现

摄影艺术是造型艺术，光对摄影艺术造型的表现力起着关键的作用。在摄影创意中要有"光"的造型意识，调动"光"的造型手段，才能达到表现的艺术效果。摄影中被摄物体在画面中的再现，要通过光作传播媒介，光线对摄影的造型表现、环境气氛的渲染、思想感情的表达都有着极其重要的意义。大自然中，光是千变万化的，是复杂微妙的。一天当中，阳光随着时间的变化，而不断改变入射的方向、角度及强弱，这在摄影造型中会带来不同的艺术效果。

正确地认识光线，掌握它的变化规律，了解它对摄影艺术造型表现力，是摄影者在"光感"修养中的必由之道。摄影创作中的用光是千变万化、灵活多变的，但其本能却不能被忽视。没有光就不能获得影调，也就不能形成摄影艺术形象。

一幅好的摄影作品，不仅要曝光正确，还要色彩还原好、影调层次丰富，能表达不同物体的外部特征。而上述这些要求都取决于光线的造型效果，光线的造型功能是摄影用光的基本功能。

1. 照亮被摄对象并传递被摄对象信息

光是表现被摄对象形态、体积、质地和色彩的重要手段。光线的不同照明形式可以使被摄物体的形状、质地、色彩产生丰富的变化，传达给观者丰富的画面信息。顺光照明利于描绘对象的固有色彩，侧光照明比较擅长描绘被摄对象的体积，逆光照明则易于描绘对象的轮廓形态。

⌃ 泸沽湖畔有人家

董河东 摄

如上图采用侧光拍摄，画面明暗对比强烈，影调丰富，投影增强了被摄对象的立体感。

2. 烘托画面气氛

光线投射角度、被摄对象的位置及摄影的角度是摄影造型的重要因素。造型突出的摄影作品，可起到渲染画面和烘托环境气氛的作用。

⚠ 经幡飘曳　　　　　　　　　　　　　　　　　　　　　　　　　　万晓娣　摄

如上图中的公路在逆光下如镜面般闪烁，山间的经幡由近到远增强了画面的空间感，而逆光的运用则增强了画面的空旷静谧之感。

3. 利用光线形成明暗变化

光线位置的不同，被摄对象在光线照射下形成的明暗反差也不同，所表现的画面效果也就不同。例如，在顺光下拍摄的对象明暗反差小，画面比较柔和，缺乏影调层次感。在侧光下拍摄的对象明暗反差大，画面影调比较丰富，层次鲜明。如图利用散射光拍摄，画面中的景物反差小，影调细腻柔和。

⚠ 滇池畔　　　　　　　　　　　　　　　　　　　　　　　　　　于海宁　摄

二、不同光质的运用

1. 散射光

在光源和被摄体之间放置某些材料可将光源散射开来。在较大区域内通过人工方式增大光源范围能达到光线散射的效果。从光源范围来看，散射材料离光源越远，光线的散射面就越广。这样可柔化暗部影调，增强暗部细节的表现力，减少落在被摄体上的光量，因此用"柔情似水"来形容散射光是最恰当不过的。

作为一种呈散射状态的照明光线，以其偏重阴柔的空间效果和在照片上所形成的柔和状态，已经成为摄影师在拍摄时所经常用到、也非常喜欢用的光线。散射光一般可以分为两种类型：

一种是在自然光照的条件下自身形成的散射光，它是一种不由拍摄者的主观愿望所决定，但可以进行充分利用的光线。比如在阴天或是云层很厚的天气下，或是在有雾的时刻，还有就是在日出以前的一段时间以及日落后的自然光线。由于这时太阳所形成的漫散射光线没有明确的方向性，所照明的物体也就没有鲜明的投影，明暗反差也不会很强烈，一切都处于一种柔和的过度氛围中，因此形成了总体的特性——柔。

另外一种是由人工控制的散射光，一般是在室内的灯光下形成的。比如经大型柔光箱过滤后的光线，通过反光伞或是其他柔光材料柔化后的光线，甚至可以是一些没有加上集光设备的照明灯，都属于此类范围。拍摄时通过调整柔光材料或设备，可以改变光线的散射程度，从而达到控制光线柔和程度不同的效果。

肖像摄影大师优素福·卡什在为妻子爱斯特丽塔拍摄的肖像中，充分利用了散射光的特性，细腻地表现了人物的肤色，产生了格调柔和、布光均匀的抒情风格。

一般情况下，可利用散射光宁静、淡雅、细腻、柔和的风格在摄影中构成写意的效果，在漫反射的柔情中呢喃低语，因此也就更多地适合风光摄影中的高调画面，或是人像摄影的少女、儿童，以及静物摄影中光滑的反光体拍摄等，这样配合拍摄题材营造相应的气氛。

↖ 人像　　　　　　　　　　　　　杨文彬 摄

2. 直射光（如卤钨聚光灯的光或阳光）

通常被称为硬光，这种光产生的阴影清晰而浓重。直射光充满力量感，能赋予画面以强烈的视觉效果；直射光可以被漫射、扩散或反射在广阔的区域上。和散射光一样，直射光的形成也可以分为两种不同的情况：

一种是晴天太阳照射的光线，这是一种平行光束，具有明显的投射方向，因此产生无可抗拒的力量感。在这样的光照下，被照射的物体会产生清晰而明确的投影，使物体本身的明暗反差很强烈，因此会出现较为强硬的立体感。清晰的外形和明显突出的轮廓，使物体在直射光的照射下显得形态饱满，这也是力量感产生的重要原因。

另外就是在摄影室内由聚射的照明灯所发出的光线，或是在一般的照明灯光前，放上集光镜之类能使光线凝聚的辅助设备，使光线形成目标明确的平行照射方向，强化光线的力量。

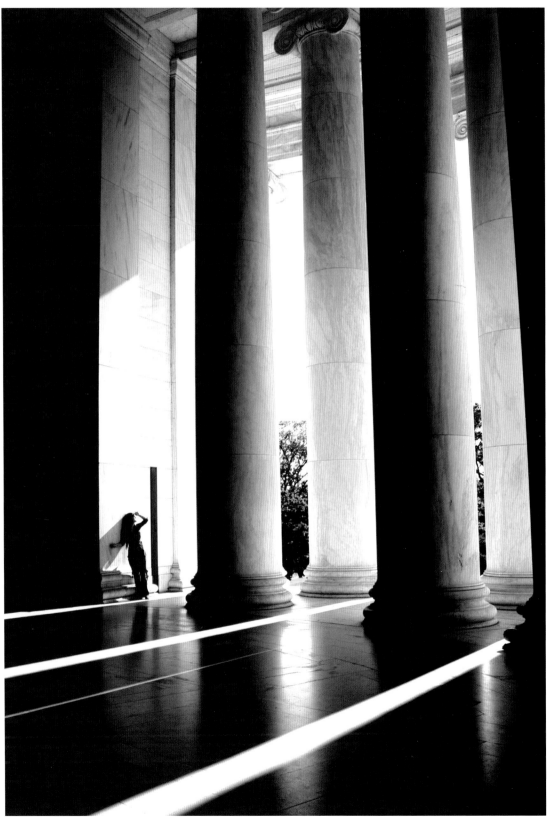

⌃ 杰菲逊纪念堂

董河东 摄

　　强烈的直射光可以产生震撼人心的力量，带来意想不到的视觉冲击力。如上图就是在直射阳光下拍摄完成的。一般情况下，摄影家是不太喜欢使用直射光的，尤其是中午的阳光，会形成生硬的阴影。但是在这幅作品中，摄影家利用浓重的光影，使作品具有了强烈的视觉表现力。

　　正是由于光线的性质会形成不同的描绘语言，因此和散射光相反的是，直射光强烈的方向性构成了爽朗的写实魅力。一束强有力的光线可以直抒胸臆，特别适合展现对比度较大的风景画面，或是拍摄人像摄影中的男性和老人，静物摄影中质感粗糙的非反光体等。前提最好是处于侧光或逆光等角度下，将这种强烈发挥到极致，以击打出错落有致的铿锵旋律。

3. 反射光

　　由于物体表面结构不同，光的反射形成定向反射、漫反射和混合反射三种。光线投射到镜面一类物体的平面上，反射光线都向同一方向传播，这叫定向反射。光线投射到粗糙的物体表面（如呢料、木材、海绵等），因入射点是落在不规则的水平面上，所以反射线向着不同的方向传播，这叫漫反射。光线投射到兼有镜面和粗糙面两种性质的物体表面（如光亮的油漆品、丝绸织品等），既产生定向反射，也有漫反射，这叫混合反射。不同结构的物体表面，具有不同的反射能力，如磨光的银面大约能反射90％以上的光，黑色呢料只能反射微量的光。

△ 资料图片

　　如右图是摄影师仅采用两盏基本灯和一个简单的背景拍摄的人像，其大部分光线通过反光板转变为反射光来表现。将这位美国西部电影明星克林特·伊斯特伍德的面部和下颌不同凡人的阳刚之美表现得淋漓尽致，并突出了其剽悍的牛仔形象。

　　在拍摄现场光环境时，控制好光质是一种基本技巧。摄影者要学会掌握一定的技巧，灵活改变光质，不管是硬光还是软光，其光质都是可以通过散射和反射而改变的，不然的话就有可能表现不出影像的细节和拍摄意图。

第二节　自然光与现场光摄影

一、自然光摄影

　　对摄影家来说，自然光由于拍摄方便且可以获得生动的光线效果，因此成为摄影中最常用的光线，但同时也是一种较难把握的光线，尤其是在进行彩色摄影时，难度更大。因为自然光是变化不定、难以预料的，不仅在亮度上不断变化，而且颜色也在不断变化。

（一）运用不同光线角度拍摄的画面

　　自然光在不同拍摄角度所呈现的画面效果不同，画面传达给观者的信息也不同。以下就是不同光线角度下拍摄的画面特点：

1. 正面光

正面光下光线的投射方向正对被摄物体，用正面光拍摄景物，可使景物清朗而具有光亮、鲜明的气氛，如左下图所示。但正面光下拍摄的画面没有强烈的明暗反差，影调柔和，往往会使拍摄主体与背景的色调互相混淆起来，从而削弱物体的立体感和质感。

2. 侧光

侧光下被摄物体的明暗层次分明，影调丰富、鲜明，立体感较强，能充分发挥光线的造型功能，如右下图所示。侧光照明时，由于光线的软硬不同，其造型能力也不相同。光源为直射光时，被摄物体的明暗反差大，对比强烈，被摄物体轮廓分明；当光源是漫射光时，被摄物体的明暗反差不大，可形成丰富的中间调，被摄物体细节的表现力较强。

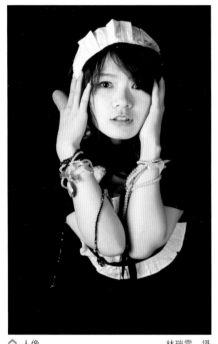

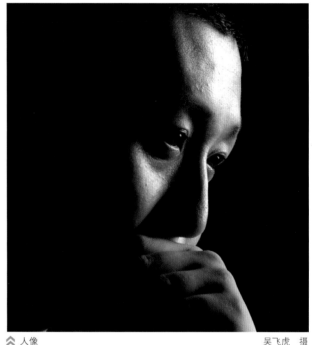

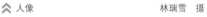

☆ 人像　　　　　　　　　　　林瑞雪　摄　　　☆ 人像　　　　　　　　　　　吴飞虎　摄

侧光拍摄物体时，要注意以阴暗部分确定曝光时间，最好以中性灰为测光基调，使物体阴暗部分的层次能够充分显示出来，从而使画面层次丰富。侧光是基本光线中最能表现层次、线条的光线，也是最适宜室外自然光拍摄的一种用光方式。

3. 逆光

逆光是光线从被摄物体背后照射过来，极具艺术效果的一种用光方式。运用逆光拍摄能勾勒出被摄物体的轮廓和形态，使被摄物体与背景分离，营造空间感。逆光拍摄还可营造剪影效果，被摄物体暗而背景亮，这样的高反差影像不仅具有极强的艺术表现力，还能烘托画面的气氛，如下图所示。逆光拍摄的不足之处是画面阴影面积较大，影调较暗，暗部的细节层次缺失，在没有辅助光源补光的情况下，不利于暗部细节的表现。

拍摄逆光物体往往会因光亮的轮廓和镜头前面的光照影响造成曝光不足，因此，拍摄逆光物体时要以物体的阴暗部分或中性灰来确定曝光时间，才能充分显示出物体的层次。

逆光照射下的平地、水面以及一切仰面物体，易产生强烈的白色反光，为了避免与其他物体色调反差过大，最好运用柔和的光线拍摄为宜。

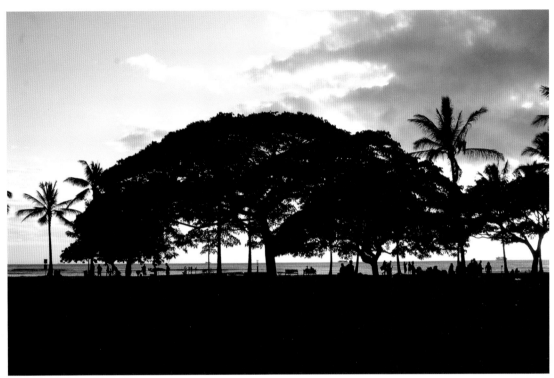

⌃ 夏威夷海边　　　　　　　　　　　　　　　　　　　　　　　　董雪 摄

4. 顶光

太阳从天空垂直照射大地时，我们叫做顶光。顶光是一天中阳光最强烈的时候，因此光线强烈，阴影比较深。顶光是一种比较特殊的造型光线，顶光拍摄时，被摄物体会形成较大的光比，影调反差强烈，中间调层次较少。

利用顶光拍摄人像时，顶光光位的高低会对人物造型产生较大的影响。例如，被摄者稍微仰头朝向光源时，人物面部的阴影会减少，赫伯·瑞茨为麦当娜拍摄的这张经典的唱片封套即是如此（见右图）。

赫伯·瑞茨 摄

5. 低光

　　除了正面光、侧光、逆光和顶光四种基本光线类型之外，有时也要在较低的光位进行拍摄。太阳刚出或将落的时候，是一天中最柔和的低光位光线，由于光线从低角度直接照射景物，可在不同的角度分别获得正面光、侧光或逆光等光线的效果。因此，利用低光拍摄照片，不但能获得极其柔和的效果，而且富于变化。但自然光中的低光属于光谱中的红色成分，表现出来的颜色呈黄、橙色，对被摄物体原有色调会有一定影响，如下图所示。

⋀ 天路　　　　　　　　　　　　　　　　　　　　　　　　　　　　　　　李娜　摄

　　利用低光拍摄物体时，首先要注意光线对物体色调的影响，然后决定是否加用滤色镜拍摄，使有色的低光光线不至于影响景物原有色调。

　　光线对被摄物体的层次、线条、色调和气氛都有着直接的影响，物体在照片中能否表现得好，全依赖于运用光线。因此，我们必须了解每种光线对景物的作用，才能获得理想的效果。我们只有经常观察光线在自然界中的各种变化和影响，才能不断提高运用自然光的水平，拍出满意的照片。

（二）不同条件下自然光的独特魅力

1. 云景拍摄

⊼ 资料图片

在大自然景观中，云景是最为变化多端的景色之一，天空中的云层在各种光线、自然气候的影响下，会发生令人眼花缭乱的变化，并会产生各种令人奇思遐想的抽象画面，因此值得我们用发现的目光随时去捕捉。

⊼ 高原风光

万晓娣　摄

在拍摄正常光线下的云景时，可以直接对天空测光，并略微增加一些曝光量。如果是面对蓝天白云，最好在镜头前加一块偏光镜，以消除天空中的反光，使白云在蓝天下更加突出，强调变化多姿的云景造型。在云景的拍摄中，还要留心一早一晚的云景变化，捕捉绚丽多姿的朝霞和晚霞，使得天空色调更加丰富多彩。朝霞起初最红，当太阳升高时，就慢慢消失；而晚霞呈橘红色时，可以按测得的曝光值再减少1挡拍摄；特别是在日出前或者日落后几十分钟里，天空会出现异常美丽的霞光，千万不要错过机会。

⌃ 唐古拉山脉 　　　　　　　　　　　　　　　　　　　　　　万晓娣　摄

⌃ 云海之路 　　　　　　　　　　　　　　　　　　　　　　董河东　摄

2. 雾景拍摄

雾景的特点：

（1）朦胧美。雾中景物若隐若现，近景清晰，中景朦胧，远景模糊，有丰富的层次感和透视空间，能调动起人们的好奇心。

（2）净化背景。雾能遮丑献美，何处该藏，何处该露，摄影家可以通过拍摄距离远近来调节、取舍。在晴天不能避开的东西，在雾中可得心应手地取舍消除。

（3）雾能使景物产生残缺，又能把这些残缺的景物重新组合，构成新的山河景观，这种组合有鬼斧神功之妙。

（4）雾在变化，雾在流动。特别是山谷中的雾，轻盈飘逸，极富韵律感，常可在同一拍摄点、同一视角拍出风韵不同的照片。

（5）雾能天然留白，产生中国传统水墨画中的意境和效果，让人们展开无限的空间想象。

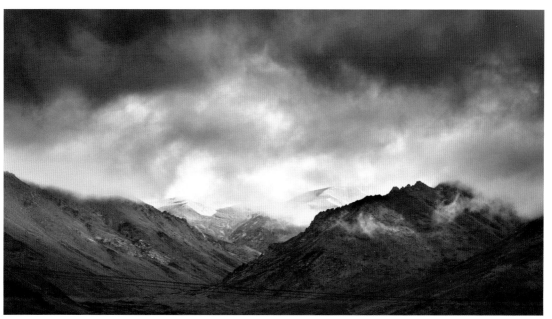

万晓娣　摄

拍摄方法：

（1）雾有浓雾、淡雾、大雾、小雾之分。大雾、浓雾可拍摄近景为主的风光片，淡雾、小雾、流动的雾可拍摄山水、风光等大场景的题材。

（2）雾景是高调作品，以白色和淡灰为主。所以一定要有少些的、但有"重量"的黑色景物压住画面，否则照片会因缺少力度而失败。通常可以选择造型好的树枝、有特色的建筑、深色剪影的小舟等，这些有分量的深色部位常常是成败的关键，宜少不宜多。

（3）雾景用光一般以逆光和侧逆光为主。在这种光照条件下，雾有质感，层次感也丰富，如有炊烟或其他烟雾效果则更佳。

（4）曝光量的控制，拍摄雾景通常在照相机内测光的数据上再增加1～2级曝光量，根据雾的浓淡在画面上进行调节，甚至还可以多加一些，这样才能把雾拍白，层次也不会丢失。

（5）拍雾景时，由于能见度较差，为了有足够的景深，光圈调节在F8或F11，快门速度相对较慢，因此必须使用三脚架，拍摄的同时还要注意镜头上的水汽不要影响清晰度。

⚠ 四姑娘雪山 董河东 摄

3. 雨景拍摄

（1）雨天光线变化很大，通常会出现曝光偏多的现象，因为雨天景物反差小，曝光过度会使反差更小，照片呈现出灰蒙蒙一片，所以必须减少曝光，可在正常曝光量的情况下减少一挡到一挡半。

（2）雨天拍摄不要以浅色调作为背景，应选择深色背景，这样才能把明亮的雨丝衬托出来。如果画面中有水，不论是河湖水面，或是街道上的积水，雨点落在水面上溅起的一层层涟漪，也有助于雨景的表现。

（3）快门速度要适中，一般在 1/30s 到 1/60s 速度为好。过短，雨水会呈现小点；过快，雨水会呈线状，都没有雨水的感觉。

（4）在室内，如想透过窗户表现室外雨景时，可在室外玻璃窗涂一层薄薄的油。这样，水珠容易挂在玻璃上，从而渲染雨天的气氛。

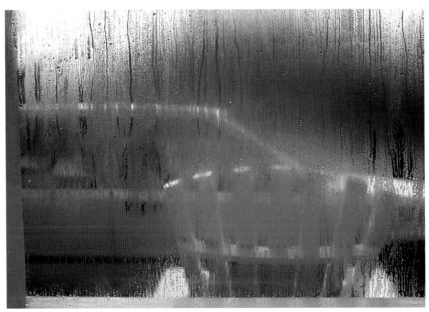

⚠ 雨朦胧 沈秀珍 摄

4. 雪景拍摄

（1）正确的曝光是拍摄雪景最基本也是很关键的问题。景物上有雪的部分亮度很高，而没有雪的部分则显得很暗，这使得各部分的反差很大。大部分的数码相机测光值是由景物反光来获取的，因此如果直接对着雪景进行测光，拍摄出来的画面会偏暗，此时必须进行曝光补偿才能获取正常的曝光。一般增加一挡曝光补偿可以达到较好的效果，拍摄完后及时地进行图片回放，来判断曝光补偿的增减。需注意的是，并非所有雪景都需要曝光补偿，只有雪在画面中占大部分面积时才考虑进行曝光补偿。

（2）光线的运用。很多情况下我们无法去改变自然光线，只有等待光线的变化或者采用不同角度合理地利用光线。由于雪是一种洁白的晶体，其反光度较高，太阳照射到上面时会显得更加明亮。因此在雪景的拍摄中，如果以正面光或顶光进行拍摄，由于光线的关系，不但不能使雪白微细的晶体物产生明暗层次和质感，还会使景物失去立体感。

因此，为了表现出雪景的明暗层次及雪的透明质感，运用逆光或后侧光拍摄雪景最为适宜。为了使雪景中的白雪和其他色调的景物都具有层次感，拍摄雪景时应尽量选择柔和的光线。

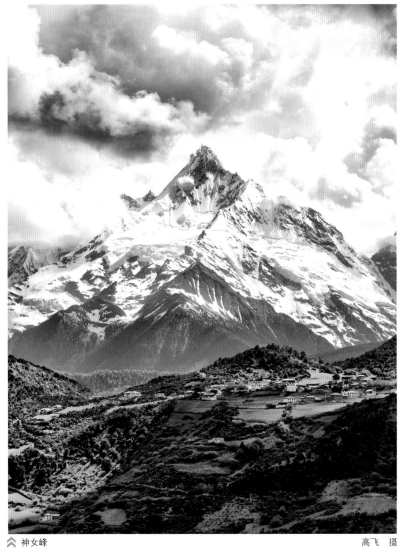

⇑ 神女峰　　　　　　　　　　　　　　　　　　　　　　　　　　高飞 摄

（3）其他技巧。如果需要一张漫天雪花飞舞的照片，就应选择较深的背景，以避免背景的干扰。同时快门速度也不宜过高，这样飞舞的雪花可以形成一道道的线条，表现出雪花的动感；在雪景中拍摄人物，需要适当的加辅助光，加辅助光可以达到突出主体的作用，同时相机还要加上遮光罩避免其他光线的干扰。

偏振镜在雪景的拍摄中有很大的作用，一是可以有效地消除反光，控制冰雪反光的程度，以达到最好的层次表现；二是强化吸收蓝紫色光线而不影响其他色彩，使蓝天白云更突出，提高色彩的饱和度。

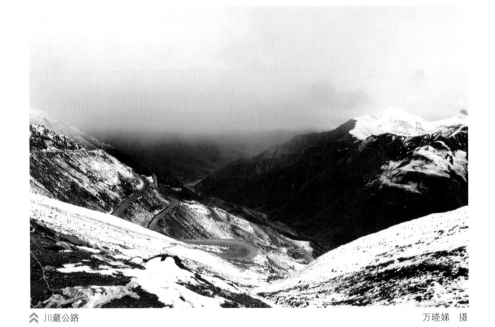

⌃ 川藏公路　　　　　　　　　　　　　　　　　　　　　　　　　　　万晓娣　摄

5. 夜间拍摄

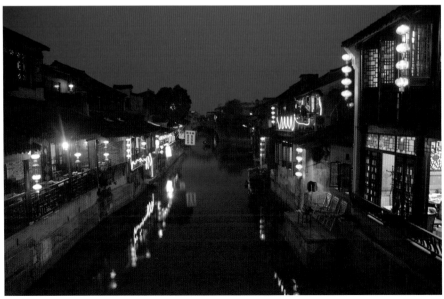

⌃ 夜景　　　　　　　　　　　　　　　　　　　　　　　　　　　　　宫菁　摄

（1）首先考虑的是光源，包括灯光、火光、月光、霓虹灯、街道上穿梭的汽车等主要光源。

（2）拍摄时，要保持灯光照射的真实性，需要准备一些基本的设备，包括三脚架，快门线等附件，因为在夜间拍摄通常会利用到 B 门或 T 门进行更长时间的曝光，有时需要进行一次或多次曝光，感光度也要调得高一点，光圈小一点，根据光的明暗去曝光。

（3）选择不同的白平衡，一般来说不要选择自动白平衡，这样会影响到灯光固有的颜色，使之失去特有的色温感觉。为了突出表现更加鲜艳的彩灯色彩，可将白平衡设置成"日光"或"室外"模式。

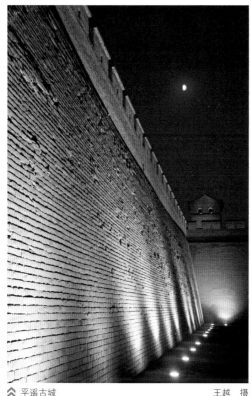

△ 平遥古城　　　　　　　　　　　　　　　　王越　摄

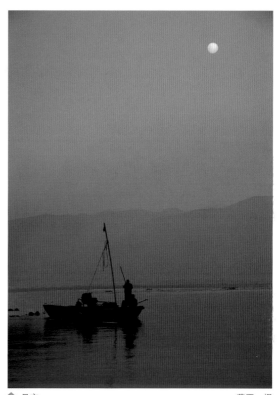

△ 月夜　　　　　　　　　　　　　　　　董亚　摄

二、现场光摄影

现场光是众多拍摄者喜欢运用的光线之一，只要善于利用，也能拍摄出非常精致的照片。

1. 什么是现场光

现场光是指除了户外日光之外所处场景中存在的光，而不是另外加用的溢光灯、闪光灯泡或电子闪光灯之类的人造光源发出的光。比如，家用灯光、壁炉火光或霓虹灯灯光等这些都属于现场光。现场光还包括透过窗户射入室内的日光，以及舞台上的聚光灯光束。由于现场光相对较暗，拍摄时要特别注意曝光。

2. 现场光摄影的特征

利用现场光拍摄能让画面流露出真实感，给人一种身临其境的感觉。现场光摄影有以下三个特征：

（1）运用现场光拍摄出的画面富有真实感并能传情达意，不同的场景拍摄可以给观者传达

不一样的情感。例如，拍摄烛光晚餐，可以传达给观者一种浪漫的气氛。

（2）运用现场光拍摄可提高拍摄者的创作自由度。使用现场光拍摄，拍摄者的创作自由度高，可以从不同角度和不同位置进行拍摄，不用携带笨重的摄影灯具。

（3）使用现场光拍摄人像时，特别是舞台人物时被摄者自然放松，拍摄者可以寻找最好的拍摄位置，抓拍所要表现的自然状态。

3. 掌握现场光摄影的测光与曝光

为了还原现场光效果，通常需要将阴影部分表现成深色或黑色，这样细节被忽略、淡化。现场光摄影多使用反射光测光表对画面中的强光区域或中间调区域测光，而不是对阴影区域测光。

当使用入射式测光表时，为了获取现场光的效果，拍摄时应让画面曝光不足。根据入射式测光表获得的曝光组合值，再降低一挡或二挡曝光值，就可以拍摄出符合现场氛围的影像。

4. 利用现场光展现真实效果

现场光摄影的最大特点就是真实，尤其以展台和舞台的效果表现最为明显。展台或舞台照明的特点是光线较暗，照明主要来自一些射灯，并且光线集中在一些主要部位或人物身上。

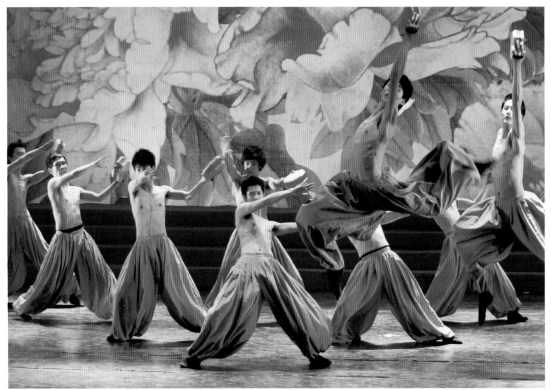

≫ 舞动 金康 摄

一般来说，由于展台或舞台的场面较大，拍摄时用全景或远景的几率较大，为了突出画面的主体，在背景的处理上要使其与主体间有一定的明暗色调对比。此外，为了表现现场的气氛，体现真实感，应对背景进行精心设计，使其包括一定的说明元素。

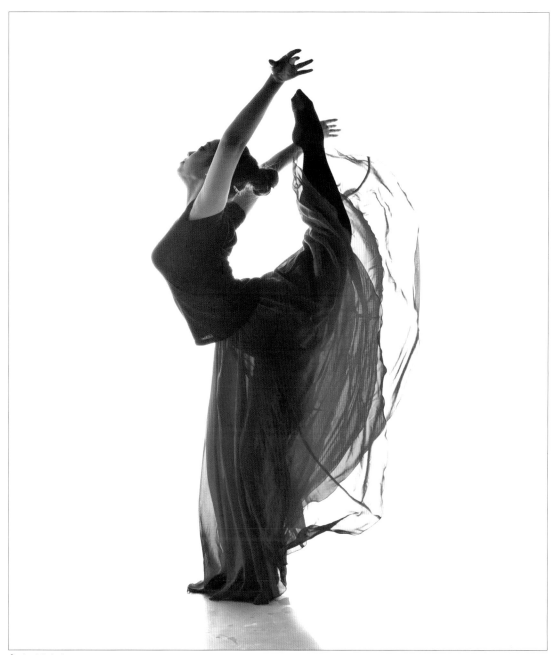

⌃ 舞动的青春 李伟　摄

第三节　滤光镜的使用

一、滤光镜的光学原理

滤光镜包括滤色镜和特殊效果的滤镜。现在的滤光镜是有色玻璃滤光镜，它是单层玻璃，对色光的通过和吸收能力强，不受潮，不褪色，是理想的滤光镜。

滤光镜按用途分为黑白、彩色通用滤光镜和特殊效果滤光镜。

滤光镜的滤光原理是：与滤光镜颜色相同的色光通过或大部分通过，与滤光镜颜色相邻的色光部分通过，其余色光被阻止或部分被阻止通过。

⇧ 各色方形滤光镜

二、滤光镜的功能与种类

（一）彩色、黑白摄影通用滤光镜

滤光镜对光起过滤作用，通过的色光多，CCD 感光元件感光多，照片影调明亮；通过的色光少，CCD 感光元件感光少，照片影调暗。合理地运用滤光镜能对景物的反差进行调整，以得到合乎需要的影调。

1. 校色作用

人眼对色光的感受能力与 CCD 感光元件的感受情况不同。例如人眼对黄绿光的感受能力强；而 CCD 感光元件则对蓝紫光敏感。为了真实地再现自然景物的色调，需要进行校正。如拍摄天空云彩，加黄滤光镜能将蓝天色调压暗，使白云显现出来。天空越蓝，用的黄滤光镜越深，效果愈明显。

2. 调节空气透视

近处的景物轮廓清晰，反差正常；远处的物体模糊不清，这是因为空气介质散射着蓝紫光。距离越远，介质越厚，表现就越明显。如需要增强远景的清晰度，可使用黄、橙滤光镜或 UV 镜；需要增强空气的透视效果，可使用蓝滤光镜或雾镜。

3. 调整反差，突出主体

当主体与背景色调不易区分时，可加与主体颜色相同的滤光镜，使主体色调明亮且与背景相区分。如加用红滤光镜拍红花绿叶，红花的色光能顺利地通过滤镜，在影像上形成较厚的密度；绿叶的色光则被阻止，因而在影像上的密度就薄。这样，照片上的红花色调被提亮，而绿叶的色调则被压暗。

4. 营造气氛

想把白天拍成夜景，可在镜头上加深红色滤光镜。

方镜组合，支架及接环

摄影滤光镜用途表

滤 光 镜	适宜的景物
浅黄	人像、山景、天空、动态等
中黄	人像、风景、云景、雪景、海滨、静物、花卉、建筑等
深黄	远景、山岳、天空、静物等
浅绿	风景、雪景、翻拍
中绿	风景、绿色景物
深绿	夏季风景、雪景、远景、逆光摄影及翻拍
橙色	人像、花卉、远景
浅红	远景、云景、红色景物
中红	远景、浅红色景物及翻拍
深红	远景、红外线摄影及翻拍
蓝色	人造光摄影及翻拍

⌃ 色温转换滤光镜

5. 偏振镜

它利用偏振作用对光进行控制。镜片呈灰色，由两层光学玻璃中间夹胶膜组成。胶膜中含有按顺丝排列的极细的杆状结晶，光线振动方向与顺丝方向相同则通过，反之则被阻挡。它的滤光效果可以通过取景器边转动偏振镜片边观看。它能减少或消除非金属表面的反光，使照片上没有光斑；也能使蓝天变暗，云朵突出；还能消除一定的雾气，增加远景的清晰度。

⌃ 偏振镜

⌃ 用偏振镜的拍摄效果

⌃ 没用偏振镜的拍摄效果

上面左图是利用偏振镜拍摄的，一定程度的消除了水面反光，使荷花的背景更暗，突出主体。上面右图没有加偏振镜，过亮的水面反光影响了荷花主体的表现。

6. 吸紫外线滤光镜

简称 UV 镜，亦称"去雾镜"。镜片无色透明，能吸收紫外线。在远景及航空摄影时，空气中有大量的紫外线，CCD 的感光元件对其很敏感，因此会蒙上一层薄雾，而使远景模糊不清。UV 镜能过滤掉紫外线，它无色透明，无需进行曝光补偿，也不影响景物影调、色调的再现，所以常将它装在镜头上起保护镜头的作用。

⌃ UV 镜

⌃ 拍摄效果

7. 中性灰滤光镜

这是一种灰色的滤光镜，它能吸收一定的光量，但并不改变光线中的色光成分，它的作用是避免在强光下曝光过度。当我们在强烈的日光下，拍摄需要用到大光圈或者慢速快门时就可以使用灰色滤光镜。这样，即使是在光照充足的白天，我们也可以把快门速度降低，拍摄出模糊虚化的人流效果。

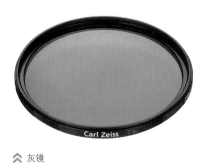
⌃ 灰镜

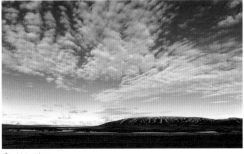
⌃ 拍摄效果

8. 柔光镜

这是一种能取得柔光效果的滤光镜，它主要用于人像摄影。拍摄妇女、儿童时，可使影调变得柔和，减轻或消除被摄者脸部的缺陷。镜头的焦距越长，光圈越大，柔光效果越好。使用时应先对焦再将其装在镜头上，否则难以对焦。

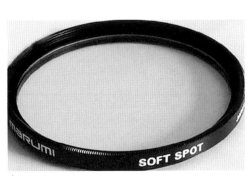

⌃ 柔光镜

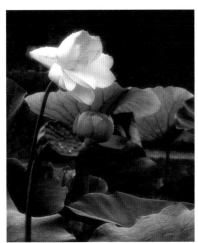
⌃ 拍摄效果

（二）特殊效果滤光镜

这类滤光镜的作用主要是为了改变拍摄现场的色调、影调、环境、氛围，甚至形态，多为追求特殊的效果。常用的有渐变镜、晕光镜、多影镜、动感镜、星光镜等。

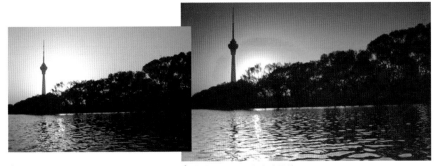
⌃ 未用滤镜效果　　　　　　⌃ 灰渐变 + 橙红渐变滤镜效果

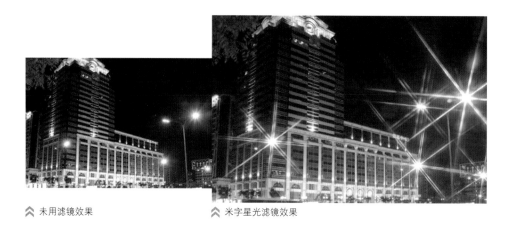

⚠ 未用滤镜效果　　　　　　　　⚠ 米字星光滤镜效果

第四节　灯光摄影

一、影室灯常用布光

在影棚摄影中，布光是一项创造性的工作，它不仅体现着摄影师的个性和风格，而且关系到一幅作品的成败。

（一）光线特性

摄影中，光线特性的研究一般从光度、光位、光质、光型、光比和光色六个方面着手。

1. 光度

光度是光的最基本因素，它是光源发光强度和光线在物体表面所呈现亮度的总称。光度与曝光直接相关，光度大，所需的曝光量小；光度小，所需的曝光量大。此外，光度的大小也间接地影响着景深的大小和运动物体的清晰或模糊程度。大光度容易产生大景深和清晰的影像；小光度则容易产生小景深和模糊的运动影像。

2. 光位

光位指光源的照射方向以及光源相对于被摄体的位置。摄影中，光位决定着被摄体明暗所处的位置，同时也影响着被摄体的质感和形态。光位可以千变万化，但在被摄体与照相机位置相对固定的情况下，光位可分为顺光、侧光、逆光、顶光、脚光和散射光六种主要光位。

3. 光质

光质指光的硬、软特性。所谓硬，指光线产生的阴影明晰而浓重，轮廓鲜明、反差高；所谓软，指光线产生的阴影柔和不明快，轮廓渐变、反差低。硬光带有明显的方向性，它能使被摄物产生鲜明的明暗对比，有助于质感的表现。硬光往往给人刚毅、富有生气的感觉；软光则没有明显的方向性，它适于反映物体的形态和色彩，但不善于表现物体的质感，软光往往给人轻柔细腻之感。

4. 光型

对被摄体而言，拍摄时所受到的照射光线往往不止一种，各种光线有着不同的作用和效果。光型就是指各种光线在拍摄时对被摄体起的作用。光型通常分为主光、辅光、轮廓光、装饰光和背景光等五种。

5. 光比

光比是指被摄体上亮部与暗部受光强弱的差别。光比大，被摄体上亮部与暗部之间的反差就大；反之，亮部与暗部之间的反差就小。

通常，主光和辅光的强弱及与被摄体的距离决定了光比的大小。

6. 光色

光色指光的"颜色"，通常也称为色温。色温并不是指光线的冷热程度，而是测量光线中包含的颜色的成分的尺度，单位为 K（开尔文）。

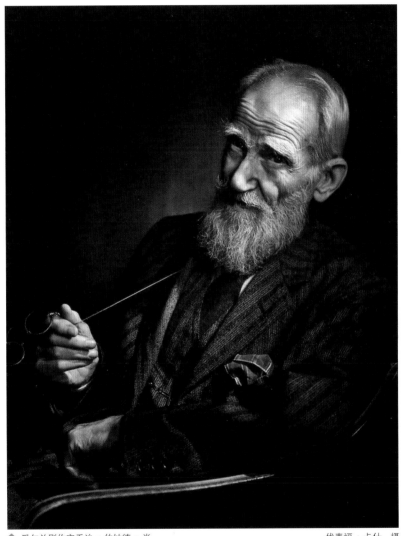

⌃ 爱尔兰剧作家乔治·伯纳德·肖　　　　　　　　　　　　　　优素福·卡什　摄

（二）主光、辅光、轮廓光、装饰光

1. 主光

主光是被摄体的主要照明光线，它对物体的形态、轮廓和质感的表现起主导作用。

拍摄时，一旦确定了主光，则画面的基础照明及基调就得以确定。需要注意的是，对一个被摄体来说，主光只能有一个。

2. 辅光

照亮由主光所产生的暗影。使暗影柔和，细部得到表现。还可使人的眼睛看上去更有光彩，因为人的眼睛有很强的反射能力。辅光的强度应小于主光的强度，否则就会造成喧宾夺主的效果，并且容易在被摄体上出现明显的辅光投影，即"夹光"现象。

辅光应放在与主光相反的一边，并距离相机越近的位置。辅光不要太强，否则由主光形成的暗影会消失。

3. 轮廓光

轮廓光是用来勾勒被摄体轮廓的光线，轮廓光赋予被摄体立体感和空间感。逆光和侧逆光常用作轮廓光，轮廓光的强度往往高于主光的强度，深暗的背景有助于轮廓光的突出。

4. 装饰光

装饰光主要用来对被摄体局部进行装饰或显示被摄体细部的层次。装饰光多为窄光，人像摄影中的眼神光及商品摄影中首饰品的耀斑等都是典型的装饰光。

（三）几种常见的传统布光方法

1. 基本布光法

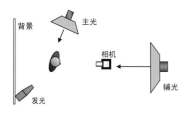

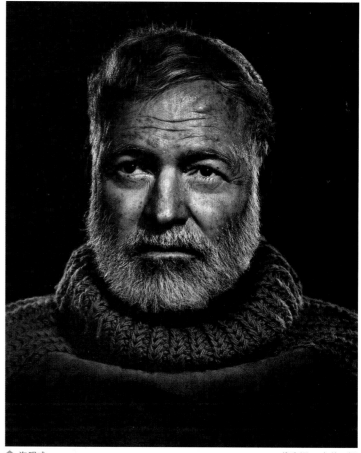

⤊ 海明威

优素福·卡什　摄

2. 伦布朗布光法

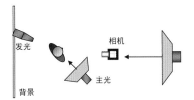

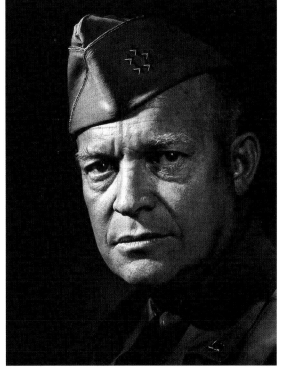

⬆ 德怀特·戴维·艾森豪威尔　　　　　优素福·卡什　摄

3. 蝶形布光法

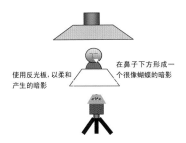

使用反光板, 以柔和
产生的暗影

在鼻子下方形成一
个很像蝴蝶的暗影

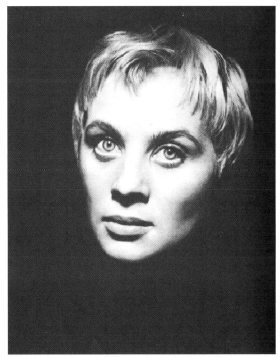

⬆ 好莱坞明星梅·扎特林　　　　　菲利普·哈尔斯曼　摄

为了取得理想的光影效果，影室布光时除了要遵循上面所提的布光步骤和规律外，还要特别注意掌握以下这些技巧和要领：

（1）控制好光源面积和扩散程度。

光源面积的大小直接关系到光源的发光性质，而光源的发光性质又影响到被摄体的明暗反差。因此，控制好光源面积和光源的扩散程度就可以较好地控制被摄体的明暗反差效果。需要低反差时，光源面积大，并且扩散程度也大，使光的覆盖面超过被摄体；需要高反差时，光源面积要小，并且扩散程度也小。

（2）保证足够的照明亮度。

足够的照明亮度可使我们自如地通过光圈来控制所需的景深。

（3）尽量少用灯具。

布光中，并不是灯具用得越多越好，使用灯具数量过多，不仅使布光显得复杂，而且会带来杂乱无章的投影，而这些投影的消除往往又比较困难，因此在布光中，要尽量少用灯具，必要时，可选用反光器进行补光。

（4）多用反光器。

在布光中提倡多使用反光器，除了它不会产生投影外，还在于各式各样的反光器能提供不同光性的反射光，易于控制效果。反光器不仅可作主光照明，也可对被摄体的暗部作辅光照明，甚至可根据布光的需要和被摄体的形状进行切割，对被摄体的某些局部进行补光。在广告、时装摄影中，经常会出现使用反光器的数量多于使用灯具数量的现象，对一个室内摄影师来说，能否灵活而有效地使用反光器则是其布光水平是否成熟的标志。

（5）选择合适的灯距。

灯距的大小直接影响到被摄体的受光强度，被摄体的受光强度是按灯距的平方倒数变化的，光强度随灯距的变化非常大，直接影响着被摄体的明暗反差效果。

（6）恰当的光比控制。

布光中的光比控制牵涉到被摄体自身的反差以及画面中主体、陪体和背景三者之间的明暗对比，同时也决定着整个画面的影调和被摄体的质感及细节表现。布光中的光比控制一般以真实表现被摄体本身固有的表面亮度、质感和色彩为原则，如对白色的主体要表现出它的素雅和洁净，主体宜处理成高调；对黑色的主体要表现出它的深沉和凝重，主体宜处理成低调。当然，摄影师也可根据自己的个性和习惯，创造性地控制光比，以求得布光上的新意。

二、闪光灯摄影

（一）闪光灯的运用

电子闪光灯是常用的一种人造光源。在被摄物体光照不足的情况下，通常要使用闪光灯进行补光，让被摄物体的细节表现出来。

⫷ 人像　　　　　　　　　　　　　　　　　　　　　　　　　　　　　　　　　　　　　杨文彬　摄

（二）闪光同步

　　在闪光摄影时，应保证闪光灯的能量得到充分的利用，这样就有一个"闪光同步"问题。闪光同步是指闪光灯正好在快门完全开启的瞬间闪亮，使闪光峰值和快门全开在时间上相互一致，整幅画面均感受到闪光。为求得同步，通常在照相机的快门上装有闪光同步机构，控制闪

光触点的闭合时刻，使闪光峰值与快门的全开状态相配合。

数码单反相机多采用帘幕式快门，主要由快门前帘和快门后帘两部分组成。每次按下快门的基本工作程序为：按下快门→前帘开放→感光元件感光→后帘关闭。

目前，普通数码单反相机的快门速度为 30 ～ 1/4000s，如尼康 D80、佳能 400D 等，准专业以上级相机可以最高达到 /8000s，如尼康 D200、佳能 5D 等，美能达专业胶片相机 α-9 甚至达到了 1/12000s。

（三）闪光灯设置

（1）检查闪光灯（或闪光测光表）和照相机上的感光度设置是否一致。

（2）检查闪光灯是否设置在与镜头相同的焦距上。调整闪光灯头，以确保准确的闪光范围。

（3）检查照相机的快门速度是否设置在正确的速度上。

（4）使用专用闪光灯时必须将光圈设定在自动位置或最小光圈。

（5）检查被摄体是否在闪光范围内。如果被摄体位于闪光灯显示的两种单位（英尺和米）闪光距离内，专用闪光灯和自动闪光灯可以准确地照射被摄体。

（四）闪光指数

闪光指数用 GN 表示，是反映闪光灯发光功率大小的一个重要参数，是闪光灯在瞬间内所发出的功率，它关联着光圈的设置，即闪光指数等于光圈（F 值）× 距离。由上面的公式可知，光圈（F 值）＝闪光指数 ÷ 距离。

针对日常生活中的拍摄，我们无须了解过于详细的参数计算，在合适的时候开启闪光灯来增加画面亮度即可。下面来看两幅照片，对比关闭与开启闪光灯时拍摄的不同夜景效果。

∧ 未开启闪光灯拍摄的夜景

拍摄夜色中的景物，在未开启闪光灯的情况下，延长快门时间以获取更多的进光亮，整个画面偏暗，画面中的阁楼和湖面中的倒影在暗调灯光下被更好的烘托出来。

⤊ 开启闪光灯前景更突出

上图由于开启了闪光灯，前景中阁楼的房檐在闪光灯的照射下清晰地呈现在画面中，同时提高了快门速度，画面中进光量也相应地减少，阁楼的灯光则减弱了，画面的重点也相应地转移到了前景房檐上。

（五）闪光灯的特点

闪光灯通常在较暗的环境下使用，起到辅助光源照射被摄对象的作用。闪光灯的特点有以下几点：

（1）体积小巧、携带方便。

（2）适用于在较弱的光线条件下提高被摄对象或周围环境的亮度。

（3）色温与日光色温接近。在自然光条件下拍摄时电子闪光灯也可以作为辅助光源。

（4）闪光灯的持续时间短、亮度强，频闪可以抓拍高速动作。在夜间可以打开 B 门，采取多次闪光的办法，拍摄较大的夜景场面。慢速快门加闪光灯可以拍出人与景物都很理想的夜景照片。

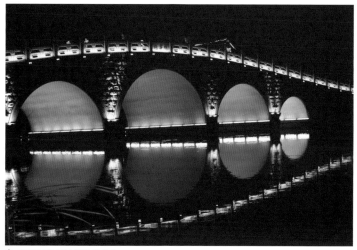

⤊ 使用闪光灯拍摄突出主体

上图是利用闪光灯拍摄的，闪光灯提高了石桥的亮度，使其成为画面中的亮点。暗背景让主体更加突出，且加强了画面的视觉冲击力。

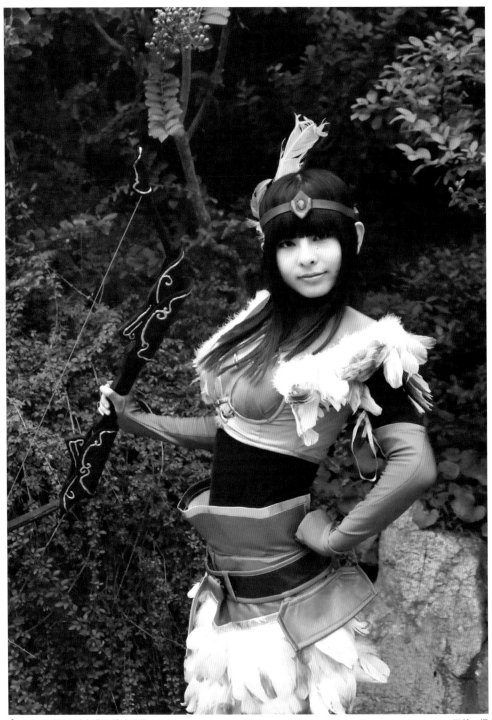

︽ 日光下使用闪光灯作为辅助照明 王越　摄

在室外强烈阳光下拍摄人像，若被摄者处于逆光、侧光或顶光情况下，使用电子闪光灯作为辅助照明，以改善被摄者脸部等部位的光比，否则明暗悬殊，阴影浓烈，效果会比较差。

第七章
摄影的取景构图

第一节　摄影构图的概念及其创作规律

一、摄影构图的概念

摄影构图是由美术构图转化而来的。是指用一定的技术技巧把客观景物有机地安排在一幅摄影画面中，以构成画面的各要素，如点、线、面、光、影、色等，形成一定的艺术形式，是表达摄影者的意图和观点的方法。

在实际拍摄中，通过构思，寻找拍摄角度，选择拍摄对象，运用光线，利用线条、影调、色彩、明暗、对比、虚实等组成最富有表现力的画面，反映作品的内容。

构图是通过拍摄时对景物的取舍来实现的。构图无定法，应根据主题的需要进行安排。

二、构图的一般规律

构图是形式因素的综合运用，因此它也是形式美体现的焦点。形式美是指从构成美的内容的物质材料的运用，从自然对象、社会事物，从人的观赏习惯中总结、推演出来的形式法则。它是客观存在，同时也是不断变化、发展的东西，又不可过于墨守成规。

形式美的规律是客观世界的现实存在与人的美感满足相统一的结果。艺术形象的塑造、视觉因素的组合越是与人对周围环境视觉习惯概念、经验感受相一致，越是符合人的审美意识，越能激起人们的直觉审美认同，就越能产生审美快感。在长期的摄影实践当中，人们大体上总结出了以下这些构图规律：

1.对称

关于对称，是指图形或物体对某个点、直线或平面而言，在大小、形状和排列上具有一一对应关系。

在现实生活当中，对称的事物很多，如人体。人往往又将自身对称外化，所以，对称在人化自然中最为明显，如人们居住的房屋、宫殿、寺庙，人们发明的汽车、飞机、轮船等多是对称体。

对称从形式上看，大致有4种：左右对称、两侧对称、上下对称、辐射对称。

对称结构的特点是整齐一律、均匀划一、排列相等。对称可以产生一种极为稳定、牢固的心理反应，构成平稳、安宁、和谐、庄重感。

⌃ 资料图片

⚹ 成吉思汗墓　　　　　　　　　　　　　　　　　　　　　　　　　　　　　马永桓　摄

2. 平衡

　　平衡表示在两个或更多物质因素的排列中进行的自控与和谐调整。造型艺术中，平衡是组成视觉形象的诸多因素在组合中所需达到的一种美的分布关系。

　　平衡是由对称变形演变过来的。对称的同形、同质、同量、同价可以造成绝对平衡感，但平衡感并非全然由对称分布产生。对称是一种物理性的等量排列，平衡则是一种心理性的体验。

　　在平衡感的构成中，有两个因素是重要的：重量和体积。

　　造型艺术中的平衡，给人以平静和平稳感，但又没有绝对对称的那种呆板无生气，所以成为人们进行艺术创作的常用形式，平衡也成为艺术创作的基本要求之一。

　　摄影构图中获得画面平衡的方法有多种多样，主要包括以下几种：被摄对象位置安排、光影配置、前景运用、色彩与影调运用等。

3. 黄金分割

　　黄金分割是一个数学比例关系。它是古希腊数学家在进行线段分割中发现的一条具有美的价值的规律。比值为1:0.618。这种比例从古希腊至十九世纪一直被认为是最佳比例，在造型上具有审美价值。

　　在摄影构图中常将画面按黄金分割点连线进行分割，在其中定出主要与次要的位置。一般将画面边线平均分成三等份，将相对的分割点相连，画面中的连线都是黄金分割线，线的交叉点就是黄金分割点，画面主体一般放置在黄金分割点处。

　　黄金分割是人们习惯的形式法则，一般情况下人们常依此进行构图。

△ 泳池畔　　　　　　　　　　　　　　　　　　　　　　　　刘金虎　摄

4. 对比

对比是把对象的各种形式要素间不同的质和量进行对照，可使其各自的特质更加明显、突出、造成醒目的效果。

对比是造型艺术中最富有活力、最有效的法则，它有如下几种作用：一是使原因素中已存在但不鲜明的外形和内涵在对比中更加突出、强烈；二是对比带来变化；三是对比可产生第三种含义。

△ 手——乌干达旱灾的恶果　　　　　　　　　　　　　　　　迈克·威尔斯　摄

摄影画面中，对比的形式是多种多样的，主要有这几种对比关系：明暗的对比、虚实的对比、疏密的对比、大小的对比、点线面的对比、形状的对比、色彩的对比、动静的对比等。

第二节　构图元素及其处理

一、主体

主体是一幅画面的主要表现对象，是主题思想的重要体现者，它在画面中起主导作用，是控制全局的焦点，是画面存在的基本条件，是吸引摄影者进行艺术创作的主要因素。一般情况下，在一幅画面当中只能有一个主要事物是主体。

在画面中主体主要有两个作用，一是表达内容，主体是表达内容的中心，如果没有主体就谈不上主题思想的表现，画面就没有明确的意义，观众就无法了解作者的意图。第二个作用是结构画面，主体是结构画面的中心，画面当中所有的元素都要围绕主体来组织，以主体作为画面结构的依据，为突出主体服务，主体具有集中观赏者视线的作用。

主体在画面中是最重要的，主体最集中地体现着画面的内容和主题，所以处理主体的基本原则就是一定要使其鲜明突出，使它能够吸引观众的注意力，这是摄影构图的一个出发点和根本点。

一般情况下有三个因素影响到主体在画面中的突出程度，它们分别是主体的自身条件、主体在画面当中的位置、主体在画面中的面积。

1. 主体条件

主体的自身条件一般可以分为内容与形式两个方面。

内容方面，由于人们长期的生活积累和实践经验，当人们为表现某种主题去观察处于某个情节中的对象时，某些事物会在人们的意识中显得更为重要，易于突出。如集会中的领导人、仪仗队中的护旗手等。

形式方面，主要是被摄对象自身的外部形态，主要包括物体的形状、轮廓、明暗、色彩状况。

2. 主体位置

主体在画面当中的位置也是影响主体是否突出的一个重要因素。同样一个事物，放在画面当中的不同位置，其突出程度是不一样的。

理论上说，主体可以放在画面当中的任何位置上，这主要视主题思想、创作意图、画面繁简的不同而定。在长期的实践当中，人们总结出了几种可供借鉴的构图样式，可以使主体在画面中比较优越、较易引人注目。

⌃ 资料图片

（1）三分构图法。

即用垂直线把画面分成三等份，把主体放在垂直线或接近垂直线的位置上会比较突出。

（2）三角形构图。

三角形构图也是一种常见的构图方式，在这种构图样式中，如果三角形是正放的，则会引

起稳固、安定、坚强、静默、稳重的感觉。

如果三角形是倒放的，则正相反，将有不稳定、不安定、要倾倒的感觉。而三角形如果斜放，则可以引起冲击、突破、前进等动感。不规则的三角形尤其是如此。

（3）S形构图。

这种构图活泼、轻快，能够体现出生命的韵律感，有利于表现线条向画面深处的延伸。当拍摄那些本身具有S形特征的事物时，如长城、河流、小路等，往往采用这种构图样式。

（4）对角线构图。

这种构图强调将主体放在画面的对角线上或者接近画面对角线的位置上，它可以充分利用画面对角线的长度，充分利用画面的容量；对角线构图能够在画面中产生明确的线条透视，有利于表现空间感和立体感。

三角形构图 　　　　　　　　　　　　　　　　　　　　　柳文敏　摄

对角线构图 　　　　　　　　　　　　　　　　　　　　　徐栎淼　摄

（5）对称式构图。

即以画面中水平中轴线或垂直中轴线为轴，把主体安排在轴线上或其两边对称的位置上，它往往显得均衡、稳定、和谐、庄严。

对称的样式多种多样，第一种是拍摄左右对称物体，物体的对称轴线和画面的中轴相合，这是最常见的和最习惯使用的。

第二种以画面的中轴线为轴，画面左侧和右侧各有一个或几个物体，两侧的物体完全相同或不完全相同。

第三种以画面的水平中轴线为轴，画面的上部和下部对称，这种构图样式常常被用来拍摄水中倒影。

▲ 资料图片

3. 主体面积

主体在画面当中的面积是影响主体突出程度的第三个因素，根据主体在画面当中面积的大小，一般有两类处理主体的方法。一种叫做直接处理主体，即主体在画面当中占的面积比较大，因而比较突出，这是一种较偏重写实的方法，即采用近距离或长焦距镜头拍摄，就可以在画面中获得较大的主体面积。

⌃ 美国街头 董河东 摄

第二种是间接处理主体的方法，即运用明暗的对比来突出主体，用大面积的暗衬托小面积的亮，或反之；也可以运用色彩的对比来突出主体，即用大面积的某种色调与小面积的其他色调相对比，一般来说，小面积的色彩是主体部分。

也可以运用线条的作用突出主体，线条具有引导和限制人的视线的作用，这里所说的线条除了明确的直线、曲线等有形线条外，还包括人物的视线、运动物体的趋向线、事物之间的关系线等无形线条，它们都可以把观众的注意力集中到面积不大但需要突出的主体上面。

还有，我们可以采用框架性前景来突出主体，也称为围框式构图，当主体因为面积小而不能支配画面，或它距离远而又必须表现出远近空间感时，可以为主体搭框架，把观众的注意力集中到被摄主体上面。

另外，在摄影当中，还可以运用动静的对比来突出主体，如大面积的动衬小面积的静，小面积静的部分会突出；如果大面积的静衬小面积的动，那么小面积动的部分会突出。这两种方法都可以起到间接突出主体的作用。

二、陪体

陪体是在画面当中陪衬、渲染主体，并同主体构成特定情节的被摄对象，它是画面当中与主体联系最紧密、最直接的次要对象。

陪体与主体相配合可以说明画面的内容，有利于让观众正确理解画面的主题思想，可以防止产生误解或者歧义，陪体可以烘托、陪衬主体，还可以对主体起到解释、限定、说明的作用。

奥巴马总统演讲 　　　　　　　　　　　　　　　　　　　　　　　　　　　　资料图片

陪体还可以起到点明和深化画面主题的作用，画面中如果没有陪体，那么画面的意义会显得比较一般，而有了陪体，画面的主题就会得到深化。

陪体的处理方法有直接处理陪体、间接处理陪体两种。

所谓的直接处理陪体，就是把陪体处理在画面内部，让观众可以看到。这种处理方法要求

陪体一定要与主体有所对比，而且不能压过主体，两者必须有主有次，有虚有实。在直接处理陪体的画面当中，陪体的面积往往会比主体小；陪体的位置往往处于非优越性的边、角、前景、背景的位置；陪体的形象往往会残缺、不完整；陪体的色彩、影调往往与主体有对比，而且不抢眼。

所谓的间接处理陪体，就是把陪体的形象处理在画面之外，观众看不到，但是可以通过某种线索的引导，通过观众自己的联想、想象来补足这一形象。这种处理方法具有隐喻的意味，可以调动观众积极思考、想象，显得比较含蓄、意味深长。

三、环境

环境即主体周围的景物，它是画面的重要组成因素。环境可以烘托主体，有助于叙事、表情、表意，环境有助于说明事物所处的时间、地点，有利于交代事物的时空特点；环境还有助于说明事件发生的原因；环境能渲染一定的情调和气氛；环境还有助于揭示事物、事件的本质。

环境的作用是非常重要的。在纪实风格的作品中，环境具有加强真实的意义；而在表现风格的作品中，环境有表现作者思想感情的作用。

⌃ 下岗工人　　　　　　　　　　　　　　　　　　　　　　　　　　　　　资料图片

在环境处理中，要非常注意选择典型环境，即能够很好的与主体相结合、适合于主题表现的环境。在现代人像摄影当中，有一种"环境肖像"，它充分发挥了环境对人物职业和性格的点化作用。

在处理环境时还要注意与画面造型有关的一些问题，如光影、影调、色调、明暗、线条、大小、位置等。因为环境对构图形式有重要作用，它可以改变画幅形式，可以改变画面影调和明暗色彩构成。

另外，环境处理一定要简炼、确切，不能杂乱，必须则留，可有可无的，一定要排除在画面之外或将其简化。

环境景物分布在不同空间位置上，根据其距离观察者的远近，我们可以将其分成前景和背景（后景）。

1. 前景

前景即在画面当中位于主体之前，离观察者最近的景物。

前景的位置一般位于画面前缘的四边、四角，前景景物由于离观察者最近，所以其成像一般都比较大，容易引人注意，有利于突出景物。

前景的另一个基本作用就是增强空间感及透视感。俗话说"前景一尺,后景一丈"，一般来说，如果画面是为了表现空间的远近感觉，就要加用前景。

前景可以起到交代环境特点、渲染环境气氛的作用。

前景可以在形式上与主体或背景形成联系或对比，它既可以美化画面，又可以更深刻地表达主题思想。

前景可以弥补画面当中在天空、地面部分造成的过多的空白，可以起到均衡画面的作用。

在前景处理当中，有一种特殊的前景，即框架性前景，如果框架本身具有一定的形式美感，我们往往称这种前景为"装饰性前景"，它常常是门、窗、栏杆、桥等。

⤊ 美国独立纪念碑　　　　　　　　　　　　　　　　　　　　　　　　董雪　摄

2. 背景

在一幅画面当中，位于主体之后，渲染、衬托主体的景物就是背景。

从某种意义上来讲，背景比前景更重要，因为画面可以没有前景，但是不会没有背景，背景是不可回避的。

背景在画面当中往往可以点明主体事物所处的客观环境、地理位置及时代气氛；背景还可以点明、深化、丰富主题；在画面的形式上，利用背景和主体影调的对比，可以起到突出主体的作用；在画面当中，利用前景和背景的对比，还可以形成景深构图，即前景和背景都是清晰的，前后对比可以表明主题意义。

在背景的处理当中，背景运用一定要有意义，只要背景景物清晰地呈现在画面里面，它就必须要有利于主题的表现，如果背景没有明确的意义，那么它就是多余的因素，要想方设法将其排除或者弱化。

背景的处理一定要注意简洁，"舍"去与主题无关的景物。我们说的画面简洁与否，很大程度上取决于背景简洁与否。

四、空白

画面中除了实体对象以外的、起衬托实体作用的其他部分就是空白。空白不一定是纯白或纯黑，只要是画面中色调相近、影调单一、从属于衬托画面实体形象的部分，都可称为空白，如天空、水面、地面、草地、墙壁、虚化的背景景物等。

空白可以起到营造意境的作用。在一幅画面当中，实体对象面积大，画面趋于写实；空白面积大，画面则长于抒情写意。画面当中的空白往往不是真空和死白，而恰恰是意韵生发的空间。

空白还可以使画面语言精练，因为空白的存在，画面当中实体部分减少，则使画面显得比较简单，一目了然，也易使画面显得空灵。

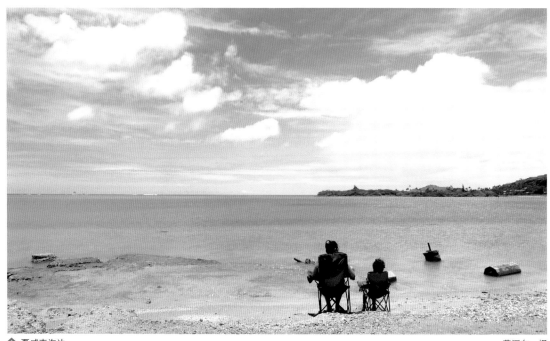

≫ 夏威夷海边　　　　　　　　　　　　　　　　　　　　　　　　　　　　　　董河东　摄

在处理空白时，要注意处理空白与实体的比例，不能太空，不能太散。一般要注意两者之比最大不能大于 1:9，最小不能小于 6:4，不能造成均分画面的分割感。

与空白式相对的，还有一种构图方式为补满式构图，即让画面中全部布满同一种东西，而不留任何空间，这种构图方式有利于表现某一物体的外表特征，也便于表现熙熙攘攘的人流。

第三节　拍摄角度

一、角度的意义

角度的选择对摄影创作具有重要意义。角度的选择，实际上就是拍摄位置的确定。在各种造型元素中，角度对于画面结果的影响是最大的，它决定的是画面的"骨架"。

角度变化可以影响到画面多种造型结果。角度不同，画面中主体与陪体、前景与背景及各方面因素的位置关系也会发生变化，即使是细小的角度变化，也会带来全然不同的造型效果，即所谓的"移步换景"。即使是在同一场景拍摄同一事物，由于拍摄角度的差别，画面结果也会不同。画面结果不同，有时会带来对主题表现的准确性、深刻性的严重差别。

在被摄体周围可以有千千万万个角度，从不同的角度观察，物体会呈现出千变万化的形象。在这些形象当中，有一些形象不能够真实客观的反映物体的本来面目，这种现象往往被我们称做视觉错觉（影像错觉），视觉错觉赋予被摄体怪诞的或者新奇的视觉效果，要根据主题需要，有意识地利用或防止这种错觉。

不同的角度往往具有不同的侧重点和表现力。角度有鲜明的个性，它能够强调、突出、夸张对某个事物的表现，也能减弱对某个事物的表现。角度的运用是画面语言的重要组成部分，角度运用的准确与否直接影响着创作者主观情感的表达，角度不准则"词"不达意。

角度贵在新颖、独特。摄影的发展过程就是摄影者不断探索、挖掘新的摄影角度的过程，摄影发展到今天，寻找和发现新的角度已经不是非常容易的事情，但我们仍然应该努力寻找属于自己的全新的角度。一个新角度的诞生，往往给人类提供一种全新的影像，往往会带来人类视觉领域的拓展。

全新的拍摄方式又会给人们提供全新的视觉影像和心理感受。

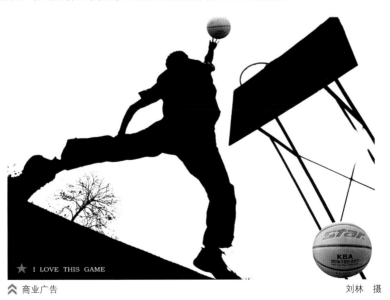

★ I LOVE THIS GAME

⬆ 商业广告　　　　　　　　　　　　　　　　　　　　　刘林　摄

"横看成岭侧成峰，远近高低各不同。"这两句诗精炼地概括了随着观看角度的变化，物体所呈现的状态的变化。

角度千变万化，但任何一个角度都可以通过三个坐标来共同确定，即拍摄方向、拍摄高度、拍摄距离，也就是拍摄时围绕被摄体所进行的左右、前后、高低的综合变化。

二、拍摄方向

拍摄方向是指拍摄角度在水平方向上的变化，摄影者以拍摄对象为中心，进行水平圆周运动，寻找最理想、最能体现拍摄对象特征的角度。根据拍摄方向的变化，可以分出正面角度、侧面角度、斜侧面角度、背面角度四种基本的角度。

1. 正面角度

正面角度是体现物体主要外部特征的最主要的角度，它可以毫无保留地再现被摄物体正面的全貌或者局部，许多物体最易与其他物体相区别的面就是其正面，人们也往往将最能体现某物体特征的一面定义为该物体的正面。

从正面角度拍人物，可展示人物的面部表情、神态，展示人体的对称特征，还可展示人体正面的动作姿态。

⌃ 乖乖女 刘金虎　摄

正面角度结构的画面往往给人以某种程度的静态的感觉，适合表现安静、平稳、庄重、严肃的主题。

正面角度往往可以使被摄体直接面对摄影镜头，也就使被摄体直面观众的主观视点，可以产生画内与画外的直接交流感。

正面角度不利于表现空间感、立体感，它往往只能看到事物的一个面，在画面上难以表现出事物的多面性，画面往往显得较平。

2. 侧面角度

侧面角度是从被摄体的正侧面拍摄，它往往用来勾勒物体的轮廓线，强调动作线、交流线的表现力。

侧面角度有利于表现人或事物的动作姿态，许多事物运动起来的时候，最优美的、最富有特征的线条往往展现在侧面，如人、马、鱼、汽车等。

侧面角度有利于清楚地交代动体的方向性和事物之间的方位感。

侧面角度有利于展现被摄体的轮廓特征，许多事物也只有从侧面才能看出其最富有特征的外貌、最富有特征的轮廓，如茶壶、轮船、大炮等。

⚞ 印地安手艺人　　　　　　　　　　　　　　　　　　　　　　　　董雪　摄

3. 斜侧面角度

斜侧面角度往往是指介于正面角度与侧面角度之间的角度，背斜侧面角度运用较少，前斜侧面角度运用较多。斜侧面角度既能表现对象正面的形象特征，又能表现物体侧面的特征，而且物体形象可以有丰富多样的变化，能收到形象生动的效果。

从斜侧面角度拍摄人像作品，既能够表现人物的主要面部特征，又能够表现人物面部的主体起伏和轮廓特点，是一个常用的角度。

斜侧面角度有利于使相互联系的事物分出主次关系，形成画面中物体的大小对比。

斜侧面角度还有利于表现空间透视感和物体的立体感。

⌃ 室内环境摄影　　　　　　　　　　　　　　　　　　　　　　　　　　刘金虎　摄

斜侧面角度可以充分利用画面对角线的容量，形成对角线构图。

斜侧面角度还有利于表现动势、动感，从斜侧面拍摄，景物总是处在侧面和正面之间的不稳定状态，有一种内在的张力，给人以较强的动感。

4. 背面角度

背面角度即从物体后面拍摄，在拍摄方向的四种角度中，是一种较少被采用的角度。但是，这种角度往往能产生特别的效果，比较含蓄，给观众留下的联想、想象的空间比较大，可以引人思考。

背面角度往往会给观众带来很强的参与感、伴随感，它能将主体人物和他们所关注的对象表现在同一个画面上。

背面角度往往具有一定的悬念效果。

背面角度具有借实写意的效果，而且立意深刻，它让人们看到的是一个事物背影的具象，但画面却往往是表达画外之意。

在背面角度中，人物或事物的神情、细节降到次要地位，姿态、轮廓变为刻划人物或事物的主要语言。

人体　　　　　　　　　　　　　　　　　　　　　　　　　　　吴飞虎　摄

三、拍摄高度

拍摄高度不同，会影响到画面当中地平线的高低、景物在画面中的位置、前后景物的显现程度、景物的远近距离感等。根据拍摄高度变化，人们一般可以把拍摄角度分成平角度拍摄、仰角度拍摄、俯角度拍摄和顶角度拍摄四种基本角度。

1. 平角度拍摄

平角度拍摄即镜头与被摄对象处在同一水平线上，这个角度合乎或接近人们平常的视觉习惯和观察景物的视点。平角度拍摄所得画面的透视关系、结构形式和人眼看到的大致相同，给人以心理上的亲切感，适合表现人物的感情交流和人物的内心活动。日常摄影中，这种角度、高度运用最多。

2. 仰角度拍摄

仰角度拍摄即镜头处于视平线以下，由下向上拍摄被摄体。

仰角度拍摄有利于表现处在较高位置的对象，利于表现高大垂直的景物，特别是景物周围拍摄空间比较狭小时，更可以利用仰拍角度，充分利用画面的深度来包容景物的体积。

仰角度拍摄可以表达正面、褒义、赞颂的主观感情色彩。

仰角度拍摄还有利于简化背景，可以使景物本身的线条产生向上汇聚。

⤊ 酒店夜景　　　　　　　　　　　　　　　　　　　　　　　刘金虎　摄

3. 俯角度拍摄

俯角度拍摄即镜头处在正常视平线之上，由高向下拍摄被摄体。

俯角度拍摄有利于展现空间、规模、层次，可以将远近景物在平面上充分展开，而且层次分明，有利于展现空间透视及自然之美。

俯角度拍摄具有强烈的主观感情色彩，有时也表示一种威压、蔑视的感情色彩，这与人们在日常生活中形成的心理习惯有关。

俯拍角度会改变被摄事物的透视状况，形成一定的上大下小的变形，它也具有简化背景的作用。

⤊ 孤寂的沙漠　　　　　　　　　　　　　　　　　　　　　张淼　摄

4. 顶角度拍摄

顶角度拍摄即镜头近似垂直地从被摄体上方自上而下拍摄，这种角度在拍摄中用的较少，它可以改变人们正常观察景物时看到的情形，画面效果往往比较奇特，给观众带来的心理感受比较强烈。

顶角度拍摄有利于强调人物、景物造型上的图案变化，它往往用来展现平面上组成的某种图案的美感。

顶角度拍摄还可造成被摄物体上下部分大小的悬殊比，视觉效果独特。

顶角度拍摄具有化立体为平面的能力，被摄体周围的空间被大大压缩，物体的顶面成为最突出的部分。

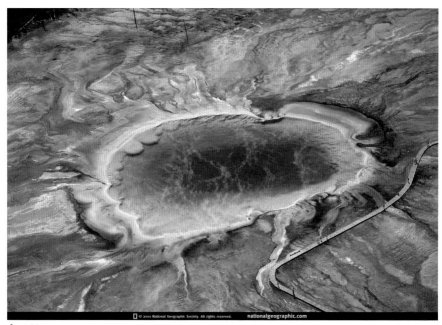

© 2001 National Geographic Society. All rights reserved.　　nationalgeographic.com

⤊ 资料图片

四、拍摄距离

摄影当中有两种拍摄距离的变化，一种是摄影机到被摄体之间的实际空间距离，即摄影机离被摄体是远还是近；另一种拍摄距离是指拍摄时所选用的镜头焦距的长短，也就是用不同焦距的镜头求得距离变化。

在实际拍摄当中，我们可以通过两种不同的方法获得同一被摄主体同一景别的画面。

拍摄距离对画面的影响最明显的体现为画面景别的变化，即远景、全景、中景、近景、特写，景别不只是强调被摄物体在画面中的比例，而在于完成作品所赋予的使命。景别是所有影视、摄影工作者必须了解的概念。

1. 画面景别的意义

景别首先表现为对空间的再现，不同景别所包括的空间范围不同，对空间的展示能力也有很大差别。

景别的产生有利于对被摄事物的表现，景别不同对事物的表现侧重点、表现方式、表现程度会不同。

景别可以使创作者有效地规范、限制、引导观众的注意力。因为不同景别的变换，都是创作者的有意安排。

在影视作品中，景别的存在、变化、排列，可以产生节奏，可以形成影视作品的叙事方式、表意方式和画面风格。不同景别有不同的表现力，景别的变化往往伴随着情感的变化，景别越小情感越强化，越倾向于表现人物的内心或事物的内在本质。

景别的变化是人类正常视觉心理感受的需要。人们正常的视觉感知要求影视画面丰富多变，景别的变化可以满足观众求新、求全、求深刻的心理需求。

2. 五种常见的画面景别

（1）远景。

远景是从远距离拍摄所得到的画面景别，它能够包括被摄景物广阔的空间，包括较多的空间景物，易于表现整个环境和总的气势。

在远景画面中，空白、空间往往占据较大的面积，在画面中占优势地位，可以引人联想，寓情于景。

远景的处理，要注意"远取其势，大处着眼"，寻找具有概括力的形象，必须有某种景物占主要地位，必须有某种色调形成画面的总体趋势。

处理远景画面，要有意识地运用前景，以强化空间感，形成形式上的对比，丰富画面语言。

（2）全景。

全景景别如果按成年人的人体来衡量，一般是指成年人人体的全身，如果拍摄其他事物，则是指保留事物外部轮廓线完整，表现被摄对象全貌，并且被摄体周围没有过多空白的画面景别。

全景画面主要用来客观地表现被摄体的全貌，或交代事物之间的相互关系。

全景景别画面中，环境还占有一定的画面空间。

❖ 尼亚加拉瀑布　　　　　　　　　　　　　　　　　　　　　　　　　董河东　摄

❖ 山东艺术学院全景图　　　　　　　　　　　　　　　　　　　　　　孙希宝　摄

（3）中景。

中景景别如果以成年人的人体来衡量，则是指人的腰腹以上（坐姿）或膝部以上（站姿），如果拍摄其他事物，则是指包括其主体的大部分。

中景景别可以表现人与人、人与物之间的相互关系，有利于反映人物的动作、姿态、手势。

中景景别最大的优点是表现情节，它可以使人物交流得到充分展现，既能够交代人物的动作姿态，又能够看到人物的神态表情，对事物表现不致过粗也不会过细。

中景景别画面中，环境景物成为次要的表现对象，中景景别画面只能保留小部分环境景物，

其他的须排除在画面之外或画面景深之外。

︽ 俄罗斯女孩 董河东 摄

（4）近景。

近景景别如果按成年人的人体来衡量，一般是指人的胸部以上的部分，如果拍摄其他事物，则只包括被摄对象的主要部分。

近景画面主要表现人物的神态、表情和细节，表现人物的情绪和内心活动。或者用来表现物体的局部特征，拍摄时要注意运用好光线，表现好物体的纹理、质地、层次。

近景景别画面中，环境空间进一步被排除在画面之外或画面景深之外。

⌃ 瑜珈女孩　　　　　　　　　　　　　　　　　　　　　　　　　刘金虎　摄

（5）特写。

特写画面如果按成年人的人体为标准来衡量，一般指人的肩部以上的部分，如果拍摄其他事物，则是指事物的细部。运用长焦距镜头或运用短焦距镜头靠近拍摄，均可获得特写画面。

特写画面可以起到突出、强调某事物或者事物局部的作用，特写景别画面可以把被摄对象从背景中分离出来，简化背景，突出主体。

⌃ 资料图片

特写画面主要用来表现细节，它具有概括力，单一、凝炼。细节刻画主要是为了艺术的概括，可以通过一点透视人的内心和事物的本质。

❯ 嫩芽 徐栎淼 摄

特写具有含蓄性，富有寓意，具有很强的主观感情色彩。

特写的拍摄往往要注意抓取富有表现性的细节，把日常生活中某些细微的、不被人注意的，但却蕴藏着丰富生活内容的东西展示给观众，揭示事物的本质，引人联想，让人深思。

↖ 老祖母　　　　　　　　　　　　　　　　　　　　　　　　　段宜君　摄

第四节　画面造型任务

　　现实生活中，客观对象是三维的、真实的，而画面则是将具有三维空间的物体、景物形象压缩在只有二维空间的画面平面上。画面的生命力和真实性在很大程度上取决于我们所熟悉的实际事物的特征在作品中的表现，一幅好的画面应引起确切的视觉上的联想，引导观众走向真实的生活。

　　因此，画面造型的任务就是要学会利用摄影技巧与艺术手法再现现实世界的特征，这主要包括空间感、立体感、质感等的再现。

一、空间感（透视感）

　　一般情况下，摄影当中常见的透视情况有以下几种：线性透视、空气透视、多点透视。

1. 线性透视

　　线性透视即人们平时所说的"透视"，它是"用几何方法在平面上把立体物体显示出来"。线性透视又叫做线条透视，它是利用线条表现画面空间深度感的手法。

　　（1）拍摄方向影响到画面的线性透视，影响着画面所表现的空间深度。如正面和侧面角度拍摄，与斜侧面方向拍摄，画面就会发生明显变化。

　　（2）拍摄高度也影响着画面线性透视的状况。

　　（3）拍摄距离影响着画面的线性透视。

　　（4）镜头焦距对画面线性透视有明显影响。

⌃ 俄罗斯冬宫　　　　　　　　　　　　　　　　　　　　董河东　摄

2. 空气透视

与线性透视一样，空气透视也是表现深度的传统概念，它主要是指与大气及空气介质有关的透视现象。具体说，空气透视是利用物体在大气中的变化，创造出一种富有空间深度感的幻象。

影响空气透视的因素是多种多样的，首先是空气中的介质，如雨、雪、雾、尘土、水汽、烟等，有这些介质的画面往往空气透视感强，空气中缺乏这些介质时，拍摄的画面的空间透视感往往较弱，但是空气中的介质也不能太多，否则空间感也会受到削弱。

光线方向会影响到空气透视状况，逆光和侧逆光是获得空气透视的基本条件。

前景是强调线性透视、空气透视的重要因素。

⌃ 峦　　　　　　　　　　　　　　　　　　　　　　　　刘金虎　摄

有效地利用滤色镜，可以增强或减弱空气透视效果。

3. 多点透视

多点透视是对线性透视的逆反，摄影家常常使用镜面反射或叠印技术，故意破坏线性透视的空间视觉统一性，把从几个视点观察的影像组合在一个画面中，从而把复杂的美学观念带入画面中。

⌃ 无题　　　　　　　　　　　　　　　　　　　　　　　　　　　　　　　　徐栎淼　摄

　　还有些摄影家则干脆打破画面画框的束缚，采用三联照或四联照的形式来构图，把几个空间的人物、景色并置在一起，用相似性和差异性参半的几个画面相互影响，构造新的空间。

二、立体感

　　物体存在于自然界中，都具有其不同的形状和体积，都占有一定的立体空间。摄影画面是平面造型艺术，如何在平面上真实可信的表现出物体的立体形状呢？我们都知道，立体的事物有多个面，多面是立体事物的根本特征，没有多面，也就没有立体形象。只有充分地表现出事物的多个面及其分界线，才能很好的表现事物的立体感。

　　拍摄角度影响立体感的表现。单纯的正面、侧面拍摄没有斜侧面拍摄表现的立体感强。

　　光线也影响着物体立体感的表现。光线能够在物体表面产生受光面、阴影面,这就具备了"多面性",我们就能够感受到它的立体形状和体积。

　　此外，被摄体的背景环境也影响着物体立体感的表现。

⌃ 科罗拉多大峡谷　　　　　　　　　　　　　　　　　　　　　　　　　　　董雪　摄

三、质感

用摄影手段真实地描写现实，是和表现现实世界的表面质地紧密相关的。令人信服地表达出物体的质地有助于达到影像与原物的相似，而使观众在看一幅画面或照片时能够确切地认识被摄体。

所谓质地是指物体的表面构造的性质，在画面上对物体表面质地的表现主要是模拟表现物体的质感，所谓质感是指艺术品所表现的物体表面结构特质的真实感。摄影画面中，我们只能通过视觉来感知物体的表面质地。

现实世界中的万事万物，根据其表面质地的不同，一般可以分成四大类，即粗糙表面结构、光滑表面结构、透明的物体、镜面的物体。

≪ 资料图片

≪ 陕北老农

董河东 摄

第八章
摄影实践

第一节　黑白摄影

一、黑白摄影的意义

　　影像是人们对自然的描摹，而摄影精确的复制特性在对自然的描摹中被赋予全新的意义。图片中凝固的瞬间如何抓住观者的眼球，一直以来是众多摄影师思索的课题之一。摄影师追求对现实画面的个人角度的独特表现，而黑白摄影的特点就在于此。黑白摄影可精确复制出不一样的现实，是一种脱离了色彩的真实。让照片本身的意义突现出来的手法。

⚠ 坝上风光　　　　　　　　　　　　　　　　　　　　　　　　　　　　　　金康　摄

　　黑白摄影似乎具有一种力量，它自身就具有抽象性和概括能力，能够让现实在影像中展现出不一样的意味。　黑白摄影只有黑白灰而没有其他色彩，在表现形式上较彩色摄影似乎要单薄

一些，但影像的分量感在黑色银盐的涂抹中更加坚实，也正是这样独特的表现形式使黑白摄影用黑白灰构成了自己独特的语言体系。语言是有局限性的，下面让我们对比观赏黑白和彩色影像，探寻二者之间的不同特性。

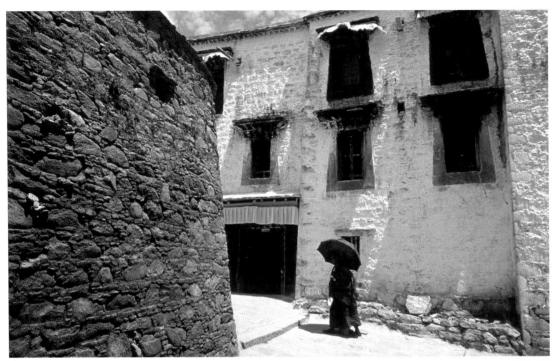

韩阳 摄

韩阳 摄

　　上页中的两张图片分别使用彩色与黑白的表现手法进行表现，画面效果迥异。彩色图片由于接近于现实场景给人以身临其境的视觉感受，同时观赏者的视点容易被画面中大面积的色块所吸引。而黑白照片中墙面上的色彩元素被剥离，仅有质感元素存在，仿佛是图片强制观赏者对画面进行抽象性的思考，而这正是黑白摄影的魅力所在。

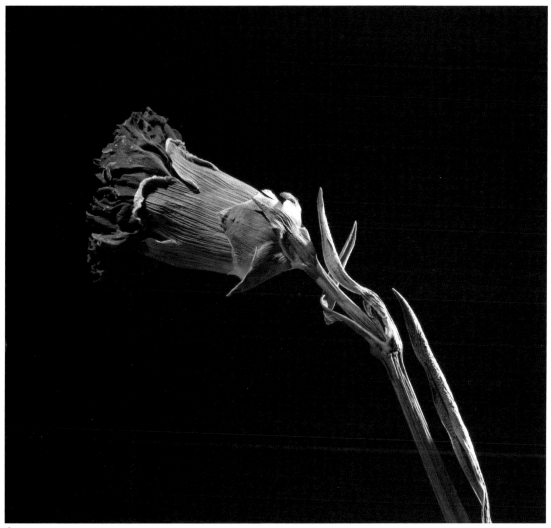

⌃ 黑、白、灰的启示　　　　　　　　　　　　　　　　　　　　　　　　　林瑞雪　摄

　　在对黑白影像进一步探讨之前，首先澄清一个误区："黑白摄影是黑与白的表现。"但在实际拍摄中，情况并非如此，同样是用黑白作品表现同一主体，由于技法的不同，它们也可以给人以不同的视觉感受。所以说，黑白摄影也是有色彩存在的，不要过于纠结表现形式，最终能够以恰当的方式表现才是目的。

　　下面我们从人像摄影入手观察黑白照片与彩色照片在表现力上的不同之处。下面两幅图都是人物的中景照片，一张使用黑白形式展现，另外一张使用彩色形式表现。在对这幅黑白图片进行赏析时，观察者的眼光首先会落在人物的面部表情上，对人物的神情产生兴趣。而对于另外一张彩色照片，虽然兴趣中心同样也在人物身上，但观赏者首先是被人物的色彩所吸引，然后再关注人物的神情。

⌃ 人像

杨文彬 摄

人像　　　　　　　　　　　　　　　　　　　　　　　　韩阳　摄

黑白照片相对于彩色照片，失去了色彩的表现手段，只有在质感、空间感、层次上来寻求更好的表现力和冲击力。但黑白照片属于无色照片，难度就在于仅用黑白的表现方法来体现真实的质感、色彩关系、空间感，以及画面的层次感。下面两幅图同样是工业题材的质感表现，不难看出黑白与彩色的区别。彩色照片的暖调效果给图片一种怀旧和复古的感觉，而黑白照片本身就给人一种历史感，同样的怀旧风格在这两张照片中展示出两种不同的表现形式。

≫ 工厂一隅　　　　　　　　　　　　　　　　　　　　　　　　　　　韩阳　摄

⌄ 平遥旧车间 韩阳 摄

　　黑白摄影在风光摄影领域中同样展现着迷人魅力。黑白摄影在表现景物的空间和质感上有着独特的方式，为我们提供了独特的审美样式。如果把颜色的拼合想象为横向排列的板块，那么黑白形式就是纵向递进的阶梯。黑白摄影以灰阶的形式呈现物体的色彩变化，形成了完全不同于彩色的视觉"组结状态"，以简约变形的手段抽象，以浓淡深浅的方式造型，再现的客观物象已经不是客观了。风光摄影中摄影师展现的正是通过这种黑白方式表现的现实景物。

⚟ 枯干 　　　　　　　　　　　　　　　　　　　　　　　　　　　　　　　　　　　解晓芳　摄

二、用黑白的方式观察

在黑白摄影中首先应当学会用黑白的眼光"看"周围的世界，学会"预先想象"。举个简单的例子，黑白摄影中的"预先想象"非常像我们面对被摄体时先把它放在脑海中的黑白电视机中

进行想象观察。通过脑海中的黑白电视预观察后，如何表现被摄体的黑、白、灰关系及反差等元素，拍摄时便心中有数，较易获得理想的黑白画面效果。

事实上我们看到的景物的亮度经过测定是由不同颜色共同构成，鉴于人眼所见光谱范围的独特性，我们看到的世界本身就是独特的。这也就是为什么在医院里所看到的 X 光片以及热成像影像效果特殊的缘由，它们就是因不同的光谱表现范围所致。

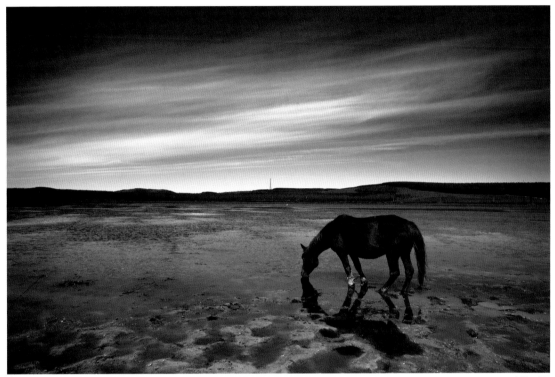

⚠ 静谧的黄昏　　　　　　　　　　　　　　　　　　　　　　　　　　　　　　李伟　摄

在数码时代的今天，我们不需要再背很多公式，数字技术为我们减轻了以往摄影中的许多负担。现在只要学会用黑白方式观察世界的简单方法，先以彩色的方式拍摄一幅场景，在场景中拍摄尽可能多的颜色，然后再利用黑白的方式拍摄同样的场景，过程中彩色图片会提供更直观的参考。《亚当斯论摄影》中对预先想象的概念，可以借鉴在黑白摄影的观察中使用，拍摄前预先想象一下画面的效果。

三、制作黑白照片

在科技日新月异的今天，影像的制作已经从原来的贵族艺术走进大众生活，成为一个人人都是摄影家的"大影像时代"。尤其是在数码时代下，更是为我们提供了很多种制作黑白影像的方式。下面我们就来学习一下数码黑白照片的制作流程。

相对于传统胶片复杂烦琐的暗房制作流程，利用数码技术可以轻松地制作出黑白照片。无论是黑白胶片还是数码照片，从获得原始数据后就必须通过各种后期手段来进行二次创作，以获得各种不同影调效果的黑白影像。无论是传统的黑白暗房，还是现代的数码暗房，最终的目的都是获得好的影像，可谓殊途同归。现代技术为黑白与彩色之间的转换提供了很多种方式，如扫描、翻拍相片、直接利用数码相机的黑白模式拍摄，使用软件将彩色照片转换为黑白照等诸多方式。

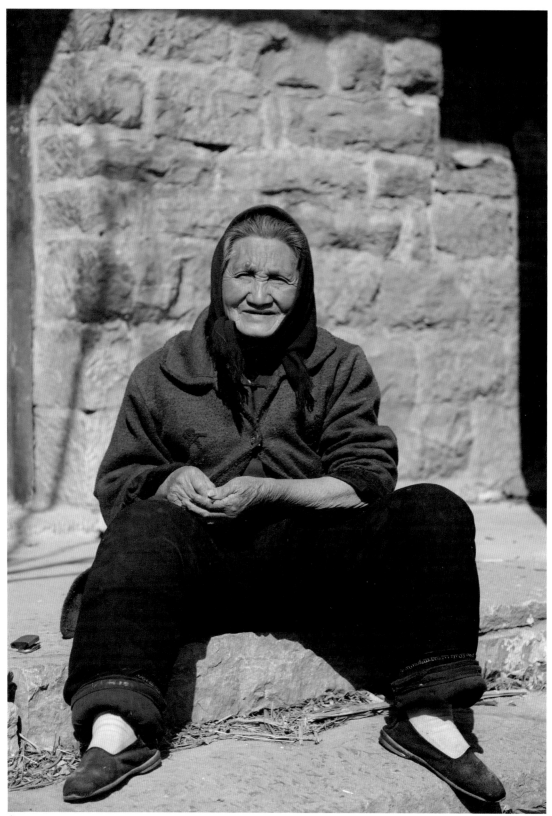

作为初学者，首先应该对数码制作黑白照片的原理有一个基本了解，由于数码相机的 CCD 或 CMOS 其工作是基于色彩模式，就好比用彩色胶片去拍黑白照片一样。所以数码与传统暗房放大的黑白照片还有很大的差异。造成这个的原因主要是彩色信息经过数码相机内部运算，转换成黑白影像时的灰度，实际上获得的是红、绿、蓝三个信道亮度值的运算结果。由于计算方式不同，使黑白图片的质感、层次、空间感都与传统方式有所区别。

数码照片转换成黑白片有很多种方法，而用 CameraRaw 作为通用型 RAW 处理引擎来将数码照片转变为黑白照片是最普及的一种形式。它强大而丰富的功能，可以帮助你对图片的质感、层次进行细腻的调整，其对品质的控制也最为理想。

第二节　记录性摄影

记录性摄影家以冰冷的机器记录边缘景象或被人有意无意地忽视的事实，但却往往能借着影像的力量，使摄影成为参与改造社会的工具。记录性摄影是凸显纪实性、真实性，强调客观反映的摄影形式。新闻报道摄影、纪实摄影等多数都可以被理解为记录性摄影。记录性摄影目前是中国特有的词汇，西方尚没有明确的概念对应。记录性摄影是以记录现实生活为主要诉求的摄影方式。在定义上，记录性摄影的目的在于记录社会现实，特别是即将消失的社会现实、人类生存状况等，强调其社会学的文献价值，拍摄上主要强调真实、消除偏见地记录现实事物。

摄影的本质属性之一就是真实性，记录性摄影正是体现出这一点。记录性摄影大都是来源于生活中的真实情况，如实反映我们所看到的。换句话说，记录性摄影有记录和保存历史价值的作用，并具独一无二的社会见证者的资格。

⬆ 东京银座街头

董河东　摄

一、新闻摄影

随着时代的进步和发展，自进入 21 世纪以来，新闻摄影实践已发生巨大的变化。越来越多的媒体在"以图片带版面"的理念和"图文并茂、两翼齐飞"的新闻表现理念的带动下进入了"读图时代"。优秀新闻摄影作品的评判标准也在发生着变化。"华赛"就提出了"开阔的新闻视野、敏锐的洞察目光、高超的摄影技巧、强烈的视觉冲击力、客观的真实反映"的口号，力求让中国摄影记者在世界舞台上发出自己的声音，树立自己的品牌。专业记者也开始向图文并重、图文合一的新型摄影记者转变，顺应数字化、电脑化、网络化的潮流，认真学习新技术，运用新技术，在新闻摄影实践中努力做到时效更快、采访范围更广、采编联络更及时。但是，不论怎样变化，在新闻摄影实践中，事实是第一性的，是新闻存在的基本条件和本质特性，对新闻具有决定性的作用。

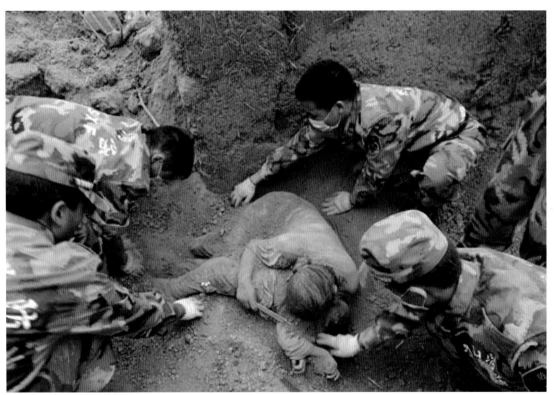

△ 母爱·地震 第五届华赛年度最佳新闻照片奖　　　　　　　　　　　　　　　　　　邹森　摄

新闻摄影的出发点是目击生活的存在状态，归宿点是通过摄影画面准确鲜明的形象来真实地表达现实生活中的新闻事实，让真相说话，用真情打动人心。因此，真实性是新闻摄影的基本特性。这一根本原则，要求记者必须坚持唯物论的基本原理，在把握新闻价值的前提下，所拍摄的是真人真事，能够反映人物、事物的基本面貌。随着数码技术的进步，通过电脑对照片的内容要素和图像信息的修改使得新闻摄影的真实性成为一个常议常新的话题。随着社会生活节奏的加快、摄影技术的进步，新闻摄影的真实性问题也需要不断跟上变化的时代而继续深入讨论。

新闻摄影要求必须是真实性的报道，这一本质属性决定了新闻摄影所报道的必须是新近发生的事实，是真人真事。新闻摄影区别于其他摄影形式的基本原则是真实性，而时效性则是新闻摄影的生命力之所在。真实性、时效性与形象性共同构成新闻摄影的三大本质要素。新闻摄

影的真实性主要体现在形象和时效的真实性上。有真实性、时效性，但是没有形象的感染力，甚至连视觉的吸引力都没有，也不能称之为一幅好的新闻摄影图片。同时，如果形象性没有以现场的真实性、时效性为基础，就会缺乏可信度，也同样没有感染力。因此，真实性、时效性与形象性三者在新闻摄影中是高度统一的。

二、纪实摄影

在众多影像的表现方式当中，纪实摄影被公认为是与现实关联较为密切的一种。它记录现实，并借此力量改造社会，真实地传达出影像背后的情感与本质。真实性是纪实摄影的本质属性，它强调记录行为空间的原始面貌，在创作中投入了情感与评价，以此完成审美。其目的在于让原始事实真实的再现于媒介之上，使观者更加直观的认识世界。其记录手法以抓拍和跟拍为主，要求"镜头好像人的眼睛"。因此，在观察的同时避免主观介入，寻找最适合纪实风格的记录手法，成了真实本质能否真正实现的关键所在。

抓拍，是通过捕捉精华瞬间，寻找最能体现真实的典型画面。它追求的是在不干扰对象的基础上，捕捉最真实的画面，保持现实生活的原生态。

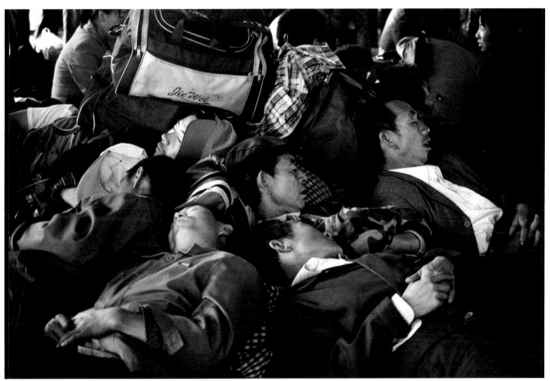

⚒ 旅途　　　　　　　　　　　　　　　　　　　　　　　　　　　蒋生连　摄

跟拍，是通过对事物长时间生存状态的连续记录，从"琐碎的一地鸡毛"中摘取重点，反映真实的生活，达到完全记录的目的。因此，纪实摄影作品具有其他艺术媒介所不具备的感染力和说服力。

谈到纪实摄影，有一位摄影界的泰斗是不容忽视的。那就是被誉为世界摄影十杰之一的抓拍摄影大师——法国摄影家 H. 卡蒂埃·布列松。

布列松真正从事摄影活动是在上世纪 20 年代初期。1947 年，布列松与罗伯特·卡帕等人一起创办了"玛格南"图片通讯社，成为世界上最有影响的几个同类组织之一。

1948～1950 年期间，布列松在东方的印度、缅甸、巴基斯坦、印度尼西亚和中国度过了三年，在中国居住的一年中，有六个月是在国民党垮台之前，六个月是在新中国诞生之初。特别是 1949 年他在中国期间所抓拍的上海抢购黄金风潮和国民党末日等照片是作者忠实记录蒋家王朝覆灭和中国人民斗争伟大胜利的历史见证。这些作品现已成为十分珍贵的历史文献。

每一幅都是布列松式的构图，每一幅都是中国历史，这中国的历史，竟在法国人的摄影作品中体现得淋漓尽致。这足以见得大师极高的艺术品位和预见能力。1952 年，布列松以"决定性瞬间"为书名和序言标题，出版了他的摄影作品选集。此后，"决定性瞬间"便成为欧美各国乃至世界现实主义摄影家及新闻摄影记者共同遵循的摄影金科玉律与摄影美学经典。

与布列松同一时代的纪实摄影大师还有罗伯特·卡帕和马克·吕布。他们和布列松一起成了他们那个时代摄影界的"弄潮儿"。

自从摄影传入中国，到 20 世纪 80 年代末期为止，中国的纪实摄影长期处于摄影的边缘，可以说中国早期纪实摄影的发展只是在一小部分先驱的努力下缓慢的前行。

最早认识到纪实摄影的价值并持之以恒坚持纪实摄影路线的，是"四月影会"的著名摄影家李晓斌。从事摄影之后的李晓斌，风格逐渐形成，就是以现实主义的手法和历史的眼光，拍摄正在发生着巨大变化的人民生活。而且，在实践中他逐渐明晰了自己的摄影观念以及主张，就是充分发挥摄影的记录特征，去见证历史。1977 年的《上访者》就是他在这种思想的引导下拍摄出来的。

当一个衣衫褴褛，胸前挂满毛主席像章的农村老汉的形象，穿过熙熙攘攘的人群突然映入李晓斌的眼帘时，李晓斌立刻感到一种无可名状的激动和紧张，胸口咚咚直跳，手在微微颤抖。李晓斌被这幅景象深深的触动，偷偷地拍下了这一景象。由于当时政治形势的影响，这幅作品直到 1978 年才被冲洗出来，九年后才公开发表。此后，李晓斌就在中国摄影界名声大振。

进入 20 世纪 90 年代，纪实摄影渐渐成长，并开始参与和推动社会历史发展。如解海龙的《希望工程》和卢广的《艾滋病孤儿》系列等，都是不折不扣的纪实摄影，而且他们都发挥了纪实摄影参与生活、干预生活的社会作用，他们对中国纪实摄影的发展是功不可没的。

"世界上没有任何事情没有其决定性的一瞬间"，纪实摄影正是因为这些精彩的决定性瞬间而令世人所重视。

纪实摄影有以下 3 种类型。

(1) 图片故事：对某人，某事件进行具体的描绘，注重情节和连续性。注重非关键时刻的拍摄，使之成为摄人心魄的一瞬。

(2) 图片系列：相同的主题，相互关连的成组照片，静态纪实，没有时间的限制和变化。

(3) 图片短评：对某事、某群体的认识，每幅作品具有独立性，有评论，无互相承接关系。

⚠ 关注中国污染 卢广 摄

第三节 表现性摄影

一、人物摄影

顾名思义，人物摄影就是将人物作为重点拍摄对象，着重刻画人物的外部轮廓及内在精神面貌，表现人在特定环境中不同状况的一种摄影。凡涉及人而又以人作为表现重点的各种题材，都属人物摄影的范畴。在和朋友、家人的聚会中，或者在旅游中，人像的拍摄已经是生活中不可或缺的一部分，它既可以增进情感，还能留下生活的美好回忆。拍摄人像，应以表现人物为前提，并使人物和环境完美地结合，使照片富有生气，富有纪念意义。这种纪念照片看似简单，但真的要在各种复杂的环境中拍好，却需要拍摄者掌握一定的拍摄技巧。从1839年摄影术诞生开始，人物摄影就在摄影各门类中占据非常重要的位置，同时也是人们接触最为广泛的题材。

⌃ 人物 董河东 摄

（一）人物摄影的相机选择

无论是普通的傻瓜相机还是专业相机，其功能都是大同小异的，都可以用来拍摄人物。但也因相机间的构造不同，其性能和特点也各不相同。摄影者究竟该选择哪款相机，一般应从摄

影用途、爱好、经济状况三方面考虑。

（1）摄影用途。一般来说，对于初学者而言，如果仅仅是为了一般的朋友聚会，家庭或生活留念等日常用途，选购一款傻瓜照相机即可，既便于携带又操作简单。也可以选择一款普通135照相机，配备一款标准镜头，便可以满足一般黑白或彩色相片的拍摄需求。但是如果摄影者是为了拍摄出高质量、高标准的人像照片，且要求照片具有一定的艺术彰显力。那就要选购一款单镜头反光照相机，此类相机可更换不同焦距段镜头，也可根据摄影师的不同创作要求对相机进行相应的调节。

（2）个人爱好。每位摄影者的兴趣点不同，有的摄影师喜欢135相机，相对小巧，操作简单，便于携带；有些摄影者喜欢120大画幅相机，由于底片较大、宽容度较高，可表现更细腻丰富的层次。

（3）经济状况。照相机种类繁多，虽功能相近，但由于其构造、性能各不相同也表现出很大的价格差异。因此选购照相机必须要考虑自身的经济状况。一般来说一款中等偏上的照相机就可以满足各类人像的拍摄，而且相机的好坏也不是能否拍出优秀人像摄影作品的决定因素。"工欲善其事，必先利其器"，在条件允许的前提下选择一款较先进的照相机也是有必要的。

（二）拍摄出优秀人物摄影作品的基本要求

人物摄影，最基本的要求就是"形神兼备"，美化人物外在的形体，深度挖掘其内心世界。在现实生活中人与人的外在形体和性格特征千差万别。一幅人物摄影作品如果仅抓住人物的内在气质和精神世界，而外部形体没能把握好，那么这幅照片将不是那么耐人寻味，缺乏一定的艺术表现力；反之，如果把握住了外部形体而没能抓住其内在的气质和精神状态，那么照片将会显得呆板乏味。这就要求摄影师要经常对生活中的人物进行细致耐心的观察，不断去洞察揣摩人与人之间的差别，只有这样才能为拍摄出优秀人物摄影作品做好铺垫。

（三）人物摄影的几种拍摄方式

人物摄影的拍摄方式大致可分为摆拍、抓拍、摆抓结合三种。三种拍摄方式各具特点，要求也大不相同，是三种不同的表现手法。

1. 摆拍

摆拍指被摄者处于完全知情状态，在拍摄过程中被摄者会积极与摄影师配合，在此过程中摄影师对模特的形体、姿势、面部表情等有充分的调动权。但是由于被摄对象是在完全知情的状态下，难免会有些放不开，容易紧张，造成动作表情生硬。

2. 抓拍

在整个拍摄过程中拍摄对象处于不知情状态，由摄影师主动抓取被摄者生活或工作中的典型动作或神态。采用此拍摄方式所得到的影片人物神态表情、肢体动作会显得放松自然、无拘无束。但由于摄影师事先准备时间并不像摆拍那样充分，因此画面的构图和用光方面难免会显得仓促。因此，抓拍对摄影师瞬间把握画面能力的要求更高。

⤊ 美腿　　　　　　　　　　　　　李文睿　摄

▲ 各不相干 　　　　　　　　　　　　　　　　　　　　　　　　　盖浩　摄

3. 摆抓结合

在整个拍摄过程中被拍者处于半知情状态，即被摄对象知道摄影师在拍自己，但却不知在哪个时间点拍摄。在此过程中，被摄者可以按照自己的思维随意行动，因此是处于相对放松的状态，而摄影师也有相对宽松的时间选择最合适的角度和最经典瞬间。

（四）人物摄影的基本构图法则

构图在人物纪念照中起着十分重要的作用，很多摄影者在拍摄纪念照时，总是把人物放在画面的中心位置，如此看来非常别扭；有的画面中，人物所占的比例非常小，很难看到人物的面部表情；还有一些画面中的人物形象不完整，有的把脚裁切掉了，有的把手裁切掉了。这些情况在人物纪念照中都是经常出现的问题。拍摄人物纪念照最基本的就是要遵循人物摄影的基本构图法则，下面我们来详细介绍一下拍摄人物的构图方式。

1. 选择合适的景别

景别是指摄影画面所包括的被摄范围。对于人像摄影来说，选择景别意味着确定拍摄被摄者的特写、近景、半身还是全身。当拿起相机准备拍摄人物的时候，首先要解决的便是这个问题。

人像摄影的景别主要有以下几种：

（1）特写。人物特写指画面中只包含被摄者的头部（有时只是头部的某一局部，比如眼睛），以表现被摄者的面部特征为主要目的。由于被摄者的面部形象占据整个画面，给观赏者的视觉印象也比较强烈，因此对拍摄角度的选择、光线的运用、神态的掌握、质感的表现等要求更为严格。在用标准镜头拍摄特写照片时，由于人物面部离镜头很近，会造成人物形体的变形，因此在拍摄特写照片时，最好使用中长焦镜头，这样相机的镜头会离被摄者远一些，避免透视变形。

⌃ 遐思 鲁悦 摄

（2）近景。近景人像包括被摄者头部和胸部的形象，它以表现人物的面部相貌为主，背景环境在画面中只占极少部分，仅作为人物的陪衬。近景人像也能使被摄者的形象给观众较强烈的印象。同时，近景人像能在画面中也包括一点背景，这点背景往往可以起到交代环境、美化画面的作用。当然，拍摄近景最好还是使用中长焦距的镜头拍摄。

⌃ 动漫女孩 汤伟 摄

（3）半身。半身人像往往从被摄者的头部拍到腰部，或腰部以下膝盖以上，除以脸部面貌为主要表现对象以外，还常常包括手的动作。半身人像比近景和特写人像的画面有了更多的空间，因而可以表现更多的背景环境，能够使构图富有更多的变化。同时，画面里由于包括了被摄者

的手部，就可以借助于手的动作帮助展现被摄者的内心状态。

回眸　　　　　　　　　　　　　　　　　　　　　　韩阳　摄

（4）全身。全身人像包括被摄者整个的身形和面貌，同时容纳相当的环境，使人物的形象与背景环境的特点互相结合，都能得到适当的表现。拍摄全身人像，在构图上要特别注意人物和背景的结合，以及被摄者姿态的处理。

2. 确定画幅格式

人像摄影的画幅格式，最常见的是竖长方形与横长方形。采用哪种画幅为好，最重要的是要根据被摄者的实际情况、姿势和背景环境的特点来确定。比如说，拍摄一个人的全身像，对背景没有太多要求的情况下大都要采用竖幅格式；而要拍摄有很多人物的合影，这时候大都要采用横幅格式拍摄。

俄罗斯女孩　　　　　　　　　董河东　摄

⌃ 纽约街头义唱的黑人　　　　　　　　　　　　　　　　　董雪　摄

3. 选择最佳拍摄角度

　　大家都有这样的生活经验，同是一个人，从不同的角度去观察，得到的视觉印象并不完全一样，有的角度显得更美，更有神韵。在拍摄人像的时候也是这样，我们要力求找准被摄者最美、最动人的角度。拍摄角度的少量变化，都能对被摄者形象的表现产生明显的影响。最常见到的拍摄角度大体上分作正面人像、七分面人像、三分面人像、侧面人像。具体选择哪个拍摄角度一定要因人而异，每个人的五官都是不一样的，在平常的拍摄中一定要善于观察，发掘人物最美的拍摄角度。

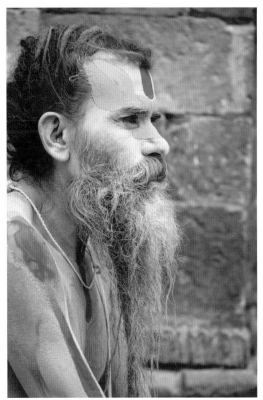

⌃ 侧面人像　　　　　　　　吴飞虎　摄

4. 人物摄影构图的基本方法

人物摄影的布局是服务于主题需要的。把与主题无关的背景和人物弱化或删减，将主题人物安排在画面的主要位置。很多摄影者不知道把人物放在画面的什么位置，结果他们通常选择把人放在画面的中央。主题尽可能不要安排在画面的中心位置，此位置不符合人的视觉感受，容易使画面过于呆板和直白，不够含蓄。拍摄人物时，我们可以把画面等距离从横向和纵向画两条线以分成九个方块，任何两条线的交叉点都是生动的视觉中心，这些交叉点就是放置兴趣中心的理想位置。因此，要把人物相应的安排在画面的 1/3 交叉点处，左边或者右边都可以，根据具体的画面来安排，这种方法俗称三分法或黄金分割法。该构图法是决定艺术美感的关键构图法则之一，四个点均是安排主题的最佳位置，可使画面丰盈饱满，极具美学价值。反之如主题偏离黄金分割点的位置太多则很难得到理想的画面效果。

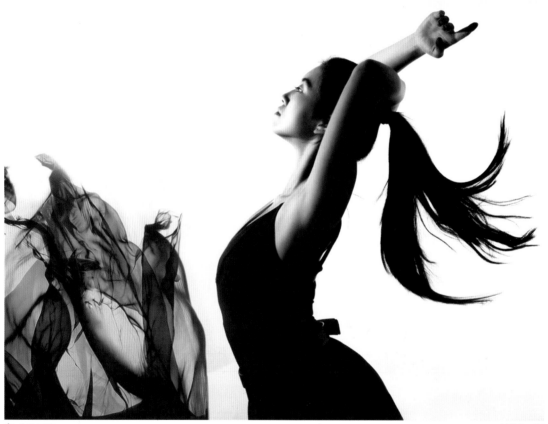

⚑ 花样年华

刘洪亮　摄

拍摄半身人像时，眼睛是兴趣中心。因此，最好把眼睛置于分界线上或者任何两条分界线的交叉点上。在大半身人像或者全身人像中，脸是兴趣中心。因此，应该把面部安排在交叉点或者分界线上。

三分法或黄金分割法是人像摄影构图中应掌握的最基本法则，一般的人像照片都应该以这个法则为基础，在这个基础上，人像摄影中还经常用到以下的几种构图形式：对称式构图、三角形构图、中心式构图、曲线形构图、框式形构图、对角线构图等。

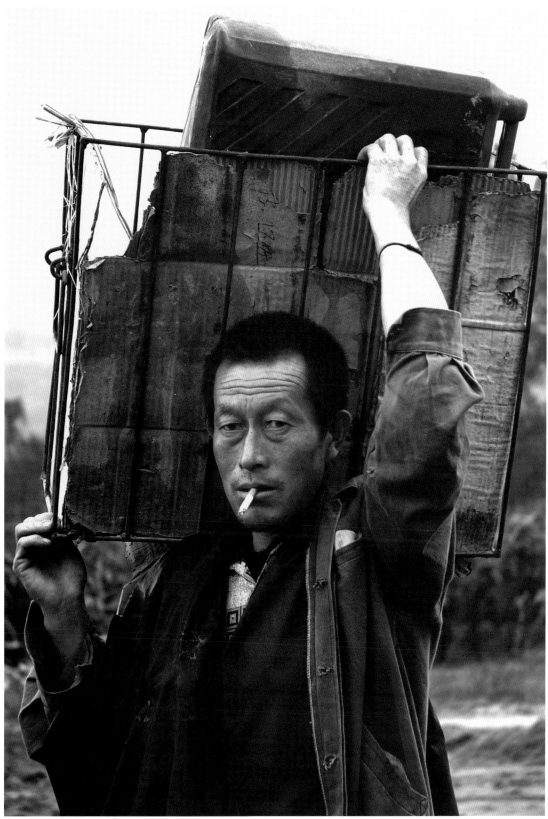

黄河船工　　　　　　　　　　　　　　　　　　　　　　　　周坤　摄

⬆ 镜中人体

马雨霏 摄

（五）人物摄影如何做到主题突出

（1）尽可能选用较大光圈，使背景虚化，主体突出，进而达到突出主题的目的。

（2）利用长焦镜头，让背景在画面中占的面积缩小，扩大人物在画面中的面积。

（3）利用主体与背景明暗对比、主体与背景色相冷暖的对比、主体与陪体大小虚实的对比，以起到突出主题的作用。

温馨

刘金虎 摄

（4）运用环境中出现的一些线条的穿插或汇聚会对人的视线起到指引作用，因此将主题置于线条的交叉或汇聚点也可起到突出主题的作用。

（六）拍摄人物摄影的几种光线选择

1. 室外自然光

室外自然光是由阳光和天空光组成，也称为昼光。利用此种光线拍摄人物时，光线太强或太弱都不太理想，而且不同的季节和时间段光线也会产生不同情趣。因此要求拍摄者要多实践多总结，只有合理把握拍摄时间和光线强弱才能拍出理想的人物照片。

池畔女郎 刘金虎　摄

2. 室外混合光

室外混合光即自然光与人工光的结合。在室外拍摄人物时，光线太强则反差太大，光线太弱则反差太小，难以拍出理想的效果，此时就需要人工补光达到最佳效果。常用的补光工具有闪光灯，反光板。

3. 室内人工光

室内人工光大多用于摄影棚，如照相馆，影楼。我们常见的个人写真，婚纱照等多是利用这种光线拍摄的。室内人工光的好处是可控性强，可以根据摄影师的想法来控制影调和塑造人物形象，以达到突出人物优点，掩饰缺点的目的。

❖ 池畔靓女 刘金虎 摄

4.室内现场光

室内现场光指除专业影棚以外的各种场合的室内现有光，可以是窗光，烛光等。光线相对柔和，室内现场光与室内人工光相比拍出的影片真实感更强。但当光线较弱时拍摄需要较慢的快门速度和较大的光圈，必要时需要使用三脚架。

二、风光摄影

风光摄影一直不变的是摄影师对大自然鬼斧神工创造的描摹。而同样的风光，在每一个摄影师的相机里却展现出不一样的风采，奥妙所在除机器的因素外，更重要的是构图和思考方法的不同。

当我们身处大自然的怀抱中，满眼都是景物，哪些应该删去、哪些应该保留、取景的位置和最佳拍摄角度的选择等都应当值得去探讨。仔细观察，并结合积累的经验，选取认为理想的角度去拍摄心目中已打好草稿的景物，再加以细致的剪裁。

所谓剪裁是要对最微小的地方也要注意，不容疏忽。不管一草一石，一枝一叶，都要列入需要推敲的范围。因为往往看似微不足道或毫不重要的地方，却对建设或破坏一幅优秀作品起着重要的影响。因此，选景与拍摄是要相当细致的。

画家黄宾虹说："纵游山水间，既要有天以腾空的动，也要有老僧补衲的寻静。"意思是说我们对眼前的景色要有无比的热情，不辞劳苦的四处奔跑、观察、寻景，跟着就是要做整体的思考，去认识眼前的景色，从而了解这些景色。"山峰有千姿百态，所以气象万千，他如人的状貌，百个人有百个样。"

△ 川西风光　　　　　　　　　　　　　　　　　　　　　　　　　董河东　摄

　　所以我们拍摄风光，不是停留在表面上，更多的是去注意山景的气势与当地的特色，五代时期的画家荆浩说："搜妙创真"。妙是指客观的存在，搜是作者主观的努力。下面一张图片是摄影师张百成通过夜景的长时间曝光，将一个不起眼的藏区村庄的宁静祥和之美展示出来。

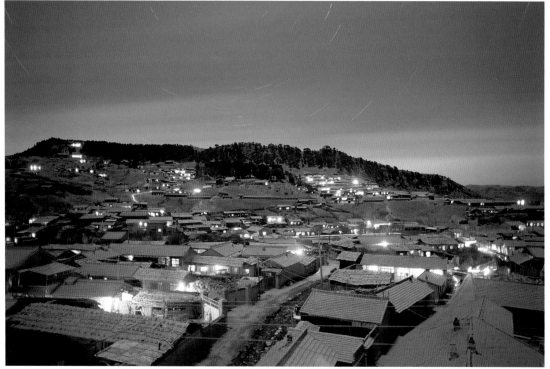

△ 静夜　　　　　　　　　　　　　　　　　　　　　　　　　　张百成　摄

　　风光摄影题材是很广泛的，除了名山大川、森林原野和名胜古迹外，城市风光、工矿场景、夜景、农村面貌、湖滨公园及一切大自然景物等，都属于风光的范围。拍摄风光照片与其他内容一样，在拍摄前，首先要确定拍摄景物的主题，然后再考虑怎样表现主题。这样在照片上才有中心内容，才能表达出作者的思想意图。一张没有中心内容的照片，即使这张照片的光线怎样好，构图怎样美，层次怎样多，色彩怎样鲜明，最终也是失败的。正如一篇文章没有中心内容一样，使人看起来乏味。所以，风光作品要求和写文章一样，要有章有法。

　　照片上的光线、构图、层次和色调都是表现内容的技术手段，是从属于内容的，不能作为决定画面的目的。万物都有它的独特的本质，尤其拍摄大自然风景时，对于充满整个大自然的花、草、木、石、泥的本质更要深切认识，然后熟悉和掌握它的本质，使其有效地重现于画面中、照片中。在摄影中所谓的"质感"，意思就是要在表现景或物的时候，不是徒具其形貌的轮廓，重要的目的要表现到有质的感觉，既有骨，又有肉。

⌃ 丽宁十八湾　　　　　　　　　　　　　　　　　　　　　　　　　　　　　　董河东　摄

　　画面的节奏主要也是从景物的线条中产生，如画面中的直线、曲线、斜线、弧线、上下屈曲线、左右转折的线，有些是明显的实线，也有些是隐晦的虚线；有些是错综复杂，而矛盾统一；有些是简单纯洁，却活泼流动；有些强弱对比，有些刚健有力。如例图《丽宁十八湾》的拍摄，作者就是利用山路弯曲的特点使画面产生一种节奏感和连接性。因此，我们在风光摄影中，一定要注意景物线条的运用。

　　"生活不是缺乏美而是缺乏发现美的眼睛。"所谓"发现美的眼睛"往往就是能够从独特的角度去审视画面，而"独特的角度"就是构图。很多摄影著作中长篇累牍将各种构图的方法介绍给读者，但收效甚微。原因很简单，所谓"法无定法"，没有什么以不变应万变的招数能让大家完成所有的拍摄场景。但是，一些基本的构图原理能够从根本上帮助初学者快速找到自己独

特的视角。

如果要表现画面上的透视、立体感、纵深感等，前景和背景在摄影构图中是很重要的因素，他们能起到突出主体、增加空间感和深度感的作用。因此，在摄影构图中，正确地利用前景和背景，可以使照片中的景物更加和谐统一，从而更具有艺术感染力。有时候，前景和背景的使用能够完全改变叙事的重心给人以出乎意料的视觉特效。在风光摄影中合理利用或放大前景，可以增强画面的表现力及视觉冲击力。

☆孤舟　　　　　　　　　　　　　　　　　　　　　　　　　　　　　　　董小眉　摄

我们知道，"兴趣中心"就是画面中最吸引人的那个部分。观众欣赏照片时，注意力集中在画面中他最感兴趣的地方，会给他的印象最深刻。由此，我们可以看出画面中需要突出的部分就是兴趣中心，而兴趣中心的形成可以依靠一些手段来完成。

三、静物摄影

静物摄影是指取材现实中实物作为拍摄对象，并且在真实反映被摄物体的固有特征的基础上，经过创意构思，结合构图、光线、影调、色彩等摄影手段进行艺术创作，将拍摄对象表现成具有艺术美感的摄影作品。由于拍摄对象是静态的物体，静物摄影在取材、立意、构思上有相当大的空间。

静物摄影具有两大优点：首先，它是进一步体会艺术视觉的深化过程。当一些很平常的物体被拍成引人入胜的照片时，实际上也就是深入学习观察这些物体的过程。其次，拍摄静物能获得更多的实际摄影知识。对摄影者来说，静物摄影的难处在于它的画面构成具有独到之处，当布置好被摄物体之后，必须选择拍摄角度，在用光方面发挥创造性，进而把从静物摄影中学习到的实际摄影知识应用到日常摄影中去。

此外，静物摄影还可以作为广告宣传的一个很好的表达形式，它的很多创作方式和思维都

被产品广告和商业摄影所运用。当我们在一些时尚杂志的封面上看到那些精美的饰品和各种各样的香水瓶的时候，是不是会莫名产生一种惊讶，为什么同样的东西，在摄影师的手中可以拍得惟妙惟肖，创意无穷。

（一）静物的摆放

由于静物的取材量相当大，在现实生活中几乎所有的东西都可进入图片中，所以创作的点就非常多，因为被摄物体是无生命的，可以任凭摆布，多角度移动以达到创作意图。但是在拍摄之前还是要分析清楚要拍摄的是什么，不宜摆放过多的内容，使画面过于复杂，埋没了主体。静物的摆放有很大随意性，摄影师必须调动自己的创造性思维，力求将物体摆放得有新意、有节奏，给人赏心悦目的审美感受。对于一些有特殊质感的物体，必须想尽办法来突出它质感，如金属器皿、玻璃器皿、珠宝等，就应该运用可以衬托其质地的背景让它更加光彩夺目。

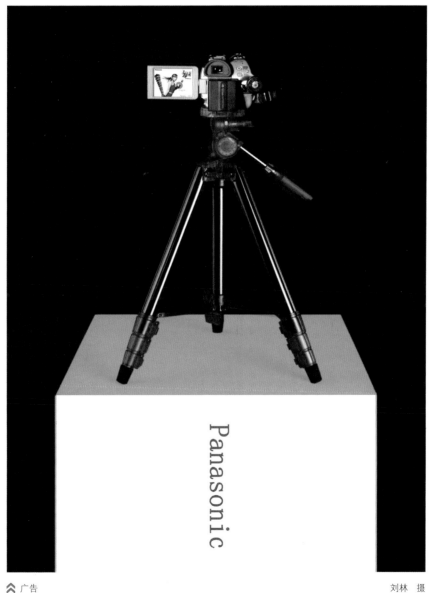

↟ 广告

刘林　摄

（二）静物的用光

在静物摄影中，光线的运用是能否完整表达静物质感的关键，是阐述静物精神所在的主要方面。要将静物质感完整表现出来，除借助于某些道具外，关键在于用光。对于表面比较粗糙的木和石，拍摄时用光角度宜低，多采用侧逆光；而瓷器宜以正侧光为主，柔光和折射光同时应用，在瓶口转角处保留高光，在有花纹的地方应尽量降低反光；对于皮革制品通常用逆光，柔光，通过皮革本身的反光体现质感。

www.military-wallpaper.com

︽ 资料图片

柔光：无明显阴影效果，反差较弱、影调柔和、层次丰富；适合于表现朦胧、温柔、典雅等题材。右图是使用柔光照明的效果，将玉石的色泽完美的呈现出来。

直射光：能使物体产生明显阴影的光线，反差强烈、影调明朗；适合于表现一些质地较硬的物体，体现出刚强、坚毅、爽朗等效果。

侧光：正面光由于不利于表现物体的立体感，一般多用作辅助光，侧光则立体感表现较好，也最适宜表现物体的质感，因此，静物摄影中常用侧光。

逆光：能突出表现物体轮廓，适合拍摄需突出轮廓，强调通透感的物体。但由于逆光光照面积小，反差较强，故静物摄影中极少采用逆光作为主光。

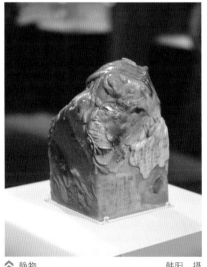

︽ 静物　　　　　　　　　　　　　韩阳 摄

⚠ 资料图片

顶光：最近似于太阳光照射的方向，有一种近乎自然的感觉。不少作品采用这种光作为主光。

（三）静物摄影构图

黄金分割：在绘画与摄影中，将画面从上到下，从左到右各平分为三等份，这四条分割线相交成四个点，这四个点就是安排作品的趣味中心的最佳位置。

对角线构图：对角线构图最具冲击力，动感最强。如选用得当，效果非常好。

三角形构图：三角形构图即一般的品字形构图，它最适合表现稳重、庄重的题材。

散点构图：散点构图把物体布满整个画面，不刻意去突出某件物体，完全是自由松散的构图结构。但他通过疏密或色调去组织画面，使无序的画面置于有序之中。

⚠ 甜点 刘金虎 摄

对比构图：对比是构图的一种表现形式，色彩对比、质感对比、大小对比、阴暗对比，比比皆是，能成功运用对比构图的作品多数都能达到不凡的效果。

曲线构图：在静物摄影中较为少见，但它表现力很强，优美而富有韵味，往往用线条来体现。

（四）静物摄影实践

金属制品：对于反光强、表面的面状较明显、明暗反差大的金属作品，应以柔光和折射光为主，以提高反差。

工艺品：拍摄时要注意它的立体感，一般多采用侧光，最好能分出顶面、侧面和正面的不同亮度，还要从明暗不同的影调和背景的衬托中表现出物体的空间深度。测光时光比不要太大，一般背景的色调与主体和谐为好。也可用鲜明的对比，最好用画幅大一点的相机。这样放大后工艺品的质感、细部层次、影纹色调都能较好体现。

⌃ 静物　　　　　　　　　　　　　　　　　　　　　　　　　　　　　　　孙磊 摄

玻璃器皿：玻璃器皿较特别，表面光滑，易反光，在拍摄时可将灯光照射在反光面上，再反射到玻璃器皿上，也可以用背景柔和的反射光作为唯一光源。表现玻璃器皿的轮廓线条和透明质感。为防止相机的影子反映在玻璃器皿上，可用一块 50 厘米见方的黑布中间开出镜头的孔洞放在相机前。拍摄橱窗里的玻璃器皿时，应从室内向室外拍，利用从室外射入的逆光，表现玻璃器皿的透明质感。

机械：为把机械表现的清楚，最好用较大的景深，用中焦距镜头，较小的光圈。室内拍摄机械时，布光应均匀，主光灯可用于正面，辅光灯可横、直、斜线布置。室外拍摄机械时可视机械的颜色选用不同的光照，浅色的以侧面光为宜，深色的以平面光为好。

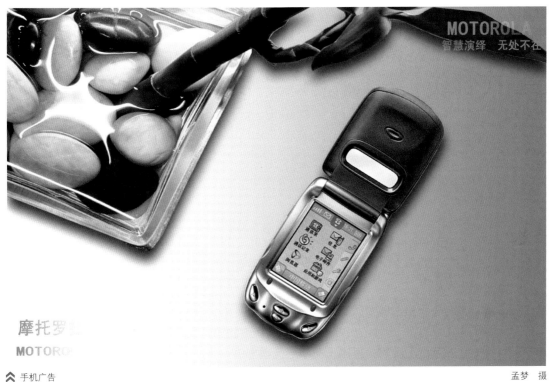

⌃ 手机广告

孟梦 摄

　　花卉：拍摄时多在相机前加用近摄附件，以获得较大的影像。为使花朵突出，可用大光圈使背景模糊，也可采用简洁背景。拍彩色片时，可用偏振镜压低偏光色调，以蓝天做背景；拍黑白片时，多以蓝天作背景，如需灰色色调，可加黄色滤光镜，如需深灰背景，可加橙色或红色滤光镜。为表现花朵的质感和花瓣层次，可利用自然光或灯光造成侧光、侧逆、逆光效果，同时需加以辅助灯光或反光板辅助暗处亮度，缩小光比反差。

⌃ 静物

李国军　摄

⌃ 花蕊 苏晓 摄

（五）需注意的问题

1. 色调与情绪

色调是表现情绪的主角，静物摄影常从道具、色彩的选择，灯光的布置，背景的取舍去营造不同的色调，表现不同的情绪。有时在画面中有一点对比强烈的色调，犹如柔和的乐曲中插入一句悦耳的高音，特别提神，静物摄影中也常采用这种手法来表现主体。

2. 意念的表达

直叙式表达：通过选择直接与主体有关的道具，器皿、背景及光线，直接的展示物体，是常用的方法。

朦胧式表达：在现代摄影中常用间接的表达意念，用意欲的方式体现。让观者根据自己的经验去丰富原作的内容。这时物体的造型和道具的选择非常重要，可用朦胧的柔光，将反差控制在一定范围内，从而营造出画面的主题气氛。

抽象式表达：是无主题式的表达法，追求物体的形体表现、光影表现和质感对比。在用光方面特别注意暗影形状的运用，把它作为构图因素去考虑，可通过更深刻地了解物体外在和内在的联系，用形象思维去表达意念，突出作者个人的特性和思想感受。

⊗ 无题　　　　　　　　　　　　　　　　　　　　　　　　　　　　韩阳 摄

四、动态摄影

如何拍摄好运动的物体，很多摄影者遇到运动的物体就手足无措，不知如何是好，更不用说进行独到构思和艺术表现了。拍摄运动物体有一定的规律，假若对此一无所知，自然不能得心应手。拍摄运动物体一般有两种，一种是"凝固"目标，一种是"虚化"目标。面对运动物体究竟如何处理，在客观情况许可的前提下，还得看拍摄者的意愿和宗旨，这恐怕也算是"意在笔先"吧。

（一）"凝固"法是拍摄运动物体最常用的一种方法

平常，运动物体我们随处可见，翱翔的飞鸟、疾驰的列车、奔跑的运动员等。可是在特定场合中的运动物体，特别是在快速运动的物体面前，有时往往难以看清其"真面目"，如果用摄影手段使其在高峰时"定格"，我们便能端详其细部，了解其来龙去脉，感悟其精神力量，欣赏其运动姿态。

拍摄"凝固"性的运动物体照片的关键是采用高速快门速度。一般来说，1/500 秒快门速度已足以能应付大多数运动物体，但是对于一些高速运动的物体来说就需要更快的快门速度，比如发射的炮弹、起航的飞机等。这时候快门要在几千分之一秒的速度才能凝固住运动对象。当然，到底多高的快门时间才是合适的，这个问题要根据实际情况来分析。

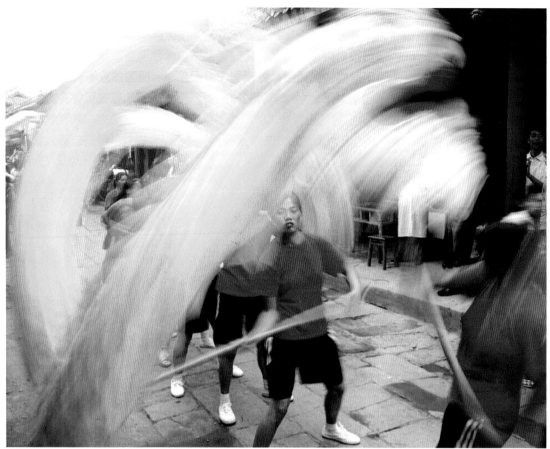

⤊ 舞狮　　　　　　　　　　　　　　　　　　　　　　　　　　　　　　　　　孟进才　摄

　　具体来说，"凝固"运动物体的快门速度取决于三个因素：运动物体的运动速度、运动物体的运动方向和运动物体与相机的距离。一般的规律是：运动物体的速度越快，所需的快门速度越快（运动物体的运动方向与相机的距离不变）；运动物体与相机的距离越近，所需的快门速度越快（运动物体的运动速度和运动方向不变）；运动物体的横向运动与斜向运动、竖向运动相比，所需的快门速度前者最快，中者次之，后者更次（运动物体的运动速度与相机的距离不变）。

　　掌握了这一规律，不仅能根据这三个因素的具体情况，选用适当的快门速度，而且还可增强应变能力。如果拍摄一个运动物体由于种种原因达不到凝固运动物体的要求，摄影者可以变换一下拍摄位置，使运动物体的运动方向由横向变成斜向或者竖向，或者迅速后退拉大相机与运动物体之间的距离，从而可以把快门速度减慢。此外，利用某些运动物体在运动过程中出现的短暂停顿，比如跳高到达顶点的一瞬，快门速度也不必很高。

　　除了上面提到的三个因素以外。要拍摄"凝固"的运动物体图片，还要注意以下几点。

　　（1）把相机设置在连拍上，由于运动物体的姿态迅速多变，很难在较高的快门速度下抓拍到满意的运动姿态，因此在连拍模式下多拍摄几张能增大拍摄的成功性。

　　（2）把相机的聚焦模式设置在连续对焦或者追踪对焦上，这样相机会根据物体的运动轨迹自动追寻焦点，免去了手动调焦的不便和缓慢，给运动物体拍摄带来很大便利。

　　（3）设置"预设焦点"。在前面我们提到了预设焦点是专门为拍摄运动物体准备的。它可以方便地"捕捉"到运动物体的焦点。

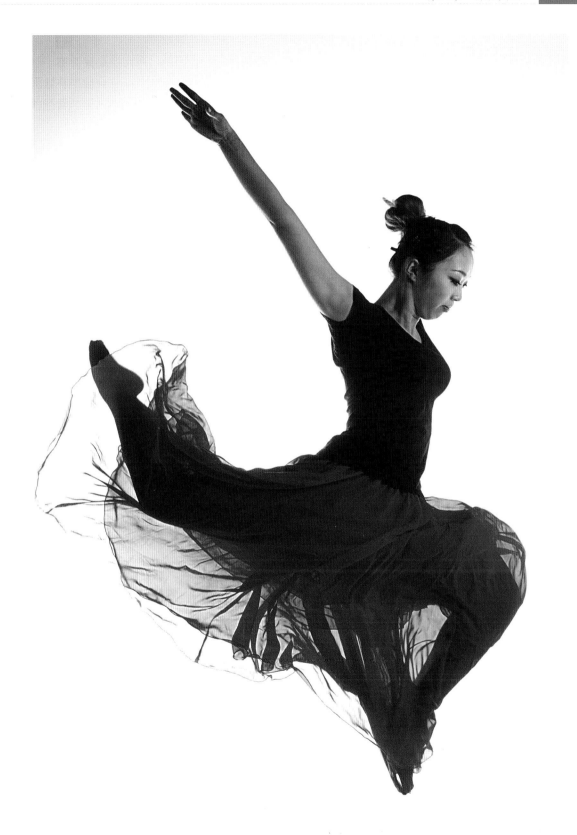

︽ 韵

李国军 摄

安大略湖滨　　　　　　　　　　　　　　　　　　　　　　　董河东　摄

（4）使用较高的感光度。当摄影者使用长焦镜头或者大变焦镜头，或者在光线较弱的情况下，可能快门速度无法达到凝固物体的高速运动，这时使用较高的感光度即可以相应地提高快门速度。

（二）使用低速快门"虚化"运动物体也是拍摄运动物体的一个重要手段

虚化运动物体的基本手段是借助慢速快门。快门速度愈慢，动体就虚化得愈厉害。如果选用的快门速度介于充分"凝固"影像和完全"虚化"影像之间，那摄取的影像可能很有趣，即运动物体动得慢的部分是清晰的，动得快的部分是模糊的。

虚化某一运动物体采用何种快门速度，虚化的程度如何，与运动物体的运动速度、运动方向与相机的距离密切相关。就是说，运动速度越快、目标与相机的视向构成的角度越大、目标离相机距离越近，虚化动体的程度就越高。

济州岛瀑布　　　　　　　　　　　　　　　　　　　　　　　董河东　摄

此外，拍摄"虚化"运动物体还应注意：

（1）使用较低的感光度，由于虚化运动物体的拍摄需要较慢的快门速度，把感光度降低就会得到较慢的快门速度。

（2）使用中灰滤光片，当光线较亮，使用低感光度仍获得不了慢速快门时，在镜头前加用中灰滤光片会减少进入相机的光量，有利于获得慢速快门。

还有一种"虚化"运动物体的拍摄方法是追随拍摄，可获得目标基本清晰、背景虚化的影像，产生间接动感效应。追随拍摄需要采用比较慢的快门速度，照相机跟着运动物体的方向移动，在追随的过程中按动快门，拍摄出来的照片背景和前景移动模糊，主体突出，给人以快速运动之感。

追随拍摄对于摄影初学者有一定的难度，需要一定的经验，追随拍摄应注意以下几点：

（1）追随拍摄的整个过程中，移动相机要平稳、匀速，摄影初学者要多加练习。

（2）追随拍摄时，最好用取景器取景，要把相机紧靠脸部，要把头部与身体同时移动。相机与头部作为一个整体来转动。拍摄时，先从取景框里看好被摄对象的位置，然后，按运动物体行进的方向，相应转动相机，待到适当时机时，及时按动快门。

⌃ 资料图片

（3）要在转动过程中按下快门，按下快门后要保持继续平稳追随。

（4）使用追随法拍摄时，一般宜选用侧光或逆光为好。应选择深暗色的背景，背景要有树、山、房屋或人群等景物。这样在转动相机时，背景才能出现模糊的线条。如果背景没有景物，或是暗黑一片，拍摄时即使转动相机，也不会出现模糊效果。

（5）相机与动态被摄对象成90°角是追随拍的最佳角度。

五、动物摄影

对于野生动物的摄影，除需要摄影技巧外，还要了解该动物的行为和生存状态等方面的知识。

（一）动物摄影的审美情趣

自然界的动物具有的美的形态、声音、行为等能给人以审美情趣。动物处处可见，天上的飞鸟，水中的游鱼，草木中的昆虫，池塘里的鹅鸭，山坡上的牛羊，草原上的奔马，动物园中的珍禽异兽，原始森林中的狮、虎、象、蟒，深海中的鲸、鲵、鲨、鳄等。这些形形色色的动物，表现出千姿百态和生机盎然的美。摄影师可通过相机将这些自然界的神奇造化描摹出来。

⤒ 资料图片

1.动物的自然审美情趣

许多动物的生理结构、形体姿态都符合对称、比例、均衡等形式美的法则。如何将动物自身的形象美表达出来是动物摄影师的首要课题。下面的图片所展示的正是这样一个独特的视角，

两只丹顶鹤为摄影师演绎出一曲动物的芭蕾舞，具有平衡美感的四只翅膀对称中展示出变化。当它们正立时，如以前肢为界作垂直虚线，把身体和头、颈分为两部分，其水平长度之比恰与黄金分割相符，因而，给人以和谐的美感。

⌃ 翩翩起舞　　　　　　　　　　　　　　　　　　　　　　　　　　　　　韩阳　摄

色彩的审美情趣贯穿于大多数艺术活动之中，有些动物的色彩单一、纯正，如金色的猴、

雪白的兔、褐色的松鼠等。有些动物的皮、毛、羽色彩缤纷，显现出对比、调和、规则、奇异的图案美，如五彩的孔雀、斑斓的猛虎等。动物的色彩之丰富堪与植物相媲美，且一般不受季节、气候的影响。

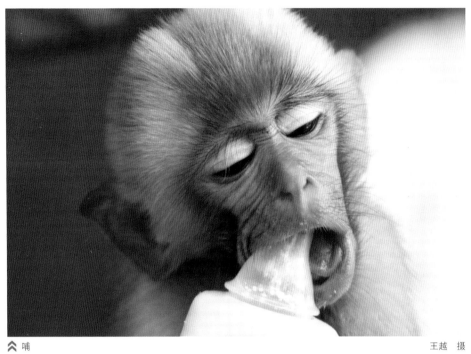

▲ 哺 　　　　　　　　　　　　　　　　　　　　　　　　　　　　　王越　摄

动物是优秀的舞者，它们以灵巧、轻盈、雄健的动作和姿态往往令人叫绝，有时仅仅是一个瘙痒的不经意的举动凝固在影像中就成为千古绝唱。

▲ 等待 　　　　　　　　　　　　　　　　　　　　　　　　　　　王越　摄

2. 动物的拟人化审美情趣

在艺术创作活动中常用的表现手法就是象征美。动物比起其他事物，与人在各方面最为接近，所以动物的美最能唤起人的联想。如成双成对的鸳鸯是忠于爱情的象征；凶猛的狮虎是强悍、英武的象征；牛的吃苦耐劳是无私者奉献精神的写照；狗的忠实、羊的温顺、骆驼的耐力等都能引起人们肯定性的美感。

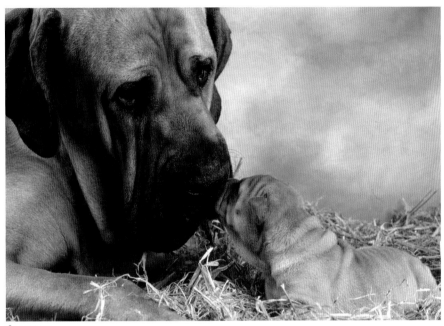

⌃ 资料图片

人是社会性动物，而动物所体现出的群体性有时也会带给我们不同的反思。如何去观察以及如何用相机去记录动物的群体性，也成为摄影师拍摄和学习的课题。

⌃ 啜　　　　　　　　　　　　　　　　　王越　摄

人所宝贵的是滑落眼角的一滴泪痕,那晶莹剔透中展示了我们高贵的情感。动物也有眼泪,动物也有情感,动物摄影师的最高意境就是用影像记录那晶莹剔透的瞬间,那充满情感的一刻。也许是玩耍,也许是巧合,下面图片中两只海豚为我们展示了那深情的一刻。

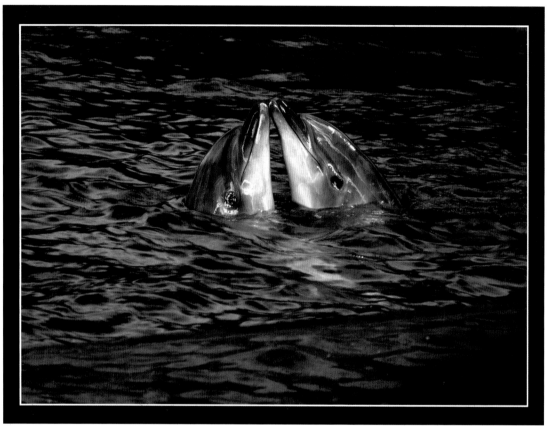

⬆ 吻

李可 摄

(二)动物摄影的拍摄技法

1. 动物摄影的选题

动物是非常有趣的拍摄主题,但拍摄它们并不容易。野生动物通常不会摆出你所希望的造型,有时甚至难以接近它们,更别提拍摄有质量的照片了。所以要求摄影师掌握一些动物相关知识,这样拍摄特定动物时,在选择拍摄地点和拍摄时间上能够事半功倍。

2. 动物摄影的器材

选择动物摄影器材首先考虑的是拍摄距离问题,超长焦镜头能够有效的解决拍摄距离问题。所以大多数动物摄影师选择的镜头的焦距比较大,如下面的图片所展示的 800mm 镜头。大多数动物都拍摄距离非常远,所以你需要至少 200mm 以上焦距的镜头。长焦镜头不仅令你可以从远处拍摄,也可以令背景更加虚化。只是更长的焦距(或更大的光圈)意味着镜头会更贵、更大及更重。当然,你也可以用 100mm 或更短的镜头,只是你需要找到非常勇敢的动物,或者只把动物作为风光摄影的一部分。

　　在动物摄影中，几乎所有数码单反相机都可以用。不过，如果你计划拍摄动物，就要留意连拍速度、高感光度及自动对焦系统的精确度。如果你没有单反相机，拍摄工作就会变得更加困难，但是也不用放弃，好的摄影师用手机也能拍得很好。

⚹ 憨态可鞠　　　　　　　　　　　　　　　　　　　　　　　　　　　　　　　　　　王越　摄

3. 动物摄影的隐蔽

　　如果想拍摄一些很谨慎或凶猛的动物，或者需要很靠近地拍一些动物。可以使用迷彩带、伪装网以及周围环境中的东西来做伪装。可以隐蔽在一些动物的生活区域附近，并在希望动物出现的地方放一些食物。

　　小心移动：只要你没有突然的动作，很多动物都可以让你靠近。

　　悄悄靠近：只要确保动物没有看到你，你就可以悄悄地靠近，然后小心地拍摄。

趴下，不要有任何动作：当你趴下时，动物有时会出乎意料地靠近你。只需要找到一个好地方，或者投放一些食物，然后保持耐心。

<h1 style="text-align:center">第四节　应用性摄影</h1>

一、广告摄影

广告摄影的本质是真实地显示商品的外观、用途、品种、质量、色彩等特征，起到推销商品，激发消费者购买欲望的目的。广告摄影虽已有相当的历史，但过去除了在商品简介、样本、单片、POP中使用纯商品照片外，很少用于报纸、杂志、邮寄广告、户外招牌等大众媒介。随着广告产业的迅速发展，广告摄影作品已被更多的媒体广泛运用，这就为广告摄影提供了更为广阔的天地。

⤊ 手表广告　　　　　　　　　　　　　　　　　　　　　　高亮　摄

广告摄影属于实用艺术的范畴。从现代传播功能的角度来看，广告摄影也可以称为信息传递艺术。广告摄影必须以追求实际的传达效果为目的，具有十分明确的市场目标和宣传目的，要求针对目标市场和目标用户而拍摄制作。广告摄影必须清晰、准确地传达信息，其评价标准虽然也重视思想性和艺术性，但更多层面上要考虑其商业因素。

广告摄影的力量在于更多地吸引人们的注意力，引起人们对商品的购买欲望。评价广告摄影的标准是根据整个广告推广活动终结时的结果来检查的，经济效果和社会效果是检验广告摄影的效果的标准。也就是说，对于广告作品的评价和预测，是根据广告在商品推销中所起的作用来判定，始终是以市场为基础，以消费者为中心，而不是以个人感受为基础的。具体地说，一张广告摄影作品，不管艺术上是多么精湛，只要它缺乏"推销"的力量，在进入消费者的视觉领域后，即便能够引起足够的审美效果，但是如果无法刺激消费者的具体消费欲望或者激发消费者明确的参与热情，就不能算是一个好的广告照片。而且，优秀作品所刺激的购买目的性是非常明确的，也就是具体到商家所指定的某类商品。

⟪ 品牌广告 秋 摄

从摄影者的角度来看，广告摄影的创意构思要受到被宣传商品的广告策略制约，具有较大的局限性，特别是广告摄影构思和创作讲究定位、定向设计，在内容的表现方面，围绕广告的目的而常常有很大的规定性。但是作为艺术摄影的构思和创意，则没有这方面的约束。艺术摄影可以追求别出心裁，有较大的表现自由空间。因此，广告摄影必须努力讲究商品的个性和风格，常常将个人的风格隐藏在后面，力求以服从商品的需要为主，否则很难达到预定的目标。

由于物体质地和表面肌理各不相同，我们根据不同质感对光线的不同反映，大致把物体分为吸光体、反光体和透明体。这只是比较概括地分类，有些产品的质地介于吸光体、反光体、透明体其中两者之间，或是兼有吸光体、反光体、透明体三者的特点。但是只有对简单而基本质

地的物体的布光表现加以探究，才能塑造好复杂的物体。

我们根据不同静物产品的质感特点，探索出各类商品的典型布光和拍摄技法的共性和规律，并在此基础上举一反三，追求更加完美的视觉表现，当然这只是为了表现不同质地而采用的不同布光方法，如果是表现静物产品的其他方面，那么布光方法就应在此基础上再加创作。

（一）吸光体的拍摄

食品是比较典型的吸光体。食品的质感表现总是和它的色、香、味等各种感觉联系起来，要让人们感受到食品的新鲜、口感、富于营养等，唤起人们的食欲。食物的拍摄种类有很多，在这里我们主要分为菜肴类、果蔬类、饮料类。每一类食物拍摄都有其相应的技巧特点：

1. 拍摄菜肴类

一般在拍摄烹饪的熟食时，菜肴不能烹煮过度，八分熟左右为理想状态，此时菜品的色泽应是最具鲜嫩感的。拍摄烹饪好的肉类、鱼类食品，可以在拍摄前涂抹一层精制食用油，使食物显得特别新鲜。

菜肴的拍摄相对来说难度比较大，因为菜肴在烹饪好的瞬间可以达到完美的状态，但时间一长，或许就短短几分钟，菜肴的色泽和热气腾腾的感觉就没有了。这就给拍摄留下的准备时间非常短促。所以我们要在最短的时间内完成布光、测光和拍摄，这就要求摄影师具备非常熟练的摄影技术，并要善于捕捉和把握拍摄时机。

⌃ 拍摄数据：50mm 定焦镜头，光圈 F5.6，快门 1/125　　　　　姚舜禹　摄

在布光上，由于食物表面松软，一般较少使用直射的硬光，而使用带有一定方向的柔光，柔光程度要根据食物的特点来决定。如果食品本身的表面比较粗糙，光质可稍硬，若食品表面光滑细腻，光质则越柔越好。其目的就是能很好的表现食物的质感。拍摄时布光要均匀，适度调节光比，不能明暗反差过大。

在构图上，拍摄烹饪的食品时可以利用餐具、砧板、漏勺、盛食品的篮子或各种器皿等道具来与食品相结合，也可以利用一些花卉、装饰菜或其他物品来装饰菜肴，渲染环境。但背景和道具的运用一定要得当，不能喧宾夺主，本末倒置。

拍摄红烧、煎炸类食物时，不宜烧的全熟，以便能够更好地表现食物的色泽，否则食物颜色会过深，细节交代不清，而且显得没有食欲。可用绿色的菜叶做搭配，形成一种颜色上的对比，在视觉上显得格外鲜亮诱人。

食物摄影中食物、器皿、道具的洁净是至关重要的一个关节，所以在食物的盛放及摆设时一定要保持干净整洁。如下图色调淡雅、晶莹剔透的菜肴，主光和辅光之间光比不宜过大，光比控制在1：2比较合适，主光和辅光融合运用，既使得菜肴各种材料颜色突出，又不至过于突兀。

⚒ 海鲜 刘金虎 摄

2. 拍摄果蔬类

在进行果蔬类拍摄之前，一般要先对其进行挑选，这主要从形状和色泽两个方面考虑，一般选择大小匀称、颜色鲜艳的水果。关于果蔬类的拍摄也有一些相应的小技巧，目的同样也是可以更好的表现其质感以及新鲜的视觉感受。例如，在拍摄蔬菜时，为了显现出蔬菜鲜嫩的质感，可以先将蔬菜放在碱水中浸泡一下，以使其显得更加鲜绿；如果想表现切开的苹果多汁诱人的感觉，可以将切开的苹果放在盐水或柠檬水中浸泡，就可以避免因长时间与空气接触而产生的变色现象；另外，在水果表面涂一层薄薄的油脂，然后再喷洒水雾，也是惯用的方法，这样就可以使水果产生晶莹鲜美的效果。

⊼ 水果 刘金虎 摄

由于蔬菜和水果形状上的不规则很容易产生投影，通常使用散射光拍摄。蔬菜具有一定的透光性，我们在拍摄时就应该把它的通透感表现出来，这时运用逆光和轮廓光是非常有效的方法。在构图上，还是应该遵循主体突出的原则，尤其在对较小水果的排列组合上，更应该有选择性的以某一个或者某一部分的组合作为中心，在加以陪体衬托，做到有主有次，切忌散乱。

3. 拍摄饮料类

饮料类的包装大多为玻璃瓶和透明塑料瓶，表现的重点就自然放在了器皿的形状和饮料剔透的质感上了。灵活运用透射光，可以很好的呈现出液体明暗深浅不一的美丽光效和器皿边缘光亮的轮廓线条，将灯光透过各种柔光材料如牛油纸、白色丙烯板等，然后从后面或底下照射被摄体，便可以达到上述效果。如果我们为了表现饮料的透明质感，可以在局部采用逆光或侧逆光，同时使用柔软的散射光来描绘容器的形状。

在表现葡萄酒、可乐等颜色较深的液体时，可以在拍摄前加水稀释，或者用专门配置的色水代替，否则灯光很难打透，难以表达饮料的质感。另外还有很多对于实际拍摄非常有帮

助的小技巧，例如，在汽水和啤酒等饮料中撒一撮盐，会产生理想的泡沫；在拍摄热饮时，可以加入少量的醋酸，然后再滴几滴氨水，就会呈现所需的热气；在水中拍摄时利用充氧泵制造水泡等。

△ 酒瓶　　　　　　　　　　　　　　　　　　　　　　　　　　　　全百川　摄

（二）反光体的拍摄

反光体表面非常光滑，对光的反射能力比较强，犹如一面镜子，所以塑造反光体一般都是让其出现"黑白分明"的反差视觉效果。若反光体是些表面光滑的金属或是没有花纹的瓷器。要

表现它们表面的光滑，就不能使一个立体面中出现多个不统一的光斑或黑斑，因此最好的方法就是采用大面积照射的光或利用反光板照明，光源的面积越大越好。很多情况下，反射在反光物体上的白色线条可能是不均匀的，但必须是渐变保持统一性的，这样才显得真实。如果表面光亮的反光体上出现高光，则可通过很弱的直射光源获得。

⌃ 餐刀 韩阳 摄

　　例如拍摄餐具，为了使刀的朝上方的一面受光均匀，保证刀上没有耀斑和黑斑，所以用两层硫酸纸制作了柔光箱罩在主体物上，并且用大面积柔光光源（八角灯罩的闪光）打在柔光箱的上方，使其色调更加丰富，从而表现出质感。如果直接裸露闪光灯光源，并且不用柔光箱，那么直射光就会显得很硬，而硬光方向性非常强，直接照射在刀上，形成明显的光斑，这样就失去了物体的质感。硬光虽然也可以表现反光体本身的特性，但较难控制，常常使反光比较琐碎。如果不是为了特殊的反光效果，拍摄反光体时通常选择柔光，柔光可以更好地表现反光体的质感。

　　还需要注意的是灯是有光源点的，所以必须尽量隐藏明显的光源点在反光体上的表现。一般通过加灯罩并在灯罩里加柔光布的方式来隐藏光源点。由于反光体反射特性，我们还要注意相机和拍摄者的倒影，否则就会出现黑斑。一般会选择一个不会反射到自己的角度去取景；当然还有其他方法，比如可以在硫酸纸制作的柔光箱上挖出一个洞，将镜头伸进去拍摄，目的就是尽量将摄影师和相机隐藏起来。

　　反光体布光最关键的就是反光效果的处理，所以在实际拍摄中一般使用黑色或白色卡纸来反光，特别是对柱状体或球体等立体面不明显的反光体。许多商业摄影师为了表现画面视觉效果，不仅仅用黑色、白色卡纸，还会运用不同反光率的灰色卡纸来反射，这样既可以把握反光体的本质特性，又可以控制不同的反光层次，增强作品美感。

⌃ 手表广告　　　　　　　　　　　　　　　　　　　　　　　　高亮　摄

（三）透明体的拍摄

透明体，顾名思义给人的是一种通透的质感表现，而且表面非常光滑。由于光线能穿透透明体本身，所以一般选择逆光，侧逆光等进行拍摄。光质偏硬时，可产生玲珑剔透的艺术效果，更加体现其质感。透明体大多是酒、水等液体或者是玻璃制品。

　　拍摄透明体很重要的一点是体现主体的通透程度。在布光时一般采用透射光照明，常用逆光位，光源可以穿透透明体，在不同的质感上形成不同的亮度，有时为了加强透明体形体造型，并使其与高亮逆光的背景剥离，可以在透明体左侧、右侧和上方加黑色卡纸来勾勒造型线条。如拍摄玻璃体时，可以利用逆光形成明亮的背景，用黑卡纸加以修饰玻璃体的轮廓线条，用不同明暗的线条和块面来增强玻璃体的造型和质感。在使用逆光的时候应该注意，同样不能使光源出现，一般也可用柔光纸来遮住光源。

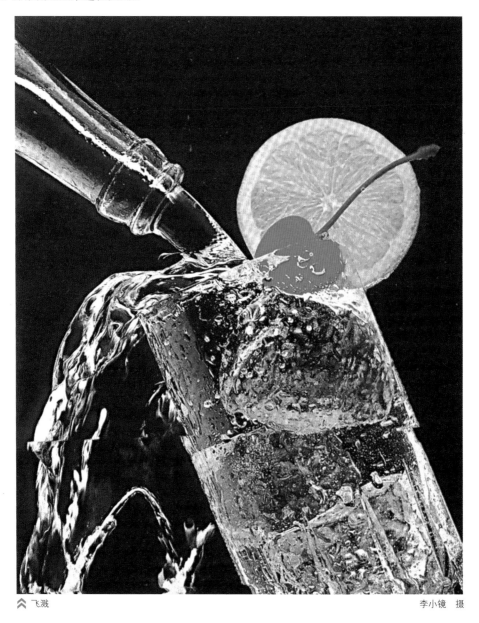

飞溅　　　　　　　　　　　　　　　　　　　　　　　　　　　　　　　李小镜　摄

　　表现黑背景下的透明体，要将被摄体与背景分离，可在两侧采用柔光灯，这样不但将主体与背景分离，也使其质感更加丰富。如在顶部加一灯箱，就能表现出物体上半部分轮廓，透明体在黑色背景里显得格外精致剔透。如果是盛有带色液体的透明体，为使色彩不失去原有的纯度，可在物体背面放上与物体外形相符的白纸，从而衬托其原有的色彩。

（四）布光对主题表现

光在摄影中不仅用来客观地表现物体的形态特征，还可以给人传递感受。在再现静物产品的形状、体积、色彩、质感、空间等视觉信息的同时，也展现了静物产品积极美好的诸多方面。摄影师不能单纯从表象来观察光，而应思考"光"所包含的情感语言。对被摄物来说，不同的用光角度、亮度，得出的效果是各不相同。掌握光在摄影作品中的效应，并且锻炼对此感觉的敏锐程度，是摄影师所必备重要技能，犹如画家熟练地运用颜料来描绘物体一样，摄影师只是用光来"描绘"而已。

1. 直接表现

直接表现是指布光对产品或其构成的情节直接渲染气氛。这种布光大部分直接作用在主体上。由于光有冷暖、强弱、明暗之分，所以表现出的主题和氛围也不尽相同。

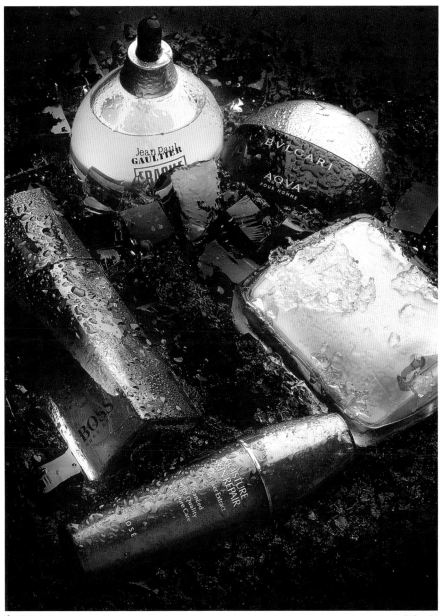

▲ 香水广告　　　　　　　　　　　　　　　　　　　　高亮 摄

例如拍摄香水，在香水左右两边布置两盏没有加柔光布的闪光灯，光线比较硬朗、响亮，就会出现低调的作品。作品传达出的是香水神秘而浓郁的气息。而同样是香水，如在静物台背后打上柔光闪光灯，就可以把香水瓶子丰富的层次表现出来，显得高贵典雅。

2. 间接表现

间接表现是指对画面陪体、背景或氛围加以渲染。这种布光只是为了增强主题氛围，而不是直接塑造主体，它必须和其他塑造主体的光进行互动。

⌃ 手表广告　　　　　　　　　　　　　　　　　　　　　　　高亮 摄

对画面装饰性的用光，是用来对画面整体进行装饰或突出表现被摄体局部特点。冲光的画面效果、首饰品的耀斑、星光效果、多种光色点缀的效果等都是典型的装饰性光。例如在黑色背景上扣出一小洞，在背景后面打一盏闪光灯，射出一束光，即可形成星光效果，使主体更加绚烂耀目。

⊗ 手表广告　　　　　　　　　　　　　　　　　　　　　　　高亮　摄

　　对背景的用光，要么是用均匀统一的布光，要么是有对比的渐变布光。要能破坏整个画面的基调，否则不但起不到烘托主题的作用，还会改变作品主旨。背景用光，既要讲究对比，又要注意和谐统一。

　　对陪衬物的用光，多数情况下直接就用对主体塑造的布光来附带表现，但有时也专为陪衬物设一盏灯。对陪衬物的用光不能破坏主体的光影效果，光本身不能太突兀。

　　"光是色彩之源"，光对静物产品的色彩还原起着直接作用。有光才会有色彩，光的变化影响着色彩的变化。人只有在光线下才能感知到物体的颜色，如果是在黑暗中，再精美丰富的色彩也看不到。在静物广告摄影中，光对色彩的作用有两点：一是光的方向；二是光的色性。

　　布光是静物广告摄影的重要造型手段，选择光就是选择画面的形和色。布光能使作品的影调层次和色调层次更加丰富、主体形象更具变化，从而使静物产品更加生动，富有表现力。作为商业摄影师，需要充分利用光影这一元素对静物产品进行视觉再创造，光影不仅可以对静物产品形象做客观记录，而且能使静物产品的视觉形象更加优美，让人印象深刻。静物产品布光的每

一细小变化都会给作品带来不同的感受，因此，摄影者在构思和创作时，用画草图的方法来对产品的布光加以分析是非常必要的，这样才能预知作品的视觉效果，从而增强作品的艺术表现力，创作出经典的商业摄影作品。

二、建筑摄影

现代科技使我们生活在钢筋混凝土铸成的"森林"中。自然森林虽然令人心旷神怡，但人类建造的水泥"森林"其实也别有韵味。建筑物不仅能体现自身的功能性和科技含量，往往还能体现当地的民族风俗及设计师的设计理念等。所以说拍好建筑物不仅仅是保证画面的垂直、不变形，还要体现出建筑物的设计风格，这样才算是一张完美的照片。

⚒ 波士顿一景

董河东 摄

　　建筑摄影具有广泛拍摄对象的领域，它包括体现现代科技发展水平的高楼大厦、广场桥梁等，也包括传统风格的宗教建筑、城堡别墅、室内设计装饰等。建筑摄影主要是为了展示建筑物的规模，外形结构以及建筑物的局部特征等。其拍摄的特点是被摄对象稳定不动，允许长时间曝光。另外，还可自由的选择拍摄角度、时间等客观因素，运用多种摄影手段来表现对象。例图《时代·城市》的拍摄特点就在于其视角的独特性，作者选择利用高架桥形成的线条作为前景进行构图，使画面更具形式美感，同时又带我们感受到这个流光溢彩的城市中不一样的美。

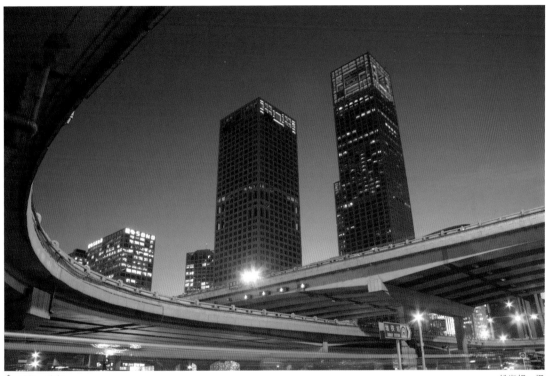

时代·城市　　　　　　　　　　　　　　　　　　　　　　　　　　　　　　　　　　　　　　姚淑娟　摄

　　建筑摄影所使用的器材与其他摄影所使用器材是有所区别的，因为建筑摄影普遍要求对照片中的建筑透视失真予以校正。使用普通相机平视取景时，虽然原本垂直地面的线条在照片中也能保持垂直，但此时镜头的像平面中心却无法像透视图中的视平线那样上下移动，这无疑增加了用普通相机拍摄建筑，特别是拍摄高层建筑的难度。为此，不少摄影师不得不采用仰视拍摄，以求得到建筑物的全景，但是这样取景拍摄的结果会形成建筑物原本垂直地面的线条向上汇聚的透视效果，这种效果会给人一种不稳定的感觉。所以，建筑摄影大都需要使用可以调整透视关系的摄影器材。

　　建筑摄影的首选器材自然是大画幅相机（4×5 或 8×10），因为大画幅相机的皮腔部分可做大幅度调整，尤其是近拍高大的建筑物时，这种优势极为明显；再就是较大的底片可以更好地记录影像更为细微的部分，这对于大型广告图片的制作也非常重要。不过大画幅相机的操作比较复杂，移动调整和更换胶片均较繁琐，携带安装也不便利，所以在对片幅没有刻意要求的情况下，一些中画幅相机包括35mm 单反相机同样能够满足建筑摄影的基本要求。例如机背取景的中画幅相机禄来 X-Act2、哈苏 ArcBody 等。哈苏 ArcBody 的机后背可作 +28mm 移轴与 +15°倾斜调整，机身轻巧（550 克），具有很好的便携性。所配三支镜头中最大视角可达 94°（35mm F4.5），相

当于 35mm 相机 20mm 镜头的视野范围，而且在全程移轴时均有极佳的成像表现，因而非常适宜户外建筑摄影。

⚄ 芝加哥建筑　　　　　　　　　　　　　　　　　　　　　　　董雪　摄

︽ 深圳建筑 刘金虎 摄

此外，中画幅单反相机和35mm单反相机中均有一些移轴镜头可用于建筑摄影，移轴镜头可以在平视取景的前提下，把镜头的像平面中心相对焦平面中心向上或向下移位，从而在镜头的焦距范围内建筑的顶部（地面拍摄）或底部（高处拍摄）移进取镜器内，而垂直线条在照片中仍保持垂直。中画幅相机的移轴镜头有玛米亚75mm F4.5、禄来75mm F4.5以及哈苏可做偏移的1.4增倍镜等。35mm相机用于建筑摄影时，可选择尼康的尼克尔PC28mm F3.5、35mm F2.8移轴镜头以及最新推出的尼克尔PC Micro85mm 1∶2.8微距移轴镜头，佳能移轴镜头则有TS-E24mm F3.5L、TS-E45mm F2.8以及TS-E90mm F2.8。关于各类移轴镜头的具体使用情况，则应视拍摄的对象、照片的用途、创作者的习惯和经济能力而定。此外，稳固的三脚架、快门线和具有点测光（一般5°即可）功能的测光表都是建筑摄影所必需的辅助设备。三脚架上最好选用带有水平仪的云台，这样可以更精确地控制影像垂直。

︽ 芝加哥城市一景 董河东 摄

有些摄影爱好者手中只有普通的摄影器材，在拍摄建筑时可以采用以下方式避免建筑透视失真：

（1）站到被摄建筑物对面高处平视拍摄；

（2）平视取景，把被摄建筑安排在画面的上部，放大时再裁掉下面多余的部分。

现代建筑物主要的特色是技术含量高、外观靓丽、多功能一体化等。所以我们拍摄的时候要尽量体现出它出彩的一面。

⌃ 山东艺术学院教学楼　　　　　　　　　　　　　　　　　　　　　　　　　孙希宝　摄

如果建筑物的内外空间都很拥挤，这时要在画面中囊括所有的被摄物，广角镜头（有时是移动镜头或透视调整镜头）将起非常重要的作用。但有时建筑物的一个细节或一个突出的特征往往也会吸引我们的注意力，为了记录下这一细节或特征，长焦镜头可帮我们解决问题。例如《波士顿校景》就是一幅体现建筑细节的作品，画面中几何图案的组合构成了作品简洁又具形式感的风格。

拍摄前最好先在建筑四周走上一圈，认真观察一下建筑的外形特征，寻找合适的拍摄点，然后再选择相应焦距的镜头，在取景器里精心构图，把能起到突出建筑主体、增加画面空间感的前景和背景组织在画面之中，把与表现主题无关的景物排除在外。

拍摄点相对于被摄建筑的方位，对表现画面中建筑的空间感十分重要。改变拍摄方向不但会使画面中建筑的透视形象发生显著变化，还会使建筑与其周围环境的相对位置在画面上发生变化。在建筑正面方向拍摄，画面会产生透视原理中的透视效果，适合表现对称、庄重的建筑，但建筑会因缺少侧立面而立体感较差。侧面拍摄，特别是在建筑的前侧向拍摄是建筑摄影中最常用的拍摄方位，建筑有二点透视效果，建筑的水平线会在画面中产生具有透视效果的汇聚斜线，因而有助于表现建筑的立体感。与正向和侧向相比，建筑的背面往往不是设计的重点，因而在摄影中也较少被人重点拍摄，但不包括无正立面设计的建筑。

❯❯ 波士顿校景　　　　　　　　　　　　　　　　　　　　　　　　　　　董河东　摄

❯❯ 印地安人建筑　　　　　　　　　　　　　　　　　　　　　　　　　　董雪　摄

拍摄距离是指拍摄点与被摄建筑之间的距离，改变拍摄距离会直接影响画面的构图，如果有条件不妨走近一点或离远一些看看，也许走近后的画面更精炼，也许离远一点后的画面更开阔、更能表达拍摄的主题。一般来说，远距离拍摄能表现景物的全貌，强调整体气势，中距离拍摄的景物范围小于远距离拍摄，而近距离拍摄的景物常常是建筑的一个局部。当然，站在同一个拍摄点不动，我们采用变换镜头焦距的办法也同样能使取景的范围缩小或放大。

在摄影中分为平拍、仰拍和俯拍，但对于相机总是保持水平状态的建筑摄影而言，可理解为低视点、半高视点和高视点拍摄。低视点拍摄一般指在地面拍摄，是最常见的拍摄高度。低视点拍摄会使建筑显得高大，但在拍摄高层建筑时就需要使用透视调整相机（或镜头），否则很难摄入建筑的顶部，或者即使摄入也会使地面部分在照片中显得过大；半高视点拍摄即在接近被摄建筑中心高度的附近楼宇上拍摄，具有最接近常人视觉的画面，因而能给读者身临其境的感觉；高视点拍摄有利于清楚地表现地面上由近至远的层层建筑群体和建筑环境，可以表现大场景的纵深感，真可谓一览无余。

⚜ 山东艺术学院图书馆 孙希宝 摄

第九章
创意摄影

第一节　创意摄影的特性

数字化网络时代的今天，尤其是数字技术的介入，摄影发展的速度十分惊人，摄影的独特优势更加彰显，摄影的空间也得到极大的拓展。

创意摄影作为一门摄影艺术门类，在这得天独厚的土壤里，得到了长足的发展。它的不断探索和创新，给摄影创作提供了更新的思路和天地，使摄影风格更加多样化，可以说创意摄影是摄影领域的先锋，创意摄影推动了摄影技术和艺术的快速发展。

一、创意的重要性

西方的创意摄影（Creative Photography）源自于"应用摄影"（Applied Photography），即表示准确表达现代图像创作和图像运用的内容，还包括纯粹用于记录的科学影像和图像。

创意摄影不单单只是记录影像，它更加注重的是摄影师的个性、思想和审美能力的表达。创意摄影在拍摄中需要摄影师想象力和创造力的超常发挥，一幅优秀的创意摄影作品，既体现了摄影师技术的完美，又包含了摄影师独具匠心的艺术魅力。

在数字化时代的今天，要获得一张摄影图片已变得非常容易，如何让自己的照片更加出色，创意就显得十分珍贵。因为只有独特的和有冲击力的图像才会从众多的图像中脱颖而出并被人们所记住。

何为创意？创意是指创新立意，就是要学会打破旧的观念和模式，推陈出新。在摄影中，要求摄影师无论在拍摄的选材上，还是在构思、表现方法上都提倡主观能动性的最大发挥，以"新"、"奇"、"巧"的视觉效果取胜。所以说，要想在摄影艺术上有质的飞跃，有所突破，就要勇于打破传统思想的条条框框，努力发掘自己的创造性思维。创意是展现自我，体现摄影师个性的独特方式。

二、创意摄影的特性

创意摄影不同于纪实摄影，它除了记录事物本身以外，更需要依靠摄影师丰富的想象力和创造力，将事物以一种独特的方式体现出来。不断地探索和创新是创意摄影的鲜明特点，大胆的想象、创造性的思维、激情的注入使创意摄影作品能给人们诗一般的美感和享受。创意摄影

的特性主要体现在以下几个方面：

1. 新思维

创意摄影作品是用具体的物象表达抽象的理念，它表现的并不是被摄对象本身，被摄对象只是其实现创作的一个道具而已，它真正的目的是通过丰富的联想与想象，将具象的被摄体形象化，并赋予其一定的情感、观念，借以表达摄影师独特的理解方式。

如何将司空见惯的平凡的事物赋予其不平凡的意义，这依赖于摄影师的创意深度。摄影师创意的程度，决定着作品的表达深度，但我们通常受到一些条件的限制，比如艺术修养、教育程度、生活阅历的限制，这些都会影响到我们的创意深度。

我们生活在一个观念更新的时代，需要打破一切旧的传统观念的桎梏。要想达到一定的创意深度，就需要摄影师打破常规的观念和思维模式的束缚，打破摄影的条条框框，打破对事物先入为主的概念化的认识，以一种颠覆性的新思维去认识事物，发挥最大的想象力。有的创意作品甚至深入到人们的潜意识中，把人的梦境、幻觉、本能等只有在头脑中出现的景象，也富有想象力地体现在照片上，如下图所示。

☆ 最后一片落叶　　　　　　　　　　　　　　　　　　　　　　　　　　李娜　摄

2. 新视角

创意摄影往往要求摄影师打破常规的视角，以一种全新的视角去拍摄事物。发掘事物的内在美，使事物具有一定的艺术感染力，同时给观者以新奇的视觉感受。

我们在平时的拍摄中，面对熟悉的事物，要善于用以前从未尝试过的新视角去拍摄，这样才会触动观者的眼球，给人一种眼前一亮的全新感受，如下图所示。

甚至有的时候，我们看到很多优秀的创意摄影作品，画面中的被摄对象怎么观察，都看不出是什么具体的物象，这样的被摄对象往往会调动观者的兴趣，给人留下很大的想象空间。观者会追索这到底拍的什么，这种独特的效果是如何实现的，如下图所示。

⚠ 颠覆的帆　　　　　　　　　　　　　　　　　　　　　金康　摄

⚠ 痕迹　　　　　　　　　　　　　　　　　　　　　　　崔岽　摄

3.新形式

创意摄影作为一种新兴的艺术形式，具有丰富的创作表现风格。创作者手中的相机就如同画家手中的笔、雕塑家手中的刀、音乐家手中的乐器一样，是他们随心所欲抒发情感和发挥创造力的工具。

尤其是数码相机及后期处理软件的出现，以前的传统暗房技术被电脑取代，摄影彻底从暗房里解放出来，创意摄影表现的空间更加广阔。创意摄影将其他的视觉艺术形式如绘画、电影、图形设计等与摄影进行综合，形成一种新的表现形式，大大丰富了摄影的表现语言。

⇑ 无题　　　　　　　　　　　　　　　　姜旭娜　摄　　无题　　　　　　　　　　　　　　姜旭娜　摄

该组图片就是在电脑上制作完成的，照片中出现元素都是前期用数码相机分别拍摄的，然后通过 Photoshop 软件拼贴在一张画面中。该作品以系列形式展现，将传统的理念运用得独具匠心。

第二节　创意摄影拍摄技巧

一、摄影造型语言的独特运用

创意摄影是以照相机为工具，通过构图、光线、影调、色彩等造型语言的运用来表现主题思想及其艺术形象的。因此，进行创意摄影创作时，要从构图、用光、影调、色彩等能被观者直接感受的基础要素入手，学会运用造型语言为自己的创意服务。

1. 构图

在创意摄影当中，构图的独特性显得十分关键。构图是指画面的经营处理，即如何将各个元素有机组合在一个画面中。构图涉及的因素很多，如画面主体对象的选择与强调，画面空间的经营处理，画面点、线、面的构成，画面的构图方法等。

（1）画面主体对象的选择与强调。

画面主体对象的选择是创意摄影拍摄过程中的首要任务。虽然很多时候，被摄主体的本身形象经过摄影师的创意加工变得面目全非。但我们在选择主体时，还是需要有一定的目的性，画面主体对象的选择是根据主题思想而定的，主体形象一定要生动、鲜明，要符合主题要求，要能将摄影师的拍摄意图传递给观者。

选择好拍摄主体对象以后，摄影师就需要给其以充分的强调，将其以更好的形象展现给观者。强调主体对象的手法包括镜头焦距的运用，景深的控制，景别的选择，拍摄高度、方向的把握，前景的筛选，背景的范围，瞬间的取舍，细节的刻画等，如下图所示。

⊼ 异类　　　　　　　　　　　　　　　　　　　　　　　　　　　　　　陆华新　摄

（2）画面空间的经营处理。

空间感主要是指对画面中各个元素之间空间距离的感受，有空间感的画面可以给观众一种身临其境的主观地位感，缩短观众与画面之间的距离，还可以起到均衡、装饰作用，使画面更加生动。

我们知道，摄影是在二维的平面空间上展现三维的立体空间的，所以从摄影师对画面空间的经营处理就可以看出其对全局的把握能力。如何在相机画幅有限的范围内，表现出较为完美的空间关系，这就需要摄影师了解画面空间关系并相应进行营造的一些技巧，如运用纵深线条的线性透视原理可以延伸视觉空间；利用空气透视原理拉开近处与远处景物的空间深度，如下

图所示是利用物体之间的重叠暗示出空间感的存在，利用暖色视觉趋前冷色视觉向后的原理来创造空间感。

>> 洗礼　　　　　　　　　　　　　　　　　　　　　　　　　　　　　张莹 摄

　　景深的控制也可以制造出空间感；使用广角镜头尤其是鱼眼镜头近距离拍摄可以强烈夸大空间；开放式构图其空间深度可以延伸到画面之外；也可以运用"留白"与"布空"的手法，这样可以给我们留下足够的想象空间。

>> 飞天　　　　　　　　　　　　　　　　　　　　　　　　　　　　　杜相利 摄

（3）画面点、线、面的构成。

点、线、面是摄影画面形式构成和形象构成的最抽象、最基本的视觉元素。由点组成线，由线组成面，通过点、线、面的有机组合，可以产生出千变万化的视觉形态。点、线、面自身虽然是平面的、简单的几何形，但在画面中却起着非常重要的作用。点的大小变化可以产生空间感，点的规律排列可以产生方向感，点的连续可以产生线条感，点的疏密排列可以产生节奏感，点可以集中和吸引视线。线有曲有直，有粗有细，有长有短，线有非常强的运动感、韵律感，可以起到装饰画面的效果，同时画面中的主线，也就是所说的视觉引导线，可以帮助观者理解画面内涵。面是点和线的结合，面使得整个画面既有分量感，又有层次感。

⤊ 幻境　　　　　　　　　　　　　　　　　　　　　　　　　　　　　　　　　　　　杨云绣　摄

（4）画面的构图形式。

画面的构图形式美法则包括简洁、对称与均衡、对比与和谐、节奏和韵律等。

创意摄影非常讲究构图的形式美法则，简洁对于创意摄影来说非常重要，几乎达到了苛刻的地步。摄影做的是减法，任何与画面无关的元素都要舍弃。

如果画面中需要出现很多元素，在安排的时候一定要有条理性，要善于选择和概括，只有各个元素达到了统一与条理，才能给人一种视觉上的简洁，如下图所示。

▲ 镜中人 周振　摄

　　对称和均衡的画面会给人一种稳定感，稳定感会让观者在视觉上感到舒适、惬意。而不稳定的画面缺乏整体统一，各元素看起来杂乱无章，缺乏秩序，给观者一种不舒服的感觉。我们在创意摄影当中，使用的更多的是均衡，均衡是一种相对的稳定，画面中的各个元素可以有差异性，但是整体感觉很协调，错落有致，如下图所示。

▲ 交融 鲁克强　摄

对比手法的运用也会为创意摄影增加不少色彩，对比的方式有很多种，如内容和形式上的对比、大小对比、颜色对比、明暗对比、动静对比、虚实对比等，对比手法的运用既可以活跃画面，又能在对比之下取得一种相对的和谐，如下图所示。

⊼ 国粹印象　　　　　　　　　　　　　　　　　　　　　　　　　　　　　　孔泽　摄

节奏感和韵律感的塑造也是非常关键的，画面中出现的元素要以一定的规则性的规律排列，形成一定的节奏与韵律，节奏和韵律可以让照片看起来更有条理性和动感。如相同的元素重复排列或者以一定的间隔排列，如下图所示。

⊼ 魔幻世界　　　　　　　　　　　　　　　　　　　　　　　　　　　　　　宫菁　摄

而各种构图形式的运用也会给画面带来不同的视觉感受，不同的构图形式有自己独特的优势，我们在组织画面元素的时候，需要根据实际情况选择合适的构图形式。

2. 用光

摄影是用光来描绘、塑造艺术形象的。光是摄影的生命，没有光线就没有摄影，一幅成功的创意摄影作品，其用光方面必然是无可挑剔的。对光线的敏感和控制能力也是创意摄影师必不可少的基本素质。要想创作出好的创意作品，需要熟练掌握光线的特性，了解光源的种类、摄影用光的基本因素、光的用途和作用以及曝光控制等知识。

摄影用的光源主要有自然光和人工光两种，我们需要根据拍摄的画面内容具体考虑是使用自然光还是人工光。摄影用光的基本因素包括光度、光位、光质、光型、光比和光色，对每一种要素我们都要了如指掌。尤其是光位，在拍摄之前一定要考虑好是选择顺光、前侧光、侧光、侧逆光还是逆光拍摄最合适。

例如左图这幅作品光线为摄影提供了充足的照明条件，在光线的照射下，我们看到了物体的受光面、背光面和投影，感受到了物体的虚实感、立体感和空间透视感。这幅作品选择侧逆光光位，在光线的照射下，表面结构不同的被摄物体皮肤和耳环呈现出不同的质感。此图以身体作为背景，将小小的耳环拍摄得非常醒目而有特色。

3. 画面影调的构成

摄影艺术是光与影的艺术，有光就会带来影调的丰富变化，画面的基调有低调、高调和中间调之分，不同的影调给人的视觉感受是不一样的。低调以黑色和大面积的暗色为主，画面低沉、严肃、凝重，如左图所示；高调以白色和大面积的浅色为主，给人一种纯洁、明快、高雅的感觉；中间调介于高调和低调之间，影调层次最为丰富，给人一种和谐之感。

珠宝广告　　　　　　　　　　　　吴丽玲　摄

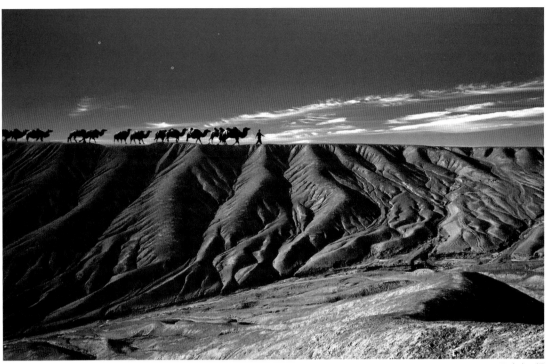

⌃ 新疆吐鲁番 田欢欢　摄

4. 画面色彩的构成

　　色彩是摄影创作中最难驾驭和最活跃的视觉元素，色彩具有强烈的情感倾向，不同的色彩传递给观者不同的信息。自然界丰富的色彩为我们的摄影创作提供了先天的优良条件，色彩的和谐搭配能令画面平添更多魅力。

　　但是要想在摄影创作中真正运用好色彩，得了解色彩的秉性，掌握独特的色彩体验和了解色彩配置方法。做到以色见形、以色传神、以色写意、以色抒情，如下图所示。

⌃ 咖啡纪事 李哲　摄

二、拍摄技巧的把握

创意摄影的拍摄技巧是多种多样、层出不穷的，下面给大家介绍一些常用的拍摄技巧，供大家参考。

1. 多次曝光

数码相机上一般都有多次曝光的功能，通过多重曝光可以将两个以上的影像在一张底片上呈现。多重曝光可以使得创意摄影作品产生丰富的想象空间，它可以将两个类似的事物组织在一个画面中，如下图所示，也可以将不同的事物组织到一个画面当中，组织在一个画面中的被摄对象一定要有某种意义上的相互联系，组合在一个画面中能产生丰富的想象空间。

⋀ 泉城广场 于德汶　摄

2. 后期加工

创意摄影作品除了注重前期拍摄以外，后期的加工处理也非常重要。在传统摄影当中，我们需要在暗房里对照片进行冲洗加工，通过对胶片和相纸的处理，产生各种各样的艺术效果。在暗房里有很多的限制因素，有时我们的很多想法可能因为条件的约束不能实现。

而在今天的数字时代，随着各种后期处理软件的问世，我们处理照片变得容易起来，可以说只有你想不到，没有软件做不到的效果。在创意摄影中，目前使用最多的图像处理软件就是Photoshop 软件，这款软件将摄影师的想象力发挥到了极致。Photoshop 软件的强大功能让我们震撼，它突破传统摄影的技术限制，可以轻易地实现图像亮度、对比度、色调的调整；图像的裁剪、变形、复制以及各种艺术效果的制作等等。

Photoshop 软件的使用将我们老一辈摄影家积累了几十年的摄影技术经验变成了雕虫小技，它打破了传统的摄影创作模式和思维，使我们能够冲破时间、空间的局限，将事物按照我们的需要进行重新组合，创造出根本不可能同时出现但却十分逼真的视觉画面。数码后期技术的应用更加丰富了摄影家的创作，以前不可能或者很难完成的事情现在变得容易起来。

比如使用旋转工具将图像进行旋转，会让观者在看到这幅作品时感到不可思议，因为图像中呈现的内容在我们的现实生活中是不合常规的，这样的作品极大地调动了观者的兴趣。比如通过艺术手法的运用，可以将摄影作品做成绘画的效果；比如通过对照片中的色彩进行处理，产生与原景物完全不同的视觉效果；通过图像的合成，可创作出新奇的画面影像。

☆ 幻　　　　　　　　　　　　　　　　　　　　王惠　创作　　☆ 原始素材

上图也是通过 Photoshop 软件合成的，作者从网站上搜集了多幅原本毫无任何联系的素材，然后将这些素材进行拼贴，经过合成以后，形成了一幅有着独特寓意的全新画面，这张图片视觉冲击力非常强，色彩丰富而统一。

⤒ 原始素材

⤒ 幻界　　　　　　　　　　　　　　　　　　　　王惠　创作

　　上图的完成方式也是一样的，该学生将下边的这些素材，按照心中设想的场景，通过后期软件进行修改整合，最终达到了一种超现实主义的梦想景象。

3. 道具的使用

　　创意摄影作品根据拍摄的需要，有时往往需要使用一些道具以达到预期效果，甚至有些摄影师会亲自制作一些特殊的道具。

胡新锋　摄组照

这组名为《我的世界观》的组照作品在制作过程当中，多次使用到道具，摄影师道具的恰当运用是这组作品的一个亮点，也是这组作品必不可少的组成部分。这组作品将一个大学生的迷茫、惆怅、无助表现的淋漓尽致。

4. 相机的巧妙运用

相机在拍摄的过程中也有很多技巧，如果运用得当的话，会产生意想不到的效果。一般我们在拍摄时，相机通常是要保持平稳，不能晃动，快门速度也要尽量快一些，这样拍出的影像清晰度高。但是如果使用慢速快门，然后在按动快门时，将相机做前后、上下、左右的移动，甚至将相机做旋转、仰俯的调整，就可以拍摄出动感十足的画面。

☆ 无题 杨文彬　摄

5. 偷梁换柱

偷梁换柱也是进行创意摄影过程中常用的技巧，偷梁换柱是指将被摄对象的某一部分用相似的事物置换，产生一种不合常理，但是合乎情理的视觉效果。偷梁换柱打破了人们常规的逻辑思维，以一种非常巧妙的手法让观者产生全新的视觉感受。

第三节　创意摄影作品的拍摄过程

在进行创意摄影作品拍摄之前，我们首先要确定拍摄的主题思想，随后根据这种想法形成拍摄计划。怎么表现自己的想法，如何拍摄，最后照片的视觉效果是怎样的，观者的视觉感受如何？这些在拍摄之前就应胸有成竹。

创意摄影作品的拍摄大体可以分为以下四个阶段：

第一阶段：主题思想的确立

这是最基本的一步，一幅优秀的创意摄影作品的产生，首先需要有一个明确的想法。只有主题思想确立了，作品的大方向就基本出来了。如何确立主题思想，需要摄影师根据自己的实际情况来定，比如你可以以环境保护珍惜生命、新旧时代的更替为主题等。有了主题思想以后，就需要去搜集尽可能多的素材，从搜集到的素材中选择那些最适合于自己创作的。

第二阶段：创意构思阶段

这是创意摄影拍摄之前最艰难的一个阶段，如何将自己的主题思想表现出来，如何让自己的主题思想得到明确的体现，如何让自己的作品更加有特色，这就需要看摄影师的创新思维程度的水平高低。

第三阶段：摄影语言的运用

通过摄影语言，将拍摄目的表现出来，比如通过选择适当的视点、合适的照明、生动的构图等，将被摄体的立体感、运动感、节奏感等表现出来。

第四阶段：实际拍摄

由于形成了明确的照片构图及确定了处理方法和表现形式，就可以开始实际拍摄。在实际拍摄阶段，可能会遇到一些突发情况，而不得不停止自己的创作。大多数情况下，这些障碍都是可以克服的，也许突破了这层障碍，你的作品会出现新的奇迹，因为很多时候，摄影师在拍摄的过程中会产生新的灵感、新的创意。

下边这组名为《女人·时间》的系列作品是山东艺术学院摄影专业研究生徐利丽创作的，作品的主题思想是：女人与时间之间是一场没有硝烟的战争。尤其随着现代生活节奏的加快，女人在时间面前更显得压抑。我想把女人对时间的一些感受表现出来，借助于时间这个载体来表现女人的一些特征。利用钟表作为道具，通过环境的渲染来表现女人在时间面前错综复杂的心理状态，就像女性内心世界的独白。画面力求凸显人物与环境的情感纠葛以及与社会的相互关系。

作品以一组系列的照片来反映主题。特定色彩的运用营造出一种特定的氛围，人与环境的相互融合，折射出女人的内心世界，是孤独、是失落、是受伤还是反思……

附：《女人·时间》系列作品

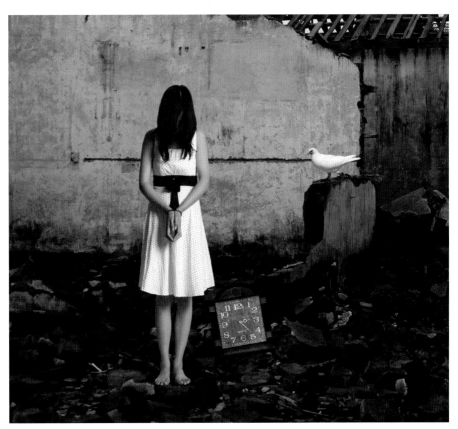

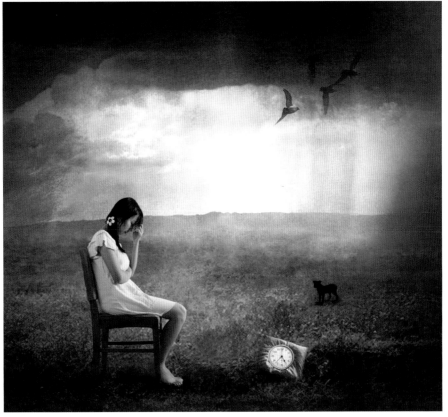

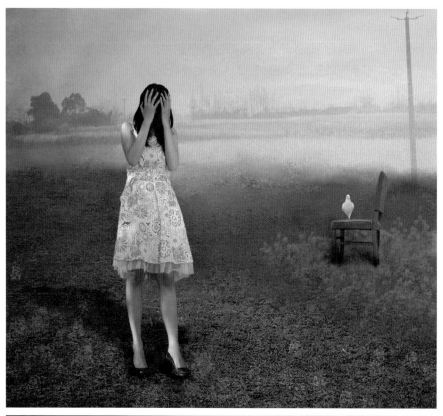

此组照获第三届世界大学生摄影艺术展金小孔奖

第十章
数字影像

数字化是数字影像系统的特点。任何使用数字来记录、存储、使用的影像文件都称之为数字影像，实际工作中由数码相机、扫描仪、电脑应用软件等生成的影像文件均可称为数字影像，也称数码影像。在数字化时代的今天，学习和掌握数字影像技术，已成为摄影工作者必需的基本功之一。

第一节　影像处理系统

数码相机拍摄的影像，往往需要输入到计算机，做一些必要的调整和处理，最后再进行打印输出，这就构成了数字影像处理系统，也就是我们常说的"数码暗房"。数字影像处理系统由数字影像输入、影像处理和数字影像输出三个基本部分构成。

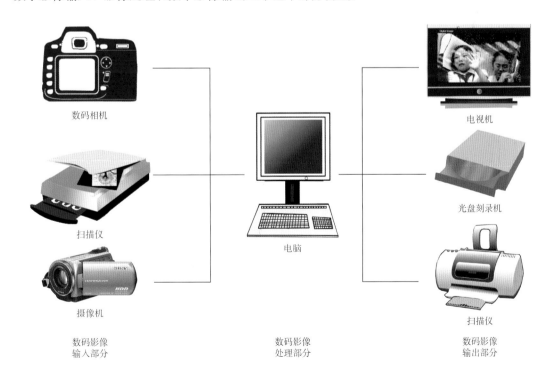

数码相机

扫描仪

摄像机

数码影像
输入部分

电脑

数码影像
处理部分

电视机

光盘刻录机

扫描仪

数码影像
输出部分

一、数字影像的输入

数字影像的输入，也就是将摄取的影像转换为可由电脑处理的数码信息，并以相应的文件格式存储在计算机内。在数码影像处理系统中，"输入部分"有三种基本情况，即数码化输入、照片和图片的输入和视频图像输入。

（1）数码化输入

数码相机本身就能对摄取的影像起到数码化输入的功能。数码相机通过 CCD 影像传感器等，把影像的电子信号直接转换成数码信号存储在机内相应的存储设备上。这种载有数码化影像的存储设备经由 USB 接口或者 1394 接口与电脑连接，便可输入计算机。

光盘可存储大量数字影像，通过电脑上的光盘驱动器，将光盘上的数字影像直接拷贝到计算机中使用。另外，通过互联网下载的方式，将网络上选中的图像直接下载到计算机中使用这些都属于数码化输入。

（2）照片和图片输入

把现有影像转换成数码信息的关键设备——扫描仪（Scanner）的问世，使得没有配备数码相机的你也能轻易获得数码影像。通过胶片扫描仪或照片扫描仪就能把胶片、照片、印刷品上的图片、绘画资料、文字等转换成可供电脑处理的数码影像信息，并输入到计算机。

（3）视频图像输入

使用摄像机或录像机与电脑连接，通过视频采集卡的捕捉，获得数字影像信号，再使用图像编辑软件选取画面，进行加工处理。

二、影像的处理设备与软件

1. 计算机的要求

数字影像处理所需的设备是计算机，有台式 PC 机，笔记本电脑和苹果电脑。随着数码影像技术的不断提高，影像质量越来越好，数字影像文件也越来越大，对计算机的运算能力也有了更高的要求，作为图像处理之用的计算机必须配置高速的处理器和内存，以保证处理速度，硬盘一定要有足够大的空间，同时还需要分辨率较高的专业显示器和性能优良的显卡，以使影像显示效果达到最佳状态。

2. 处理软件

数字影像的处理软件很多，如 ACD See、Live Picture、光影魔术手等，还有一些数码相机自带的处理软件等。

其中最普遍使用的图像处理软件是 Adobe 公司出版的 Photoshop。Photoshop 软件能够全面对数字影像进行编辑，它可以对影像进行各种调整，如修饰、修复、加工、图片合成以及各种特技效果处理。毫不夸张的说，只有你想不到的，没有它做不到的。

三、数字影像的输出

数字影像在处理完以后一般会通过一定的形式进行输出。数字影像的输出有以下几种形式：

（1）摄取的数码影像可以直接在电脑显示屏上观看，或使用液晶投影仪显示观看；通过计算机中的 TV Coder 转换为视频信号输入到电视机上，在电视屏幕上观赏。

（2）通过打印机打印出彩色或黑白的照片。照片的规格大小可根据需要进行选择，这是最为便捷的输出方式。

（3）也可以通过胶片记录仪把已摄取的数码影像制作出彩色、黑白负片或正片。

（4）通过光盘刻录机可以把数码影像制成光盘，长期保存并随时取用。

（5）数码影像可以在网上快速传送。通过互联网，你的数码影像就能以电子邮件的形式同时向分散于不同地点的相关人员传送过去，大大方便了影像的交流。

（6）通过相应的打印材料，可以把数码影像印制在鼠标垫、即时贴、T恤衫等各种介质上。

打印机是将数字影像打印成黑白或者彩色照片的设备，目前有以下几种打印类型：

（1）彩色喷墨打印机。打印效果极佳，成本较低，使用简便易行，是目前使用最多的形式。

（2）彩色热蜡打印机。打印的影像色彩鲜艳，边界分明，但画面易产生抖动纹理。

（3）彩色激光打印机。它能进行高质量的打印，打印速度快，噪声低，可用普通复印纸进行大容量的打印，成本有所降低，而且影像输出质量不错，色彩鲜艳，色调连续，层次丰富。

（4）彩色热升华打印机。影像精度高，色调连续，但成本较高。

（5）数码照片打印机。保持了传统相纸的照片素质，影像质量出色，但专用设备很贵，多在制作广告片和灯箱片时使用。

第二节　影像的基本调整

影像的基本调整是数码影像后期制作的第一步，也是最基础的一步。主要包括图像的剪裁与构图调整，影调和色彩的调整，影像清晰度与反差的调整，蒙尘与划痕的修缮等。下面以Photoshop软件为例，讲述一些数字影像后期处理的基本操作。

一、尺寸与构图调整

对于所摄取的数码影像，我们通常要做一些尺寸和构图的调整。

1. 尺寸调整

要把数码相机拍摄的照片输出为规定尺寸的照片，就要在图像处理软件中修改图像的尺寸和分辨率。首先在Photoshop软件中打开需要调整大小的照片，执行"图像"｜"图像大小"命令。

在"图像大小"对话框中，根据要求输入各个参数，对图片的宽度和高度进行设定，我们也可以参照标准照片尺寸表，进行精确输入。在分辨率选项中设置分辨率的大小时，一般用于屏幕显示的照片或者网上传送的图片，可以设分辨率为72dpi，如果是用于印刷或者高品质的打印，需要将分辨率设置为300dpi或者更高。

一般情况下需要勾选"约束比例"选项，这样在改变照片尺寸时，不会造成影像变形。

2. 构图调整

在拍摄过程中，因为各种原因，我们的构图总是会有一些缺陷，这个时候就需要用到Photoshop软件的"裁切工具"进行调整。

打开一张构图不够好的照片，执行"图像"｜"裁切"命令，或者直接从工具箱中选择"裁切工具"，在照片上进行框取，调整框取的范围合适后，接Enter键确认裁切。

此图将不需要的背景部分裁切掉，将竖构图调整为方构图，裁切后画面主体更突出，效果
更佳。

二、曝光与色彩调整

1. 曝光调整

通常我们会因相机设备不够精良或者是曝光计算失误等因素，拍出的照片出现曝光不足或
者曝光过度的情况，这时可以用 Photoshop 软件纠正曝光。

用 Photoshop 软件调整曝光的方法很多，最直接的就是用"自动对比度"和"自动色阶"命
令来调整。但是要想获得高品质的影像，一般需要手动进行调整。有三种常用的手动纠正曝光
失误的方法，一是"亮度 / 对比度"调整，二是"色阶"调整，三是"曲线"调整。

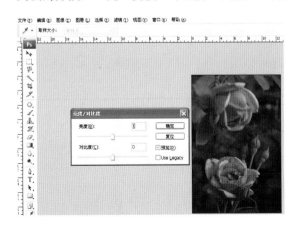
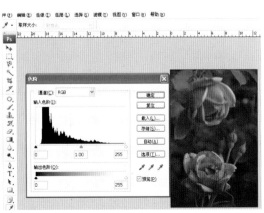

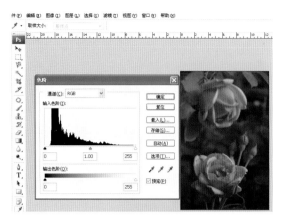

三种调整曝光的方式我们可以任意选择其中一种，也可以是其中的两种，当然三种一起使用更好，这样调整出来的照片效果会更理想。上图就是通过三种方法的调整将曝光不足的照片进行校正后的效果。

2. 色彩调整

Photoshop 软件提供了很多调整照片色彩的方法，对于一般的照片，我们可以通过"自动颜色"命令来实现，对于高质量的色彩要求，我们则需要通过手动调整来实现。常用的方法有使用"色彩平衡"命令、"色彩饱和度"命令、"匹配颜色"命令、"替换颜色"命令等，也可使用"通道"来调整。

　　右边这张图片就是通过 Photoshop 软件强大色彩调整功能，将左边这张毫无生气的图片处理成一张充满意境的佳作。

三、降噪、除尘与锐化

1. 降噪处理

　　用数码相机拍出的照片许多时候都有噪点。比如相机像素低或者在光线不好的情况下拍摄，噪点就很严重；ISO 感光度设置的过高或者扫描时由于错误的信息等因素也会出现噪点现象。因而对数码照片的噪点进行后期处理就显得非常必要了。市面上有很多专门的除噪软件，如 Neat Image Pro 就是一款功能强大的专业图片降噪软件。当然利用 Photoshop 软件的降噪功能也能有效的去除噪点。

　　在 Photoshop 中选取"滤镜"｜"杂色"｜"去斑"命令，再选取"滤镜"｜"杂色"｜"蒙尘与划痕"命令，通过调节"半径"和"阈值"滑块，通常半径值设为 1 像素即可；而阈值可以对去噪后画面的色调进行调整，将画质损失减少到最低。仔细调整参数，反复对比画质变化效果。设置完成后单击"确定"按钮即可。如果想达到更好的降噪效果，就要用到"滤镜"｜"高斯模糊"命令来做调整。

使用 Photoshop 软件的降噪工具处理后的效果，是不是比前面那张噪点很大的图片效果要好些呢？

2. 除尘处理

由于背景脏乱或者数码相机感光元件上染有灰尘，这样拍摄的图片往往需要做一些除尘处理，以使画面显得纯净美观。在 Photoshop 中打开需要除尘的图片，然后选择"仿制图章"工具，调整笔刷的主直径和硬度到合适的参数，在"模式"下拉菜单中选取需要的模式。然后按 Alt 键选取邻近的干净色，再点击到尘点处进行填补。在操作过程中，注意随时调整笔刷的大小。

使用"仿制图章"工具修图时，常配合着"修补"工具一起使用。

"修补"工具也是很好用的去除灰尘、杂点的工具。使用此工具时，首先要在此工具的属性栏中选择"新选区"（下图红色标识区），然后在修补的范围一栏勾选"源"选项。

用"修补"工具将带有灰尘的部分选中，然后用鼠标拖动选区到邻近干净的区域，释放鼠标，此时带有灰尘的部分会自动和周围的干净区域融合。这个工具的好处是方便快捷，而且过渡自然，看不出修补的痕迹。

此图是用"仿制图章"工具加上"修补"工具，对原片进行除尘处理后的成果，你肯定想不到这张光线柔和的照片，原图是那样的一个效果。

3.锐化处理

Photoshop 软件中还有锐化的功能，此功能可以让一张原本看上去虚掉的照片变得清晰起来。

首先打开一张需要锐化处理的图片，然后把图片的模式转换为 Lab 颜色形式，之所以将图片改成这个模式，是因为在锐化处理的过程中，会降低图片的色彩饱和度，使用此模式可以减少色彩的损失，再执行"滤镜"｜"锐化"｜"USM 锐化"命令，进行必要的参数设置，即可达到满意的效果，将图片模式转化为 RGB 颜色。

此图是在大明湖拍的一张废片，明显的感觉到整个画面没有一个清晰的点，使用"锐化"工具进行调整以后，图片立马变得清晰起来，我们不得不赞叹 Photoshop 软件的神奇功能。

4. 背景虚化处理

有时候你会觉得一张图片的主体和背景同样清晰会妨碍主体的表现，那么不妨将背景虚化以突出主体。下面就用 Photoshop 软件演示一种虚化背景的方法。

首先打开一张背景需要虚化处理的图片，然后用选择工具选中要虚化的背景。

选好以后，执行"滤镜"｜"模糊"｜"高斯模糊"命令。根据自己的需要在"高斯模糊"对话框中设置好半径值，在设置半径值的过程中可以通过预览框看到背景模糊的程度，如果觉得可以了，按下"确定"按钮效果如下图。

第三节　影像的合成

在对数码影像进行基本的调整之后，接下来就可以根据创作的需要进行更加深入的影像特技与合成的制作。我们应该学着突破传统观念的限制，以开放的思维和创新的意识，为数码图像的创作创造一个广阔的空间。

合成作品的构思过程往往是比较痛苦的，这个构思过程涉及主题的确立、表现形式的定位、素材的寻找、色调的处理、构图的选择等工作。可是一旦我们有了主意，一切似乎又变得简单了。

影像的后期合成是 Photoshop 软件中多个工具的综合使用，所以我们需要掌握其基本工具的使用，为影像的合成打好技术基础。

︽ 原素材

︽ 遐思　　　　　　　　　　　　　　　　　　　　徐栎淼　创作

︽ 原素材

︽ 爱因斯坦相对论　　　　　　　　　　　　　　　徐栎淼　创作

⌃ 原素材

⌃ 地球成长历程　　　　　　　　　　周煜皓　创作

作品《遐思》、《爱因斯坦相对论》和《地球成长历程》出自两位学生之手，均是由多张素材合成的，从作品中我们可以看到学生的想法是十分有新意的，画面元素简洁却不简单，给观者留下了无尽的想象空间。

附：山东艺术学院摄影专业学生习作选登

⌃ 归属　组照　　　　　　　　　　　　　　　　　　　　　　　　　李伟　创作

⌃ 舞　　　　　　　　　　　　　　　　　　　　　　　　　　　　　方明瑛　创作

︽ 心愿 葛梦泉 创作

︽ 青春 王道良 创作

⊼ 多面人生　　　　　　　　　　　　　　　　　　　陆华新　创作

⊼ ?　　　　　　　　　　　　　　　　　　　　　　杨文彬　创作

⌃ 破壳而出 　　　　　　　　　　　　　　　　　　　　　　　　仲浩延　创作

⌃ 无题 　　　　　　　　　　　　　　　　　　　　　　　　　刘洪亮　创作

梦江南
长廊下，笛咽水空鸣
吹面荷风缘数起
斜塘暮雨两三声
一曲诉平生

∧ 梦江南　　　　　　　　　　　　　　　　　王越　创作

望江南
春未老，风细柳斜斜
试上超然台上看
半壕春水一城花
烟雨暗千家

∧ 望江南　　　　　　　　　　　　　　　　　王越　创作

忆江南
天共水，水远与天连
天净水平寒月凉
水光月色两相兼
月映水中天

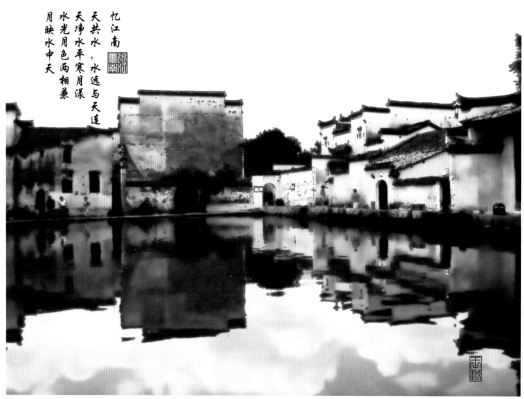

❯❯ 忆江南　　　　　　　　　　　　　　　　　　　　王越　创作

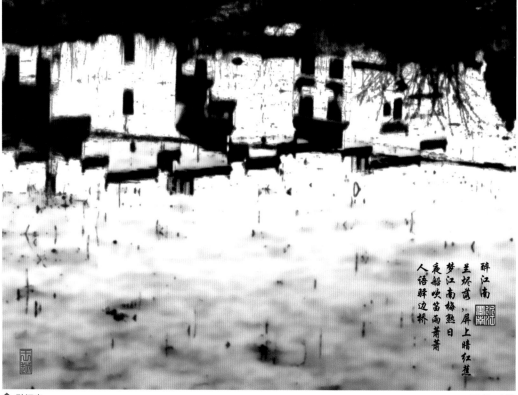

醉江南
兰烬落，屏上晴红蕉
梦江南梅熟日
夜船吹笛雨萧萧
人语驿边桥

❯❯ 醉江南　　　　　　　　　　　　　　　　　　　　王越　创作

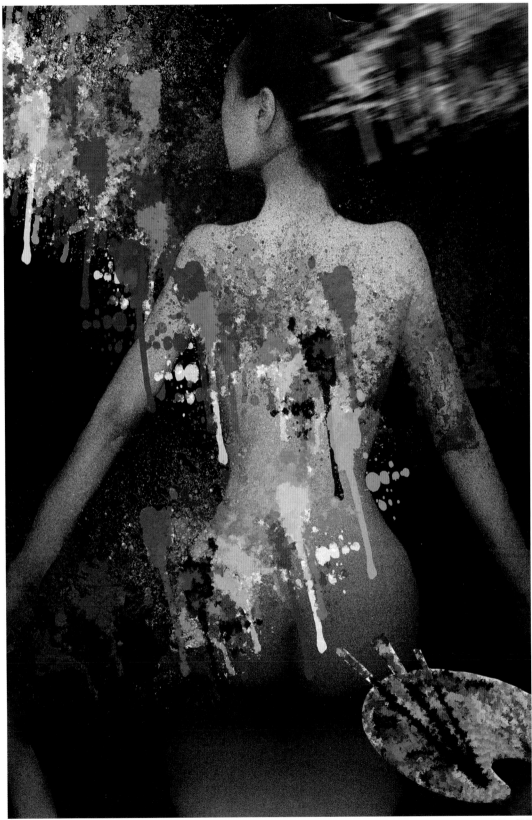

⌃ 无题

李娜 创作

光·影

杨文彬 摄

第十一章
摄影作品的命名

第一节　标题的地位和作用

摄影作品命名是一门艺术，是作品的二度审美创造过程，一幅优秀的作品，它的艺术魅力除了来自画面本身的艺术效果外，还必须有一个形象生动、内涵深刻、凝练而有诗意的标题。摄影作品一般以"画面加标题"的形式出现,标题作为作品的一个组成部分有其特殊的地位和作用。

一、标题的重要性

标题是摄影作品的重要组成部分，是画面的灵魂。没有标题，就不能称其为摄影作品，起码是一件不完善的作品。好的标题，对于增强摄影作品的表现力起着很重要的作用，而差的标题则会削弱摄影作品的表现力。

摄影作品的命名是摄影创作过程的一个组成部分。好的摄影作品的命名能够使作品的主题得以升华，让人耳目一新，给人以美的艺术享受；好的摄影作品的命名还能体现作者的文化艺术涵养，表现出其创作作品的厚重感。因此，摄影作品的命名是摄影创作过程中不可忽视和不可遗漏的一个重要环节。

标题与画面是相辅相成、相互制约的。画面是基础，是命题的依据，而标题则是画面所呈现的形象意义的拓展与延伸。标题离开了画面，作品就失去了存在的意义。一般来说，画面对标题起决定作用，但是标题对画面的反作用也不可低估。

摄影作品的标题与其他艺术作品标题的重要性是相当的，但表现形式却不尽相同。其他艺术作品的标题往往是先于作品主体而产生，例如在进行小说、诗歌、散文、音乐、雕塑、建筑、绘画创作时，一般是先有标题，后有主体(特殊情况例外)。这就是说，主体创作是在标题给定的范围内进行,因此在文艺批评中就有"文不对题"之说。然而摄影作品的标题大多数是产生在作品主体——画面之后，这就是说，主体创作一般是在没有标题的前提下进行的。当然也有一些风光、静物、广告摄影作品是先有标题，然后再进行拍摄的。

二、标题的艺术性

什么是艺术作品，这是一个难以准确回答的问题。有一位哲人这样解释，艺术作品首先是个迷，开始看不懂，但它显然引起了观赏人的情感和思维的波动，愈是如此，解迷的欲望就愈

强烈……这样的解释虽不完全对，但它说明了一个道理，就是艺术作品应当给观赏者留下尽可能多的想象空间和余地，命名的作用和目的即在于此。

摄影艺术作品的标题，应该是画龙点睛，而不是画蛇添足。为摄影作品命题，当然要看画面，但"看图说话"式的标题是不足取的。如果标题只是交待读者能从画面上看出来的东西，那就肯定会索然无味，不但无益而且有碍于作品的艺术表现力。而那些能够交待与画面有关联的人或事，能够交待事情的前因后果，能够引导人们开阔思路的标题，则会使人感到意味深长。

⚑ 明天更辉煌 孙晓健　摄

从各种艺术形式中吸取营养，集众家之长，融会贯通，用来为照片命题，常常能在形象地反映生活和体现特定的思想内容方面达到完美、统一和感人的程度。比如，借鉴诗歌的想象力、音乐的节奏感，或借用成语、谚语、歇后语、方言土语，都能收到独特的艺术效果。反复锤炼推敲，提高概括力，做到"题内无余字、题外有余意"是创作标题的终极目标。拍摄照片，通常是百分之一秒定乾坤，而确定标题在时间上一般比较从容，这就为锤炼标题提供了可能。有不少作品，标题只有两三个字，甚至是独字标题或无字标题(即用符号、字母作标题)，艺术性都很强。当然，标题的字数不是越少越好，只要言之有物、言之有理、言之有情、言之不赘都是好标题。

1986年10月，英国女王和亲王参观中国长城时，跟随采访的记者很多，唯独《中国青年报》记者郑鸣拍下一张题为《望长城内外》的照片，在报纸上刊发后引起轰动。为何名为"望长城内外"？从画面上看，长城上的伊丽莎白女王夫妇视线各朝一边，而这个标题刚好紧扣主题，交待了被拍摄人物的身份背景与长城所暗含的深意，给读者留下了深刻的印象和更多的联想空间，具有恰如其分的表达效果。一幅摄影作品的标题，它不仅仅只是传达作者主题意图的信息符号，而且是表达作者创作意图和主题目的的手段。标题是摄影作品的重要组成部分，可增强摄影作品的表现力。

三、标题的新鲜性

艺术贵在创新，摄影作品的标题当然也要创新。当前，摄影作品在标题创作中，存在着严

重的人云亦云的雷同化倾向。凡军事训练的特写，都是《苦练》、《巧练》；企业机器检修的照片，又大都是《一丝不苟》、《严肃认真》；而学校听课的照片，则离不了《聚精会神》、《目不转睛》等。要求每一个标题都不和别人重复，似乎不太切合实际。但经过努力，还是能够创新的。我国每年影展中都有一些别出心裁的好标题出现就是证明。

❯❯ 校园一角　　　　　　　　　　　　　　　　　　　　　　　　　　　　　　　　　　钟邵生　摄

　　善于学习，勇于探索是创新的基础。广泛涉猎社会科学知识和自然科学知识，不断丰富自己的头脑，就能使思路开阔，不断推陈出新。

　　好的标题可以显现出作品的意蕴、韵味和格调，充分体现摄影创作的完整性和艺术完美性。所以，创作摄影作品时，不只要把注意力放在构图、色彩、光影之类相对技巧性的东西上面，而且要花长时间在作品的寓意上下工夫。艺术贵在做到"人人眼中所有，人人笔下所无"，因为这就是独创，是一种境界。

第二节　标题的创作原则

一、真善美的原则

好的作品体现着作者的价值观、审美观及理论修养水平，名字是作品的"眼睛"，可以反映

其创作意图和价值取向。所以，命名要遵守真善美的原则，真就是客观规律；善就是倾向性；美就是真与善的形象体现。

读者在欣赏作品同时也在领会命名的内涵。好的标题给人以提示，让人体会到其内在的规律性，从而受到启发。所以，命名要用真诚的态度认真思考，使其符合规律性，杜绝浮夸失实之辞，不用毫无意义的词。

命名要善，就是通过名字能反映出作者的创作倾向性。要使思维角度立足于时代的前沿，充分发挥想象，使其与社会联系起来，从而为现实社会服务。如著名摄影作品《东方红》（袁毅平摄），标题一语双关，即概括了天安门前朝霞满天、气势磅礴、欣欣向荣的自然景观，又深刻表现了祖国的伟大形象，抒发了作者强烈的爱国之情和民族自豪感。

東方红　　　　　　　　　　　　　　　　　　　　　　　　　　　　　　　　　　　　　袁毅平　摄

命名要美，就是真与善的形象体现，通过标题体现出作者主观上积极向上，面向未来，为社会、为人民造福的意愿。如《抢财神》（李培林摄），通过一位老农拉科技工作者进家的瞬间，表现了农民对科学技术的迫切需求，传达了农村变革的信息，看到了农村的希望，可以说标题在这里起了关键的作用。

二、求新出奇的原则

艺术的生命在于创新，这也是命名艺术最难而又必须追求的原则，其核心就是一个新字，不仅用语要新，更重要的是立意要新。那么，怎样才能做到创新出奇呢？我认为主要是强调挖掘作品与社会相适应的新意。如在打倒"四人帮"之后出现的摄影作品《十月的螃蟹》（黄翔摄），三公一母的四只螃蟹很有象征性，表现了当时人们欢庆胜利的喜悦心情，与社会氛围相适应，是一幅很富创意的佳作。

︽ 十月的螃蟹 黄翔 摄

随着时代的发展，人们的思想观念和审美水平发生了很大的变化。一般来说，把握住时代的脉搏，使创作和命名与时代紧密联系就能创作出富有新意的作品。

三、优雅、含蓄的原则

优雅的美学特点是：主体与客体相对称统一的宁静、柔和状态。在形式上表现为柔美和谐、安静与秀雅；从美感上来说给人以轻松愉快、心旷神怡的感受。所以，在给那些田园风光、鸟语花香、山清水秀、波平如镜、倒影清澈、雾中之花、少女、爱情或夕阳余晖等体裁的作品命名时，要使标题充分体现出优美、温柔、宽松的意境，避免太强烈的刺激，同时要含蓄不能太直白，给读者留下思考和猜测的余地。让读者用自己的亲身体验和感受来欣赏作品的蕴意和内涵，从而受到启发。

⤊ 肥城新一代　　　　　　　　　　　　　　　　　　　　　　李伟　摄

四、幽默、诙谐的原则

幽默就是让人发笑的审美效应，其本质特征就是寓庄重于和谐之中，让人在笑声中满足审美要求。在摄影作品的命名中可采用提问、揭露、褒扬抒情、叙述、考证等各种手法，运用比喻、夸张、寓意、双关、象征、谐音、借代等各种修饰手法，从而达到幽默的效果。如早期的摄影作品《51234》(金伯宏摄)，乐谱音符的排列正是一家五个孩子的排列顺序，看了让人不禁发笑，从而体会到计划生育的必要性。

⤊ 城市牛皮癣　　　　　　　　　　　　　　　　　　　　　　李刚　摄

有一个老摄影师在采风时，看到一个放羊的身边正好站着两条狗，他及时抢拍下了这个镜头。看似平常的片子，但发片时他起了一个"羊倌的左膀右臂"的名字，不仅起到了诙谐的效果，更有使瞬间得到永恒之功效。

五、精练、形象的原则

精练、形象是对用语而言的。摄影是视觉形象艺术，在构成上有它特有的语言，所以在命名时用语要做到精练、形象，让人看到名字就能引起思想上的共鸣，展开联想，在享受摄影艺术美的同时还能得到文学语言美的享受。另外，为了让读者体会到民族历史文化的内涵之美，可用一些成语、典故、名言、警句，同时为扩大影响，在选字时要选响亮、动听的韵和调，使人听起来悦耳并好记。

摄影作品的命名是一门艺术，好的作品。再加上好的标题会如虎添翼，画龙点睛。从某种意义上讲命名是体现摄影者整体水平的关键，但也不可否认标题只是为内容服务的一个窗口，作品丰富的内涵，富有创意的完美形式和精确的技术完整性，也就是一度审美创作才是根本。所以在创作过程中既要重视一度审美创作——多实践，又要对作品的二度审美创作加以足够的重视。

⌃ 光与影　　　　　　　　　　　　　　　　　　　　　　　　　　　董雪　摄

第三节　标题创作的方法、要求

一、标题创作的方法

按快门捕捉镜头是摄影的前期工作，给照片配说明或给每张作品起题目则是摄影的后期工

作，而这个后期工作是很费脑筋的。大多数拍摄者觉得摄影就是看光与影的表现，不是看文字写得如何。但是"好马配好鞍"，好的作品怎能没有好的题目呢。

1. 白描方法

白描的方法即直接描述，这种方法就是直接写出照片中的内容，最适合给普通风景作品起名。顾名思义，它的特点是用地名或风景的名称直接命名，不加任何文学描述，简洁直接，让观众一下子就能知道所拍为何景何物。

2. 暗喻的手法

这种手法不直接点题，而是根据画面中的相关内容，迂回命名，或添加画面的情趣、或丰富作品的内涵。

例如：《好"色"的小蜜蜂》字面是说蜜蜂，其实是在暗喻花朵，更能突出花的色彩和娇艳，增添了情趣，也使画面活了起来。

3. 突出意境的手法

这种命名难度较大，能够丰富作品的内涵，为作品的质量拔高。

4. 画外生枝的手法

这种手法可以说是命题的最高境界。山脚下，一个和尚来取水，有一条山路向山上蔓延。如果这是你的一幅摄影作品，你会给它起个什么名字呢？其实，这是古代的一幅绘画作品，原命题是《深山藏古寺》，通过作品的名字，我们可以想象到画面以外的东西，那就是：沿着那条小山路进山，山里有一个古寺，里面住着和尚，间接表现出山里的风光等，借鉴过来，这就是一幅绝佳的作品标题。

5. 时间地点

除了直接描写内容，也可以直接写出拍摄的时间和地点。

⤊ 台儿庄古城，枣庄，山东，2011 年 9 月 8 日　　　　　　　　　　　　李娜　摄

6. 艺术表达

这条较适合摄影新手，他们有一些能展示的照片，但题材单一，艺术性的命名能够抵消这些缺陷。

舞　　　　　　　　　　　　　　　　　　　　　　　　　　　　李娜　摄

二、标题创作的要求

一幅优秀的摄影作品，它的艺术魅力除来自画面本身的艺术效果外，还必须有一个形象生动、内涵深刻、凝练而有诗意的标题。好的摄影作品的标题应该是：优雅、含蓄；幽默、诙谐；精炼、形象。

优雅、含蓄就是要使名字充分体现出优美、温柔宽松的意境。要含蓄不能太直白，给读者留下思考和想象的空间。让读者用自己的亲身体验和感受来欣赏作品的蕴意和内涵，从而受到启发。

幽默、诙谐就是在摄影作品的命名中可采用提问、揭露、褒扬、抒情、叙述、考证等手法，运用比喻、夸张、寓意、双关、象征、谐音、借代等修饰手法，从而达到幽默的效果。

精炼、形象就是在命名时用语做到精炼、形象，让人看到名字就能引起思想上的共鸣，展开联想，在享受摄影艺术美的同时，还能得到文学语言美的享受。

另外，为了让读者体会到民族历史文化的内涵之美，还可用一些成语、典故、名言、警句。在选字时要选响亮、动听的韵和调，使人听起来悦耳并好记。

还有像许多的文学作品的书名、影视作品的名字和歌曲的名字、歌词等等都可以借鉴来作为摄影作品的标题。

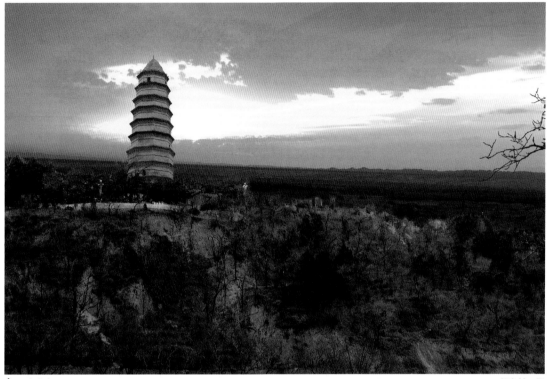

⤊ 日出东方 　　　　　　　　　　　　　　　　　　　　　　　　　　　　　柳文敏　摄

在给摄影作品命名时，切忌平淡、平直、平庸、朦胧、晦涩，平淡、平直、平庸会给人形同嚼蜡之感；朦胧则让人以为故弄玄虚玩深沉；晦涩难懂则让人丈二和尚摸不着头。我们要在摄影作品命名上多下工夫：①必须多看多思考他人的作品和命名，学习和借鉴他人优秀作品命名创作的长处，吸取其精华，不断提高摄影作品命名的水平。②加强自身的文化艺术修养，提高文学功底和文字组织能力，以使命名有特点，能写出更切题的文字说明来。③要有敏锐的洞察能力。敏锐的洞察能力为准确的理解和阐释作品提供了思想高度、理论深度和历史厚度。④要有丰富的想象力。逻辑思维与形象思维有机的结合，会如虎添翼，许多作品的好名字都是出自丰富的想象。⑤多交流、多探讨、多拍多写多练习，不断总结，达到不断提高的目的。

就命题而言，要反复锤炼推敲和概括，做到"题内无余字，题外有余意"；要求新出奇，使创作和命名富有新意；要精炼、形象、优雅、含蓄或幽默、诙谐，让读者用个人的感受来欣赏作品的内涵比较好。摄影作品命名，大致不外乎有这样的几种要求：

（1）要醒目，也就是要抓得住人的眼球，要有让人家看了题目就有非打开作品看看不可的冲动。

（2）要简洁，就是能用一个字的题目决不用两个字，意思到了比什么都好。有位摄影师，只用了一个字来命名他的摄影作品——"抹"，也颇有意境。

（3）要揭示出作品的内涵。这里所谓的内涵有作者自己的理解在里面，是作者自己独特思考认识的结果，他人在匆匆一瞥之间往往并不注意，那么我们就要用题目对观众做点引导的工作，让他把脚步停下来，和作者一道面对作品思考一下，从中获得一点美的启发。

（4）在遣词造句上要尽量做到诗化一些，不是不可以用成词俗语，而要做到俗中有雅，追求大俗大雅，这样才能显出艺术性来，毕竟艺术不是里巷涂鸦。

三、标题创作中存在的问题

作品的命名虽然可以起到对作品意图的提示、引导、加深理解、限定等一定的作用，但过于看重命名，以至于把命名提高到关系作品成败的地位，也是不恰当的。

纵观历史名家名作，托尔斯泰的《战争与和平》、海明威的《老人与海》、老舍的《四世同堂》……举不胜举的传世之作，其艺术价值如何，没有哪一位名家的作品是靠一个命名而成就一幅传世之作的。摄影作品的命名亦是如此。

摄影作品艺术价值的高低，取决于其形象本身的艺术容量和创意性，作品的主题是靠独创的隐喻、象征、寓意及其相应的组合结构、色彩、影调等的艺术造型来传达的，而把命名的作用提到不切实际的地位，往往给创作实践带来误导：

（1）忽略艺术修养和形式创意。作者忽略自身"造型"艺术修养，创作中思考的不是考虑如何给影像"造型"问题，而是关注于把什么拍下来，认为拍到了"精彩瞬间"、"重要题材"、"生活热点"就是艺术，寄希望于"点石成金"的命名。画面要么平平庸庸，用意空洞、暧昧、晦涩，要么抄袭模仿，人云亦云。

（2）淡漠法制观念。在当前"纪实摄影"热的冲动下，以为只要不干涉对象，把现实场景拍摄下来就是"纪实"，忘却了摄影的记录真实景象的特性，命名本身也存在"纪实"问题。随着我国社会主义法制建设不断完善和公民法律意识的提高，摄影家应当在这方面引起重视，对他人负责，也对社会和对自己负责。

（3）限制了人们欣赏的空间。某些创作者本来拍的照片较好，挺耐看也有味道，但总寄希望于命名，希望取一个有趣的或包含"深刻思想"的标题来提高作品的艺术品味，其结果往往适得其反，显得多余、矫揉造作。逻辑学有这样一个道理：内涵愈大，外延愈小，内涵愈小，外延则愈大。给作品取名也不应忘记这一条真理。

第十二章
摄影作品分析与鉴赏

第一节　摄影作品欣赏的含义、特点及条件

一、摄影作品欣赏的含义及特点

要学好摄影，除了熟练掌握照相机的使用方法、测光与曝光理论、用光原理、色彩运用、构图形式法则、拍摄技巧、数码后期制作等知识外，还要学会从欣赏者的角度去鉴赏分析摄影作品，并把分析的感受自觉反馈于自己的创作实践中，这样才能在摄影艺术上不断进步。

分析摄影作品是一项复杂的审美活动，它是观赏者通过对摄影的理解、感受、想象，透过摄影画面中丰富而真实的视觉图像信息，去体会、分析摄影师对被摄对象的观察、感受与选择，揣摩摄影师是以怎样的角度去表现自然、社会、艺术的美以及摄影师是如何理解和诠释作品中的艺术形象的。我们在分析的过程中，不但要探讨其技术手法、创作技巧，更主要的是体会作品背后摄影者的思想感情和作品的深层社会意义。

摄影作品赏析在摄影专业课程中是至关重要的学习内容。分析摄影作品的目的在于认识与提高鉴赏水平，通过欣赏、分析摄影作品，学习摄影者的构思、拍摄技巧和艺术手法，体会摄影者对美的创造能力，并做到以人之长补己之短。

摄影是一门世界通用的视觉语言，我们在分析摄影作品的时候，不但要分析国内的，也要学会分析国外的。分析鉴赏摄影史上的经典名作有助于开阔视野、吸取新的摄影表现方法，增强摄影创作能力。不但要分析优秀的摄影作品，也要学着分析失败的摄影作品，从别人的失败中总结出一些经验，以避免自己在摄影创作中犯类似的错误。

摄影作品分析的特点主要有大众性、客观性和主观性。

1. 大众性

随着摄影技术的发展和摄影器材的普及，摄影不再是少数专业人员的特权，不再是极少数人拥有的奢侈活动，摄影已经走进平民生活，成为一种大众化的审美媒介。摄影人群的变化带来了摄影风格和摄影作品题材的多样化，摄影者将镜头对准社会生活的各个方面，拍摄周围的人、景、物，反映的也多是大众所关心的时事热点。随着摄影队伍的不断壮大，摄影事业蓬勃发展，不断地创作出了很多优秀的作品，这同时也导致摄影作品分析的大众性，以往只有专业摄影人员才具有分析摄影作品的资历，而现在我们每个人都可以在别人的作品前侃侃而谈，摄影作品分析的人群日益壮大。

⬆ 牛山秋色

<div align="right">王端红　摄</div>

2. 客观性与主观性

明清之际的著名思想家王夫之说过"作者用一致之思，读者各以其情而自得"，这句话里包含着艺术创作和艺术赏析的主观性与客观性的关系问题。在分析摄影作品的过程中，我们同样需要把握好创作的客观性与分析的主观性之间的关系。客观性是指摄影者在按下快门的瞬间，所拍摄的对象与所表达的主题思想都是唯一的，而主观性是指观者在分析其作品时可以充分发挥自己的主动性，以自己独特的见解来评价。

这种分析的主观性既表现在不同的观者之间的差异，也表现在同一观者前后思想的变化上。同一作品，在不同的观者眼中，可能产生相似或完全相反的感受和反响，这是由于每个人所接受的教育情况、艺术修养、知识构成以及思想感情、生活阅历的不同，对摄影作品的分析角度不同。而同一观众，随着时间与主观环境的变化，即使面对同一作品，他的感受、体验也会有很大的差异。

二、摄影作品欣赏的条件

摄影艺术作为一门视觉艺术，在画面中聚集着大量的信息。摄影作品欣赏的条件是对摄影技术与摄影语言的了解和认识，由于摄影艺术有它独特的艺术特征，从而决定了它自身的艺术规律。分析摄影作品需要我们具备一些基本的素养：首先，要了解一定的摄影基础知识，具备运用已学的摄影知识分析摄影作品的能力；其次，我们要有一定的文化素养、艺术修养和审美修养；再次，要有广博的知识，对自然科学和社会科学等有一定的了解，以适应摄影作品的广阔题材；同时，也需具备一定的视觉表达方面的知识，如视觉心理学和视觉语言等方面的知识。只有这样才能更好地展开对画面的理解与思考，做到全面、正确地分析摄影作品并从中吸取营养，以提高自己的水平。

分析摄影作品时要注意三个问题：一是表现形式和内容不能相互分离。表现形式是在主题思想的基础上为内容服务的，不能单纯的分析作品的表现形式，或单纯的分析作品的内容，要结合内容分析表现形式，结合表现形式分析内容，做到两者的有机统一；二是不要生搬硬套，堆

砌专业术语。三是避免重复啰嗦、面面俱到，要做到观点明确，重点突出，层次清晰。

第二节　摄影作品欣赏的方法、步骤

学会站在摄影专业的角度来分析摄影作品是摄影者应该必备的基本功之一，分析摄影作品要有章可循，必须充分尊重摄影的本体语言，不仅要分析对作品的形式美和内容美的第一直观感受，还要深入理解作品情节，并展开丰富的联想，分析出创作者为了达到创作目的而精心采用的各种摄影手法，包括对画面构成元素的选择、**景深的控制、构图、光线的处理、色彩的配置和其他摄影技巧的合理运用**等各个方面。通过对作品表面形式的分析和阐释，挖掘出作品背后的深层意蕴、主题思想和审美价值。

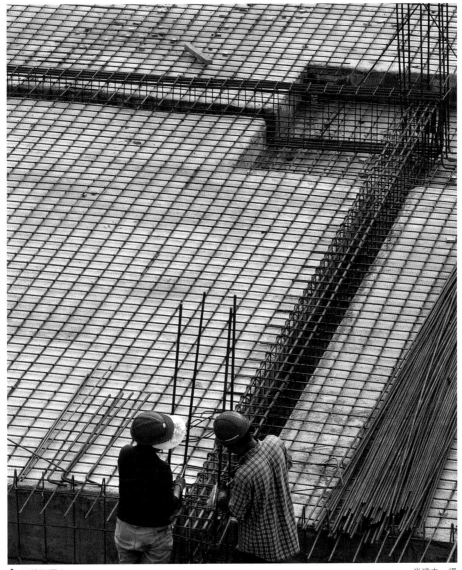

⌃ 工地织网人 　　　　　　　　　　　　　　　　　　　　　　　肖建中　摄

一般对摄影作品分析的最基本的过程是：看画面→想画面→再看画面→再想画面，通过反复的看，反复的思考，从感性认识上升到理性认识，然后再由理性认识到感性认识，经过多次反复推敲以后，才能循序渐进的深入理解摄影作品的主题以及所要表达的含义。

具体来讲，对一幅摄影作品分析的步骤大致可以分为以下几个步骤：

一、看其功用目的，即服务于谁的问题

任何一幅摄影作品都有其功用目的，存在的价值，也都有自己的服务对象，甚至有些作品还能产生一定的社会效应。我们在分析摄影作品的时候，首先要根据作品的拍摄意图推断出其功用目的，存在的价值，进而把握住作品的题材类别，这样才能给摄影作品以准确客观的评价。

如果我们看到的是一幅商业性的广告摄影图片，那么我们就应该明白广告摄影属于实用范畴，其功用目的是为了宣传产品或传播特定商业主题，摄影仅仅是其为了达到宣传的目的而采用的表现工具，我们可以根据其拍摄的产品判断出其服务人群，它首先是为商家服务的，其次是有特定的消费人群。然后我们再看其为了达到宣传产品的目的而使用的摄影手法，其宣传的产品是否给观者留下了深刻的印象，是否在受众中引发了很大的反响，是否达到了商家的预期效果。

如果是一幅纪实摄影作品，那么我们就应该明白纪实摄影注重作品的内涵、社会价值和历史价值。其功用目的是通过记录和揭示某种社会现状，体现摄影师对社会现象的看法与评价，对弱势群体生存状况的密切关注，作品是为社会大众服务的，意在通过揭示社会现状，达到改变现状的目的。优秀的纪实摄影作品可以引起社会大众的关注，产生一定的社会效应，是推动社会变革的重要力量。如解海龙的《希望工程》系列作品，揭示了中国 80~90 年代的教育现状，作品在发布以后引起了社会的广泛关注，一度改变了中国教育的困境。

二、了解时代背景、文化背景

摄影作品的诞生与它所处的时代有着密切的联系，每张照片的背后都隐藏着或多或少的历史背景。分析摄影作品时，我们既需要了解摄影师的背景资料，也需要了解作品创作的相关背景，这样能更好地拉近与摄影师之间的心灵距离，更好的理解摄影师的拍摄意图，读懂摄影作品的真实含义，真正体味摄影作品的价值。这也是摄影分析必不可少的步骤，当然也是作品分析中比较难的一步。

首先了解摄影师，我们可以从资料室或者图书馆等查阅关于摄影师的相关信息，尽可能多的搜集到摄影师的生平、摄影创作简史、摄影风格、摄影理论上的主张、摄影创作观念等。然后了解作品创作年代、文化背景、历史背景、拍摄时间、地点等。

我们在平时的学习中，要多注意总结一些摄影大师的艺术创作风格，熟悉他们的代表作，以便于我们迅速的给作品定位。譬如郎静山"集锦摄影"手法的运用、布列松的"决定性瞬间"理论、卡帕的"靠近拍摄"理念、亚当斯的大景深高品质的黑白风光摄影、韦斯顿的富有联想的线条等等。

严重颠覆了布列松奠定的"决定性瞬间"准则的瑞士人罗伯特·弗兰克，他在五六十年代美国经济空前发展的时期拍摄了一本《美国人》的摄影集。在他的作品中我们感受到了摄影师强烈的个性特征，弗兰克的《星条旗下的大喇叭》作品很明显地讽刺了美国的政治，一个很大的喇叭把脸挡住，头上还有象征着美国政权的国旗，这让观者感受到了美国的大选和美国的政治浮夸的现状，暗示了美国在经济大发展期间的一种膨胀状态（如下图所示）。弗兰克的作品风

格一反常规，对焦不实，颗粒粗糙、构图失衡，然而正是这种充满挑衅的风格一举改变了现代摄影的审美取向，被称为现代摄影的"圣经"，并把现代摄影从此带上了强调个人主观表现的道路。

⤊ 星条旗下的大喇叭　　　　　　　　　　　　　　　　　　　弗兰克　摄

三、明确摄影师的拍摄意图

　　主题思想是摄影作品的灵魂，是照片的价值所在。我们在分析摄影作品时，一定要明确摄影师所要表达的主题思想，也就是摄影师的创作意图。画面的表现技巧、构图与用光原则、色彩运用等都是为主题思想服务的。如果体会不到摄影师的真实拍摄意图，就会感觉再美的画面都不过是没有灵魂的空壳。

　　标题是摄影作品非常重要的组成部分，它通常是最简练的内容概括，也往往是点睛之笔。大多数摄影作品一般会有一个标题或副标题，有的标题比较直观，直抒胸臆，我们不用去做过多的揣测，就可以明确作品所要表达的内容；而有的标题设计的很巧妙，文学色彩浓厚，往往

需要我们反复地去品味，才能明白个大致含义。

　　除了标题之外，经常还有一段简短的说明文字。这段文字将为我们提供一些非常有用的信息：有来自时间方面的信息，交代拍摄的时间、季节或暗示某个特定的历史时期；有来自空间方面的信息，表明特定的拍摄场所；也有说明事件、情节的，甚至是表达某种特定的情绪心态的信息；有关于作者的信息，引导我们注意特定的拍摄理念和风格；有关于拍摄技法的信息，譬如拍摄时的光圈值、快门速度值、镜头焦距的数值和感光度等。这些关键的信息，可以辅助我们加深对作品主题思想的认识，尤其在我们读不懂标题的时候，这段简短的文字将给我们很多暗示。

　　因此，我们分析摄影作品时，首先要审视作品的标题，结合标题看画面，联系画面看标题，在标题的指引下，概括提炼出作品的主题思想。很多人在分析作品时，往往第一眼被画面中新颖的表现形式所吸引，从而忽略了标题的存在，结果影响了对主题思想的正确分析和判断，出现了摄影师所要表现的主题思想和观者所理解的主题思想之间巨大的差距。

　　以林庭松拍摄的摄影作品《瞧新娘》为例，根据标题《瞧新娘》可以感受到画面的内容是表现喜庆的婚礼场景的，同时此标题一语双关，既正面描述了瞧新娘的孩子们生动的表情，又很含蓄的将新娘排除在画面之外，给我们以丰富的想象空间。作者构思新颖，构图开放，丰富了作品的主题思想，勾画出改革开放后农村欣欣向荣的新景象。

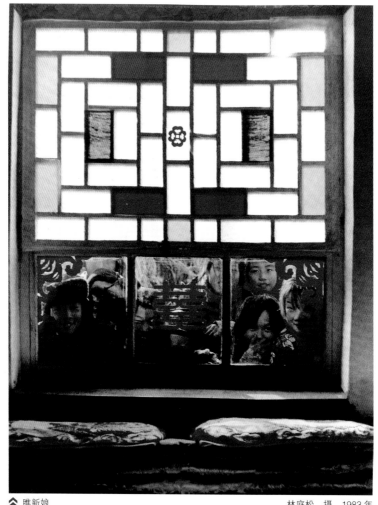

⌃ 瞧新娘　　　　　　　　　　　　　　　　　　　　　　　林庭松　摄　1983 年

四、分析画面各要素

在明确了主题思想以后，我们就需要对画面中的各个要素展开分析，包括拍摄的主体、陪体、前景、背景等，读懂各要素之间的相互关系，从而加深对画面内容、情节、细节的理解。

首先，要看画面的主体是什么，形象是否突出。主体的对象可以是人、场面、事物或是这些对象的局部，甚至可以是仅仅具有抽象意义的符号。主体是构成画面的主要组成部分，是主题思想的揭示者，只有突出了主体，才能让主题思想更加鲜明。突出主体的方法在前面的摄影构图中已经作过详细阐述，在此就不过多赘论。在欣赏一幅摄影作品的时候，要学会分析摄影师是如何选择主体形象的，在画面上主体的安排是否合理，是否能引起观者的注意，是否通过生动的主体将自己的表现意图传达给观者了。

其次，要看陪体在画面中起到了什么作用。陪体是画面的重要组成部分，它与主体构成一定的情节，用来陪衬、烘托主体，帮助揭示主题思想，同时也可起到均衡画面的作用。在分析作品的时候，要仔细观察画面中是否有陪体，如果有，那么就要分析陪体的安排和处理是否有巧妙之处，是否起到了一定的特殊作用。

再次，要看画面中前景的运用是否合理。跟陪体一样，并不是每个画面中都需要有前景，前景的运用要能起到为画面增色的作用，不然我们就可以不用前景。前景除了起到装饰和美化画面的作用外，它还可以帮助观者了解画面的主题思想。我们在分析摄影作品的时候，如果画面中有前景，那么就要多问自己几个问题：前景的运用是否有必要，它是交代了画面拍摄的时间、地点和环境呢，还是暗示了画面的主题思想，还是增强了画面的空间感、渲染了画面的气氛，还是……

最后，看画面背景气氛的营造是否到位。背景是摄影作品中必不可少的部分，背景也是为主体服务的，它与主体是不可分割的统一整体，在画面中用于烘托主体，表现一定的情调和气氛。在分析摄影作品的时候，背景也是必不可少的分析环节，因为很多时候，背景气氛的营造对整个画面来说是至关重要的，如果摄影师在拍摄的时候只关注主体，而忽视了对背景的控制，以至画面的背景处理不到位，那么拍出来的照片，主体的表现就会受到来自背景杂乱因素的视觉干扰，画面的整体气氛被破坏，以至于无法明确表达拍摄者的真正意图。所以我们在分析作品的时候，要看画面中背景的选择是否简洁，摄影师在拍摄照片时是否在背景处理上花费了一番时间与精力，背景的运用是否调动了画面的整体气氛。

五、运用的造型语言

摄影与文学、音乐、绘画、雕塑一样，有着自己独特的艺术性。摄影艺术是以光线、影调、线条和色调等要素构成自己的造型语言，这些要素构成一幅作品的基础，也是观者感受和认识摄影作品的艺术前提。这些丰富的造型语言的相互作用，让我们在画面中感受到了空间感、立体感、质感、运动感、节奏感等。

优秀的摄影作品其运用的造型语言都有其唯一性。在一幅作品创作过程中，摄影师出于这样或那样的原因，其构图、光线、影调、色彩等未必都有特色，有的喜欢采用严谨的构图，有的喜欢采用开放的构图；有的偏重于光线的技巧性运用；有的追求色彩的和谐；有的喜爱高反差的黑白影调……我们在看到作品的第一眼时，一般都能强烈地感觉到作品中表现出的最突出的艺术特色。

（1）摄影画面的构图技巧分析。

构图的技巧分析是摄影作品分析中很重要的一个环节。对于摄影师来说，构图的过程就是利用镜头语言把各种视觉要素在画面上按照一定的审美规律组织起来。赏析摄影作品，构图的技巧分析非常重要。如画面的主体与陪体，景别的选择与控制，拍摄距离、高度、方向，画面空间的经营处理，画面影调的构成，画面色彩的构成，画面点、线、面的构成，画面的构图方法等。

画面的构图形式美法则包括多样统一与照应、对称与均衡、对比与和谐、节奏和韵律、反复和渐变等，在分析摄影作品的时候，我们可以根据自己的视觉感受，谈谈画面是否符合构图的形式美法则。

常见的摄影构图方法有黄金分割式构图、三分法构图、水平式构图、垂直式构图、框架式构图、线条式构图、开放式构图等。每种构图形式都有其自身的优势，都可以给画面带来不同的视觉感受，我们在具体的图片分析过程中，可以根据画面具体的构图形式进行展开分析。

下图是一幅开放式构图的摄影作品，摄影师布兰登伯格具有强烈的创新意识，他这种打破常规的构图形式给人一种很震撼的视觉冲击力。这同时也是一幅斜线式构图的画面，主体人物滑雪者处于画面的左上角，在逆光照明情况下，其顺坡而下的俯冲动作成剪影效果，画面简洁生动，充满趣味性。

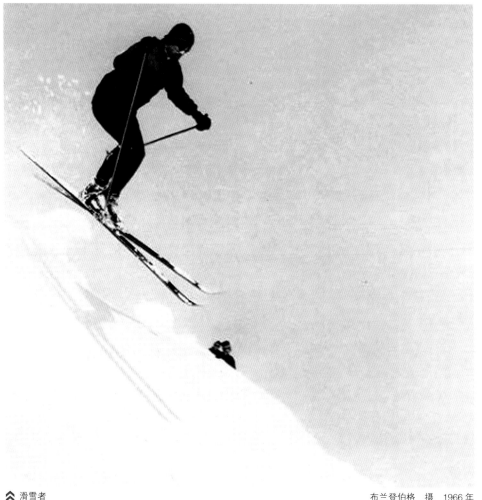

▲ 滑雪者　　　　　　　　　　　　　　　　　　　　　　　布兰登伯格　摄　1966 年

（2）摄影用光技巧分析。

每一种艺术形式都有它自己特有的表现手段。摄影家的表现手段是光,光线对于摄影者来说,就像画家手中的笔、雕塑家手中的刀、音乐家手中的乐器一样重要。不管是胶片时代还是数码时代,也不论是黑白照片还是彩色照片,都需要注意对光线的选择和运用。

光具有不同的明暗度、方向和色彩,这些对于艺术造型来说,都是极其丰富的创作手段。所以在鉴赏摄影作品时,需要对光加以分析。了解光的各种特性、分析光的各种作用和用途。如果是彩色照片,还需要从色温运用方面的知识来分析。

分析光的各种特性时,我们可以从光源的种类、摄影用光的基本因素等方面着手。

摄影用的光源主要有自然光和人工光两种,自然光是我们日常生活中常见的光。自然光的强度、色温和方向等不能由摄影者主观控制,只能选择和等待。而人工制造的光源却可以按照摄影者的主观意图随意控制。我们在进行摄影作品分析时,可以根据拍摄画面内容具体分析是使用的自然光还是人工光;摄影用光的基本因素包括光度、光位、光质、光型、光比和光色。在进行作品分析时,我们没有必要将这六个因素面面俱到的展开谈论,可以着重谈论一下其中的一点或者两点。如可以谈论一下画面中主体的光位,是顺光、侧光、逆光、顶光还是脚光,作者这样用光的目的是什么,效果是什么,运用得是否恰到好处;或者谈谈画面中所采用的照明光线的性质,是直射光还是散射光,营造的是硬光效果还是软光效果。如一幅作品采用直射光照明,我们可以交代一下其照射方向和照明角度,然后分析直射光的运用有没有产生特殊的视觉效果。

光的用途和作用也可以作为重点来分析,在光线的照射下,我们看到了物体丰富的层次变化、强烈的立体感以及空间透视感;光线的变化可以带来影调的丰富变化,营造特定的环境气氛,表现出摄影师的主观情感,同时使观者产生某种心理上的共鸣;光还可以体现拍摄的时间、季节等。

同时,曝光控制也是非常重要的一点,我们在看一幅摄影作品时,需要对其曝光控制是否合理进行评述,分析该作品是一张曝光正确的,曝光过度的还是曝光不足的照片,如果是一张曝光过度的照片,我们可以分析是否是有意识这样做的,还是因为技术失误造成的效果。

戴维·明奇（David Muench）是继亚当斯之后的一位享誉世界的风光摄影大师,他的这幅作品（见下页）以宏大的气魄与自然对话,寻找与自然最为默契的瞬间。对于风光摄影,他具有独到见解:"我发现和探索大自然的特定方式使我产生了展示大地之魂的强烈愿望。在拍摄中,我的眼力遇到了种种挑战:强烈的有创造力的意识、对有震撼力的光线和投影的耐心等待、光线不寻常的照射角度以及景色基调的决定性时刻"。他认为,让我们的后代对保护自然环境,尤其是对改善并保持经济与生态之间的平衡做出明确承诺是至关重要的。他希望他的作品不仅成为人类与地球的颂歌,而且成为左右人类命运的大自然之神秘力量的颂歌。自然界总有许多奇妙的瞬间,你把握好时间,就能得到一些与众不同的东西。

（3）画面影调构成。

光线的合理运用会产生丰富的影调变化,在摄影作品尤其是黑白摄影作品当中,影调的控制在很大程度上会影响一张照片的质量。

我们在分析摄影作品的影调构成时,首先要明确的就是画面的整体基调,仔细观察这是一张低调的作品,还是高调的作品,或者中间调的作品,这样的影调处理产生了怎样的视觉效果,是否有利于烘托和表现作品的主题,是否表达了一定的气氛和渲染了一种特殊的意境。

其次,可以根据影调反差来确定这是一张硬调作品,还是软调作品,还是剪影或者半剪影的作品,如果这是一张硬调的摄影作品,我们就可以分析影调给作品带来的视觉印象,分析这是通过前期拍摄利用大的光比达到的,还是通过后期的技术控制实现的。

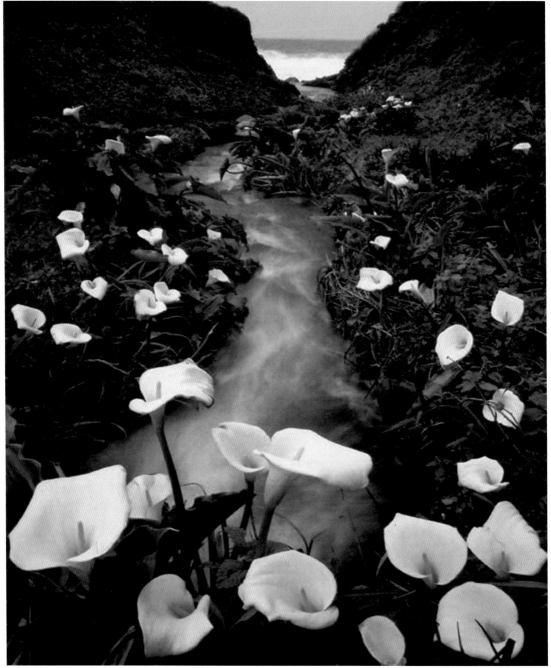

⬆ 花朵与溪水 戴维·明奇（David Muench）摄

 这幅黑白风景摄影巨作是摄影史上最受欢迎的名作之一，是由美国摄影大师安塞尔·亚当斯（Ansel Adams）拍摄。亚当斯出生于美国的旧金山，从 14 岁起开始拍摄自然风景，并于 1932 年与韦斯顿等人创办了"F/64"小组。亚当斯的黑白风光摄影独具特色，他非常注重画面的形式美感，他对曝光控制已经达到炉火纯青的地步，他提出的区域曝光理论为控制黑白照片的影调作出了不可磨灭的贡献。

△ 月升

安塞尔·亚当斯　摄　1941 年

　　《月升》这幅作品是亚当斯使用大画幅相机拍摄于美国新墨西哥州赫尔南德兹的一个小村落，在使用小光圈的技术基础上，亚当斯还对照片进行后期的黑白暗房操控来改善画面的影调反差，使画面获得层次丰富的细节表现。这幅作品从取景构图到用光都很严谨，整个画面意境深远，给人无尽的想象空间。圆月高悬半空，远处的山峰与浮云尽收眼底，体现了大自然的无穷魅力；苍茫的原野上坐落着几处村落，村落的十字架下埋着逝去的人们，天上人间，仿佛回荡着一曲深沉的生死交响乐，让我们对生命的轮回产生了无尽的反思。

　　（4）画面色彩的构成。

　　自然界丰富的色彩为我们摄影创作提供了先天的优良条件。色彩是摄影作品分析的要点之一。我们在看到一幅画面时，要分析画面的基调是冷调还是暖调，是对比色调还是和谐色调，这样的基调带给观者的感受是怎样的；画面中的色彩搭配是否和谐，是否能令画面平添更多魅力。

　　下面这幅名为《东方红》的作品是著名摄影师袁毅平于 1961 年拍摄的，作品的成功之处是对光线的独特处理和对色彩的巧妙运用。摄影师选择逆光拍摄，以天空为基准进行曝光，天空层次变化丰富，地面上的景物形成剪影效果，这样就使得天安门更具有一种象征意义。色彩是摄影师用以表达自己的情感的重要元素，红色天空占据了画面的大部分面积，具有强烈的视觉冲击力，给观众以巨大的想象空间。同时色彩的运用有力地烘托了主题思想，营造了特殊的气氛，意境深远，满天的红霞使观众产生蒸蒸日上的视觉体验。这幅作品达到了以色见形、以色传神、以色写意、以色抒情的目的。

⌃ 东方红

袁毅平　摄　1961 年

六、采用的文学表现手法

摄影是多门学科的综合,这其中就包括摄影与文学的结合。在摄影作品构思和创作的过程中,经常借用一些文学作品上常用的表现手法,如比喻、拟人、象征、夸张、对比、衬托、悬念、联想、动静结合、情景交融、托物寓意、托物言志、虚实相生、以小见大、咏物抒情等等。如果这些文学手法运用巧妙,就会给人以美妙的艺术享受。我们在分析摄影作品的时候,可以根据作品的标题、摄影师所要传递的主题思想等来判断其到底运用了哪个或哪些文学手法。

摄影师周顺斌这张名为《升》的作品就体现了浓重的文学气息,是一幅具有极强感染力和时代感的佳作,展示了当时特区建设蓬勃向上的激情。画面中的被摄对象是一位仰头挺立、双臂张开的建筑工人,在这幅作品当中,他并不只是单纯的一个人,而是成为了全社会建筑工人的象征。作者采用开放式构图,使用广角镜头低角度仰拍,使两边的塔楼在广角和仰视的夸张下,形成两条向中间汇聚的斜线,与平台形成三角形,很好的突出了建筑工人的高大形象。作品情景交融,表达了摄影师对建设者的崇敬之情。画面中建筑工人的背心和红色帽子,在蓝天的衬托下对比十分强烈,而作品的标题《升》更加让我们感受到了社会美和艺术美的升华。

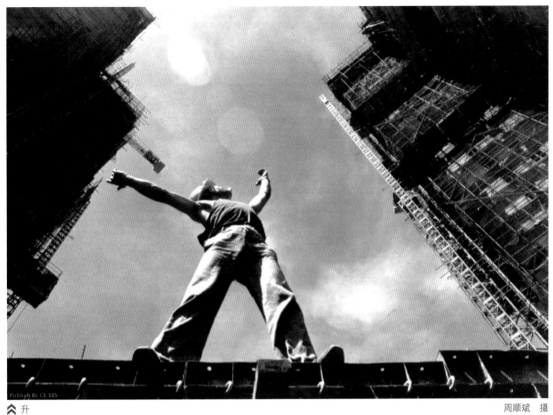

升　　　　　　　　　　　　　　　　　　　　　　　　　周顺斌　摄

七、瞬间表现能力

　　摄影是瞬间的艺术，任何优秀的摄影作品都离不开对瞬间的成功把握。法国摄影大师亨利·卡蒂埃·布列松 (Henri Cartier Bresson) 1952 年在他的摄影集《决定性瞬间》中提出了"决定性瞬间"的著名论断，布列松解释说："对我来讲，我渴望在区区一幅照片中，抓住眼前正在进行的事件的整个本质……我们的任务就是感受现实，并且几乎是同时地将这感受记录在我们的照相机里"，按照他的说法，每张作品都有着典型的、唯一的瞬间，通过抓拍手段，在按动快门的极短暂的几分之一秒内，将事物最具有决定性意义的瞬间凝固，同时画面的构图也呈现最完美的状态。"决定性瞬间"理论是一个完善、系统、自成理论的经典体系，得到了许多摄影师的认可和效仿，他的《决定性瞬间》摄影集成为无数摄影者的教科书。但布列松的"决定性瞬间"理论对摄影家提出了一个很高的美学标准，现实生活丰富多彩，瞬息万变，许多珍贵的瞬间是可遇而不可求的，机会稍纵即逝，要在瞬间将事物的形式与内容、时间与空间这几个方面同时以最佳的状态呈现出来，需要摄影师超乎寻常的敏锐观察力和瞬间造型能力。

　　在分析摄影作品时，一般要将摄影师对画面中形象的瞬间把握能力予以评述。摄影不同于电影，同一个时间段有无数的瞬间，电影可以记录下这一时间段内发生的所有瞬间，而摄影所能记录的仅仅是其中的某一个瞬间，这就要求摄影者一定要在瞬间抓住事物的全部精华，生动传神地表现出被摄对象，同时精辟地表达出相关的主题。

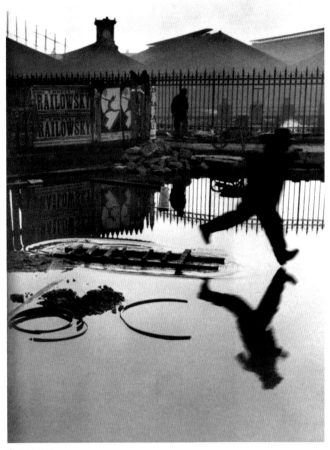

⚠ 积水的路面 布列松　摄

　　这是著名摄影大师布列松抓拍艺术中的代表性作品。画面上，前景中的男子与墙上招贴广告中的女子的跳跃方向是一致的，一前一后，呼应成趣。人物、景物与水中的倒影，也是一一对应，充满了意味。这张照片体现了布列松的瞬间抓拍主张，他反对对被摄对象进行人为摆布，反对对照片进行裁减，反对对底片进行人为加工。他拍摄时是一种条件反射式的按动快门，当然他并不是随意地按动快门，而是在拍摄角度，构图、光线、事物的状态达到最好时才按下快门。这张照片的拍摄瞬间，也就是布列松心目中的"决定性瞬间"。

　　布列松"决定性瞬间"的理论使人们牢牢地记住了他的名字。他被誉为 20 世纪最伟大的摄影家之一及现代新闻摄影的创立人。

第三节　摄影作品分析范例

　　尤素福 · 卡什（Yousuf Karsh）是一位享有国际声誉的肖像摄影大师，被誉为"摄影界的伦勃朗"。他住在加拿大的渥太华，以拍摄 20 世纪重要人物肖像而出名，许多到过渥太华的名人都以能获得一张卡什拍摄的肖像为荣。卡什的作品在西方许多著名的艺术博物馆也都有收藏。

　　卡什在肖像摄影方面具有独特天分，他喜欢使用装有 8in×10in 页片的大型座机缩小光圈来

拍摄人物肖像，因此他的肖像照片影调层次丰富，影纹细腻，细节到位，质感强烈，人物形象非常鲜明。被卡什收入镜头的名人有温斯顿·丘吉尔、欧内斯特·海明威、巴博罗·卡萨尔斯、菲德尔·卡斯特罗、约翰·肯尼迪以及阿尔伯特·爱因斯坦等。

　　这幅名为《爱因斯坦》的摄影作品是卡什的经典之作，他拍摄的爱因斯坦几乎成了科学的代表符号。整幅画面通过对主体人物爱因斯坦的精细刻画，塑造了主人公鲜明的形象，深入表现了人物的智慧、性格魅力和精神气质。

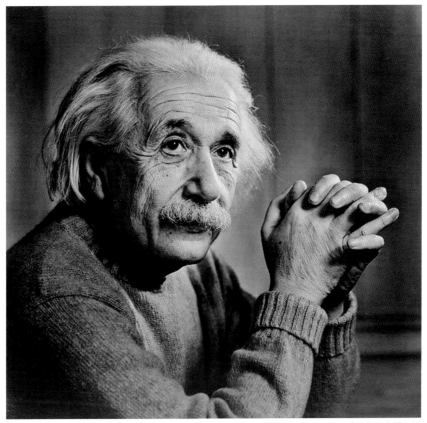

⤊ 爱因斯坦　　　　　　　　　　　　　　　　　　　　　　　　尤素福·卡什 摄

　　作品的最大特色是用光严谨，使用好莱坞式的传统照明方法，大胆使用光质较硬的聚光灯作为主光源，强烈的光线勾画出爱因斯坦脸部和手上的皱纹、头发、胡须以及衣服的细节与质感。使用较大光比，人物的脸部有明显的受光面、背光面和阴影，影调偏硬，层次变化非常丰富，视觉冲击力强。同时卡什主张在人物的眼睛里只出现一个光点，这样既不会使人物分神，又可以很好地表现出人物的神情。

　　作品在构图方面十分考究，摄影师卡什采取近景景别，从前侧方角度进行拍摄，既可以表现人物的面部神态，又可以照顾到双手的特征。画面构图稳重，画面的主体人物爱因斯坦处在黄金分割线的位置，是吸引观者的趣味中心。画面深色背景的运用更好地衬托出人物所处的环境与人物的神情。摄影师卡什对人物姿态的精心设计也是他成功的必要因素，他总是尝试把人物的双手组织到画面中去，尤其是那些经常运用双手来表述思想感情的政治家、音乐家、画家，通过对手部的刻画，加强对人物的表现力。这幅作品就是通过爱因斯坦的目光和交叉的双手充分表现出主人公的性格和内心世界。

卡什在拍摄人物肖像时非常关注人物脸部的表情，力求拍摄出人物内心深处的真情实感。卡什的瞬间抓拍能力很强，他能在稍纵即逝的某一瞬间，通过对人物的眼睛、双手和肢体语言的观察，抓取最能反映人物内在的灵魂与精神世界的时刻。同时，卡什在拍摄中还十分重视与被摄人物的交谈，通过谈话了解特定人物的特定性格、爱好等，以便能更深层次地表现人物内在的精神面貌。他尊重被摄对象，不管是伟人，还是社会地位低下的人，他都带着同等的真诚心态去看待，怀着同样的激情去拍摄。正是他自身的独特魅力，征服了包括丘吉尔在内的名人愿意被他拍摄。在这幅作品中，我们从爱因斯坦深邃的目光里感受到了沉重的悲哀，据说当时爱因斯坦者正陷入对广岛原子弹爆炸的沉思中，这是这张照片最感人的地方，它引发观者对爱因斯坦的崇敬之情，更加彰显爱因斯坦的人格魅力。

《白求恩大夫》是我国著名的功勋摄影师吴印咸拍摄的，该作品塑造了白求恩大夫崇高的国际主义战士的伟大形象，是一幅享誉国内外并经受了时间考验的纪实摄影佳作。

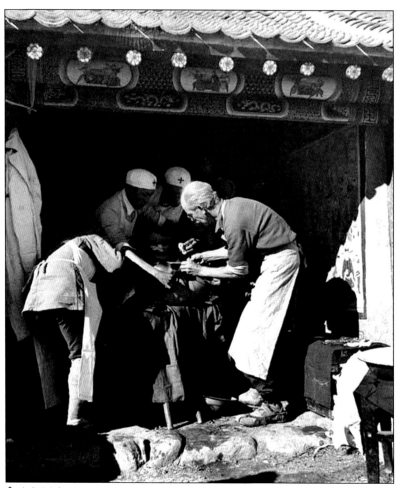

⌃ 白求恩大夫　　　　　　　　　　　　　　　　　　　　吴印咸　摄　1939 年

这幅作品拍摄的时代背景是 1939 年，当时共产党的军队正在对日寇进行歼灭战，著名的胸外科医生白求恩大夫在离着前线只有几里地的一座农村破庙里，为八路军伤员进行急救手术。隆隆的炮声并没有阻止白求恩大夫的治疗工作，他沉着冷静、专心致志、一丝不苟的操作着手术刀。摄影师吴印咸跟随白求恩大夫来到晋察冀前线，拍摄白求恩大夫为八路军战士和老百姓治病疗

伤的场景。这幅画面是吴印咸被白求恩大夫忘我工作的精神所打动而拍摄的，体现了摄影师高超的摄影功底。

画面中最吸引人的，也是最精彩的部分是主体人物白求恩大夫，为了更好的突出主体，摄影师从拍摄的位置、角度、用光和构图等方面进行了精彩的刻画。画面的陪体是三名护士，三名护士和白求恩大夫的手交织在一起，把人们的视线自然地引到手术台上，陪体为塑造白求恩大夫的伟大形象提供了一定的情节因素。

画面的拍摄环境体现了白求恩大夫工作条件的简陋与恶劣，我们从照片中可以看出，这是在中国农村的一座破庙里，前景是具有中国建筑风格的庙檐，庙檐下面是清晰可见的佛像。庙内隐隐约约能看到神龛，背景墙上也有很多佛像画。画面的中间是用门板和马鞍搭建的简易手术台。白求恩大夫身穿八路军服装，脚踏草鞋，不畏环境的艰辛和战争的残酷，不分时间地点，争分夺秒地实施救助手术，这一切都深深地让我们感受到了白求恩大夫超越国际的伟大精神。

这幅作品光线的使用极具特色，强烈的直射阳光从左侧照射到白求恩大夫身上，白求恩大夫获得最亮的光线照明，其他医护人员有两个处在庙堂的阴影区，而另一个却同样处在直射阳光下，为了避免其抢夺主体的视线，摄影师巧妙地选取其弯下腰，背对镜头的瞬间来拍摄，这样就自然而然地将白求恩大夫从陪体中突出出来了。

画面构图巧妙，摄影师吴印咸将白求恩大夫置于画面的黄金分割线上，成为吸引观众视线的视觉中心；从正侧面角度拍摄，可以将白求恩大夫手术时聚精会神的面部表情，以及身体的动感线条淋漓尽致地充分展现出来；全景景别的选择既可以交代白求恩大夫工作的环境，又可以照顾到主体与三名医护人员的交流关系，更好地突出白求恩大夫的形象。

画面动态的瞬间抓取体现了摄影师深厚的抓拍功夫，在摄影师按动快门的一瞬间，构图与用光、白求恩大夫的面部神态、肢体动作、以及三名医护人员的全力配合，都达到了最佳的状态。

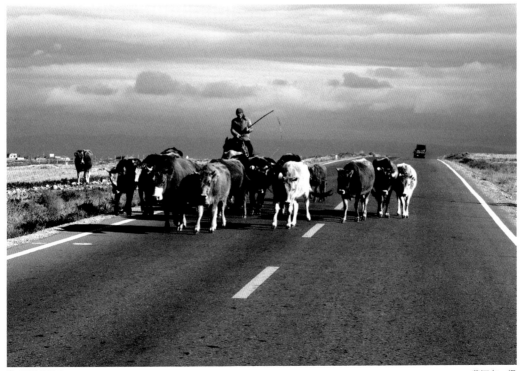

△ 阿勒泰牧人

董河东 摄

《阿勒泰牧人》是一幅以少数民族为题材的风光摄影作品，它拍摄于新疆维吾尔自治区北部边缘的阿勒泰市。图片中一位哈萨克族牧人悠闲地骑在牛背上，哼着牧歌，手里拿着长长的牧鞭，赶着牛群回家。牦牛列队而行，秩序井然，在牧人的歌声中怡然自得地甩着脑袋，迈着轻松的步伐。但仍有一头叛逆者跑到马路外面，踩在泥土上跟随着队伍。远方一辆卡车消失在马路的尽头。倦鸟归巢，游子归家，这幅牧民喜归图是现在牧民生活的真实写照。

作为一幅风光摄影作品，摄影师在画面的处理上有很多值得褒扬的地方。首先，光线的运用恰到好处。摄影师在拍摄这幅作品的时候是一个很偶然的场合。当时一场大雨刚刚下完，天空阴云滚滚，尚未完全散去。恰在这个时候，太阳从云缝中出来了，直射的侧光光位照在牧牛人和牦牛的身上，在画面上形成了长长的投影，画面影调层次丰富。光线使得牦牛的鬃毛色泽感更强了，大雨冲刷后的地面干净亮洁，路面散发着泥土的芳香。

其次，在构图方面，摄影师选择水平持机，以短焦距、小光圈、横图幅的方式摄取了一个比较大的景深范围。画面的前景是牛群，背景是蓝天白云、还有远去的卡车，元素非常丰富，不显单调。仔细观察这幅照片，我们会发现，牧牛人与卡车是相背行驶的，牧牛人挥着牧鞭向我们走来，而远去的卡车逐渐淡出了我们的视线，驶向柏油路平行线的交点处。公路上方向性的白色分隔线在画面中的出现恰如其分，黄白相间的线条不但增强了画面的形式美感，更重要是这些斜线引向远方，给我们更多的想象空间。我们的第一视线在停留在主体人物牧牛人身上的同时，第二视线会跟随着线条交接处继而看到卡车。

再次，在色彩的运用方面，整个画面的基调为冷色调，以蓝色和青色为主，画面清新干净。在广袤的蓝色天地间，牧牛人头上戴的红色帽子成为了画面中的亮点，在大面积的蓝色背景的衬托下，这一点点红色反而显得更加夺目，让观者的视线第一时间就集中于此。

有很多风光摄影作品只会给人留下一种风景很美、赏心悦目的感受，看过一眼就没什么太多的印象了，而这幅作品除了在技术上面很到位以外，更多的是画面传递给我们的无穷寓意。

这是一幅非常耐人寻味的作品，画面中出现的两种交通工具形成了鲜明的对比，一种是游牧民族的原始生存方式，在不发达的经济条件下，以游牧为生，他们的交通工具就是这些牲畜，而在经济发展的今天，我们的生活方式早就发生了天翻地覆的变化，我们的交通工具更加先进。画面中如此安静的景象在现代人的生活中已不复存在，此情此景，只会让我们徒生羡慕之情。远去的卡车把我们的思绪带回到了现实的城市生活中。城市人快速喧杂的生活与此形成鲜明对比，让人不禁开始反思。

《依依惜别情》是一幅以2008年汶川地震为题材的新闻摄影作品。一场汶川地震造成了难以计数的巨大损失，无数个鲜活的生命瞬间撒手人寰。在地震灾难发生之后，为了抚慰灾区孩子的心灵创伤，河南省郑州市第47中学与四川省江油市的学子，举行了为期8天的夏令营活动。7月22日，来自四川江油的100名师生度过了在河南的夏令营生活，离开郑州，踏上回江油的归途。这幅作品抓取的是惜别时刻恋恋不舍，挥泪告别的场景。

这幅新闻摄影作品交代了新闻事件发生的五个要素：何时、何地、何人、何事、何故。具有一定的新闻价值性和时效性，情感真挚、牵动人心。画面的前景是公交车的窗玻璃，刚下过雨，玻璃上密布着水滴，摄影师使用大光圈和较快的快门速度将水滴凝固，这些水滴营造了特殊的气氛，为画面增添了不少色彩，同时也更好地传达出作品的主题思想。大光圈的使用使得杂乱的背景虚化掉，主体人物从背景中分离出来，人物形象更加直观、鲜明。

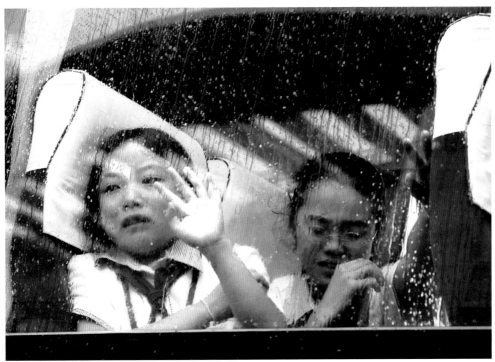

◈ 依依惜别情 　　　　　　　　　　　　　　　　　　　　　　　　徐利丽　摄　2008 年

　　该摄影作品拍摄于雨天，当时一阵大雨刚刚停下，太阳恰巧在正午时刻出来了，一缕阳光穿过窗户，照射在画面左边的女孩脸上与手上，光线虽然不是很强，但是恰到好处，它不仅照亮了主体人物，更让我们看到了光明与希望。摄影师在曝光测定时，选择对主体人物脸部正确曝光，这样可以使人物脸部层次丰富。

　　摄影师在拍摄时，构图很讲究，画面的主体人物是左边的小女孩，右边的女孩为陪体，起衬托主体的作用。摄影师选择将主体人物置于画面左边的黄金分割线上，这是吸引观众视线的视觉中心，是画面中最引人注目的位置，这样可以更好地表现主体人物的形象。画面的陪体也同样在黄金分割的位置，一般情况下，画面的视觉中心以一个最好，两个容易分散观者的注意力。为了避免右边的女孩抢夺观众视线，摄影师选择其低头用手擦泪的瞬间按动快门，这同样也体现出摄影师很强的瞬间抓拍能力。

　　该摄影作品色彩的运用十分简洁，画面的基调是冷调，大面积的蓝色调为画面增添了一丝悲凉的气息。画面中小女孩脖子上戴的红领巾在蓝色的衬托下，更加鲜亮。

　　摄影师采取以小见大的拍摄手法，选取孩子们分离的场景拍摄，将整个大的地震灾难造成的阴影，通过很小的一个片段展现出来，情景交融，寓情于景。

　　一幅摄影作品真正打动人心的是作品传达出来的真挚情感，情感真挚的摄影作品会使欣赏者产生共鸣，从而感受到摄影师所传递信息的美感。画面中最吸引人的，也是最精彩的部分要属画面中的主体左边的女孩。小女孩的表情真实自然，生动丰富，作品采用开放式构图形式，女孩的目光投向窗外，虽然我们看不到窗外的一切，但是通过女孩的表情，我们可以有更多的想象空间，女孩在跟谁告别，是什么让她这么难过？联系作品的主题《依依惜别情》，更加让观者感受到了离别时的难舍难分，同时也能引起观者的共鸣，产生情感上的互动，我们无不为之动容。

第四节　名作精选

　　下面这幅名为《名模与大象》的摄影作品是美国著名的时装摄影大师阿威顿拍摄的，阿威顿一生拍摄了大量极具魅力的时装摄影作品。他的时装摄影具有鲜明的特色，阿威顿喜欢摆拍，他经常将被摄对象置于一定的情节环境中拍摄，他从来不会刻意地掩饰人物的生理缺陷，皱纹、眼袋、疤痕在画面上都很显眼，正是这种真实的不完美的画面，带给观者更多的观赏兴趣。

　　在这幅摄影作品中，阿威顿异想天开的把名模多维玛放在马戏团里的两头大象中间，美女模特儿身着黑色晚礼服，腰系浅色丝绸腰带，她的身体略呈十字形，这使整个画面带有一丝淡淡的宗教氛围。娇美的模特和野性的巨兽形成强烈的对比，显得意味深长。模特儿让人想到青春，想到美貌，但这里的深层主题还是老龄及其压力，这一点从忧郁和表皮多皱的大象身上体现出来。

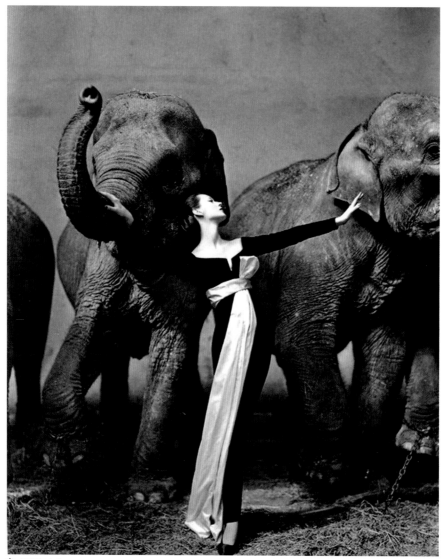

名模与大象　　　　　　　　　　　　　　　　　　　　　　理查德·阿威顿　摄　1962 年

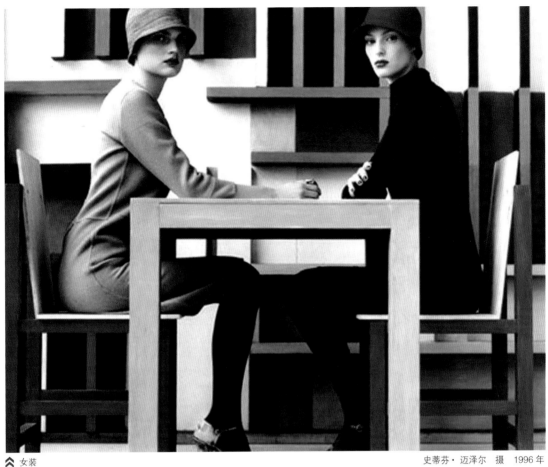

⤊ 女装
　　　　　　　　　　　　　　　　　　　　　　　史蒂芬·迈泽尔　摄　1996 年

　　史蒂芬·迈泽尔（Stephen Meisel）是美国著名的时装摄影师，他拍摄的时装照充满了现代的气息，《女装》是他的代表作之一。画面上的两名模特身着同一系列的女装，两人的目光对着同一个方向，左边的模特有着一张娃娃脸，正好与衣服柔和的驼色相融合；右边的模特面容冷艳，红色的嘴唇，戴一顶红色的帽子，外加红色的椅子，更衬托出红黑搭配的时尚感。两身时装分别为冷、暖色调，带给人的感觉也不同。在构图形式上也非常有特色，为了打破前景过于对称的构图，作品运用了色彩构成的背景。画面出色地体现出一种时尚的格调，显示出现代主义的艺术风格。

　　尤素福·卡什（Yousuf Karsh）是世界著名的肖像摄影大师，其创作风格独特，具有鲜明的个性特征。卡什为丘吉尔拍摄的这幅肖像作品是其最得意的成名之作。此作品拍摄于 1941 年 12 月，当时正值第二次世界大战时期，法西斯气焰十分嚣张，而此时反法西斯的抵抗力量比较薄弱，这张照片的诞生，鼓舞了全世界人民的反法西斯士气，坚定了人民作战到底的决心。这张照片被广泛刊登于各大报纸、出版物以及纪念邮票上，被《镜头》杂志称为摄影史上采用率最高的一幅摄影作品。

　　摄影师卡什只有十分钟左右的时间来给丘吉尔拍照，卡什让丘吉尔在放松的状态下站到椅子旁，右手扶着椅背、左手叉在腰间，丘吉尔答应了，但是他嘴上始终叼着雪茄烟，这样拍出来的丘吉尔首相温和儒雅，没有那种威风凛凛的霸气。于是卡什上前一把将丘吉尔嘴中的雪茄扔掉，丘吉尔被这突出起来的举动激怒了，一下子瞪大了眼睛，露出了被激怒的神情，摄影师卡什就在这稍纵即逝的瞬间按下了快门。事后丘吉尔并没有怪罪卡什的鲁莽，反而对卡什说："你制服了一头怒吼的狮子！"

 温斯顿·丘吉尔

尤素福·卡什 摄 1941年

　　这幅作品除了人物的表情动作非常有特色以外，光线与构图的把握同样十分到位。卡什采用他一贯的好莱坞式的布光方法，人物面部影调层次丰富，质感强烈。画面以黑色和深灰色为主，

是一幅低调的摄影作品，这样的影调能够衬托出人物的冷峻、犀利的性格特点。在构图上，人物的面部处于画面上部的黄金分割线位置，是最引人注意的地方，是画面的视觉集中点。主体人物形象鲜明、生动，成为那个时代的精神象征。

　　《柏林墙边》是"决定性瞬间"理论的奠基者布列松的代表作之一。此作品拍摄于1962年，画面的背景是标志性的建筑——柏林墙，虽然第二次世界大战已过去了近二十年，但是从画面中我们仍可以感受到战争的阴影。

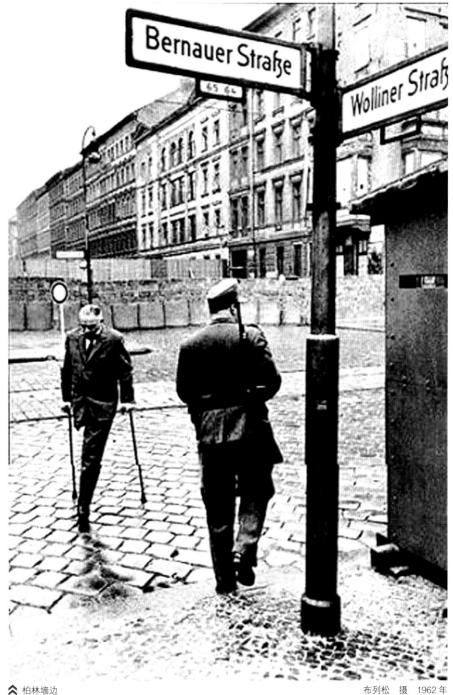

▲ 柏林墙边

布列松 摄 1962 年

画面的主体人物是两个士兵，他们之间形成了鲜明的对比。照片中的左边是一位挂着双拐的老兵，他步履蹒跚地向我们走来，他失去了一条右腿，我们可以猜测出这显然是战争造成的伤害。照片中的右边是一位新兵，他与老兵形成了鲜明的呼应关系，他背对着我们向远方走去。一老一少，一健全一残疾，给我们很大的想象空间。战争是结束了，可是它给人们带来的心理创伤包括身体上的伤害是无法恢复的，阴雨天气更增添了画面的压抑气氛。

摄影师布列松的瞬间抓拍功夫堪称一绝，从作品中我们可以看到，画面从右到左，标志牌的立柱，新兵的双腿，老兵的"三条腿"，呈现出一、二、三的顺序排列，非常具有趣味性，在这趣味性的背后留给观者的是深深的反思。

阿诺德·纽曼（Arnold Newman）是美国著名的环境人像摄影大师，他的作品具有强烈的个性特征，其作品构思新颖别致，注重主体和环境的关系，他将主体置于一定的环境当中，巧妙地运用环境的衬托来表现主体形象，并融入一些特殊技法。

纽曼在拍摄之前总是先跟被摄对象进行一定的交流，以便了解被摄对象的特点，抓取人物最富有特征的表情，同时让被摄对象放松心态。这幅名为《作曲家伊戈尔·费奥多罗维奇·斯特拉文斯基》的作品是他的经典代表作之一，纽曼当时给这位作曲家一共拍摄了26张底片，最后经过仔细筛选和多次裁剪，才有了这张脍炙人口的成名之作。

▲ 作曲家伊戈尔·费奥多罗维奇·斯特拉文斯基　　　　　　　　　　　　　　　纽曼　摄　1946 年

这幅作品最大的特色是构图形式新颖，画面既简洁又具有强烈的视觉冲击力。摄影师纽曼打破传统的摄影构图形式法则，将画面中的主体人物作曲家斯特拉文斯基安排在画面的左下角，并且只占画面中很小的一部分，而具有象征意义的钢琴却充斥着整个画面；作曲家手托腮正好形成的小三角形与钢琴的大三角形形成呼应关系；白色的背景墙壁与黑色的钢琴形成强烈的黑白对比。这一切都暗示出作曲家粗犷有力的曲风。

迈克·威尔斯（Michael Wells）是英国的一位非常有影响力的新闻摄影记者，下面这幅作品拍摄于乌干达灾荒时期，获得了当年世界新闻摄影比赛的最佳新闻照片奖。在世界范围内产生了强烈的反响。

手——乌干达旱灾的恶果　　　　　　　　　　　　　　　　　　　　　　　　迈克·威尔斯　摄　1980年

　　作为新闻摄影图片，我们一般需要在画面中交代出新闻事件的五个要素，而此作品一反常规，画面中没有面面俱到的讲述新闻要素，而只出现了两只手，虽然只有两只手，但是它传达给我们的信息同样是那么的丰富，我们只凭着这两只手就可以明白摄影师要告诉我们什么样的故事。

　　摄影的对比手法在这幅作品中发挥到了极致，画面上，一只黑瘦干瘪的小手，无力地搭在一只肥硕白嫩的大手上，两手对比强烈，触目惊心。我们从照片中感受到了非洲乌干达旱灾的严重性，同时也能感受到灾难的非洲与西方发达国家之间的巨大差距。这两只手似乎在暗示我们，伸出你的援助之手，救救这些处在贫困与饥荒的深渊中的灾民们。

参 考 文 献

[1] 董河东主编. 数码摄影手册. 北京：中国电力出版社，2011.

[2] 董河东主编. 山东省广告摄影年鉴. 北京：北京民族出版社，2004.

[3] 宿志刚编著. 中国高校摄影教育概览. 北京：中国文联出版社，2009.

[4] 周宁主编. 中国高校摄影研究. 北京：中国摄影出版社，2005.

[5] 徐利丽主编. 摄影专业高考辅导教程. 济南：山东人民出版社，2011.

[6] 彭国平等著. 大学摄影基础教程. 杭州：浙江摄影出版社，2000.

[7] 程樯主编. 高校摄影专业学生论文集. 北京：中国电影出版社，2007.

[8] 刘新宽著. 数码影像专业教程. 北京：人民邮电出版社，2008.

[9] 林路编著. 摄影大师的用光. 福州：福建科学技术出版社，2005.

[10] 佳影在线编著. 摄影用光. 北京：中国青年出版社，2009.

[11] 李肖昌著. 摄影用光（附光盘数码摄影专家技法）. 重庆：电脑报电子音像出版社，2009.

[12] 广角势力编著. 数码摄影实拍技法——用光. 北京：中国铁道出版社，2010.

[13] 王传东，董河东主编. 现代摄影教程. 济南：山东美术出版社，2003.

[14] 唐东平著. 摄影作品分析. 杭州：浙江摄影出版社，2003.

[15] [美] 戴维斯（Davis, H.）著. 数码摄影用光与曝光. 张瑜，等译. 北京：清华大学出版社，2009.

[16] 美国纽约摄影学院. 美国纽约摄影学院摄影教材. 北京：中国摄影出版社，2008.

[17] [英] 约翰·弗里曼著. 约翰·弗里曼摄影用光教程. 李晓，译. 北京：中国民族摄影，2011.

[18] [美] 布赫尔（Bucher, C.）著. 数码摄影工坊——用光. 谢君英，译. 北京：人民邮电出版社，2008.

[19] [美] 迪克曼（Dickman J.），金霍恩 (Kinghorn J.) 著. 美国数码摄影教程. 田彩霞，杨晶，译. 北京：人民邮电出版社，2007.